动·画·专·业·系·列·教·材

动画速写技法

贾建民　姚桂萍　编著

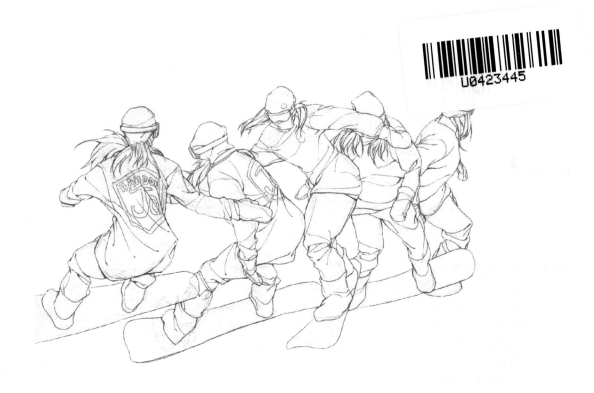

清华大学出版社

北京

内 容 简 介

本书由六章组成。第一章为动画速写概述,讲解了动画速写与动画制作的关系、动画速写的表现方法及学习方法。第二章为人体结构与速写,讲解了人体比例、骨骼、肌肉、关节、运动和重心等知识,深化了对人体解剖结构知识的理解。第三章为动画人物速写,讲解了静态、动态人物速写的技法,为向动画专业课程的过渡打下扎实的造型基础。第四章为动物速写,主要讲解了各类动物结构特征及运动规律等方面的技法,从而获得了动画动物创作的基础。第五章为风景速写与动画场景速写,讲解了景物速写的构图技法及景物速写在动画设计中的应用,包括风景速写、动画场景速写等方面方法的介绍。第六章为默写与心写的训练,讲解了默写与心写的训练方法及动画速写中的一些技法。

本书是2019年山西省高等学校教学改革创新项目《基于"传承·融合·创新"思维的动画专业人才培养体系的建设与实践》的课题成果,可作为高等院校、职业院校动画、漫画、数字媒体艺术、游戏专业及相关专业的教材使用,对于相关专业入学、考研均有很好的参考价值,也可作为数字娱乐、动漫游戏爱好者的参考书籍。

本书封面贴有清华大学出版社防伪标签,无标签者不得销售。
版权所有,侵权必究。举报:010-62782989,beiqinquan@tup.tsinghua.edu.cn。

图书在版编目(CIP)数据

动画速写技法/贾建民,姚桂萍编著.—北京:清华大学出版社,2021.3(2025.2重印)
动画专业系列教材
ISBN 978-7-302-57365-4

Ⅰ.①动… Ⅱ.①贾… ②姚… Ⅲ.①动画-速写技法-高等学校-教材 Ⅳ.①J218.7

中国版本图书馆CIP数据核字(2021)第017924号

责任编辑:张龙卿
封面设计:范春燕
责任校对:袁 芳
责任印制:宋 林

出版发行:清华大学出版社
网 址:https://www.tup.com.cn,https://www.wqxuetang.com
地 址:北京清华大学学研大厦A座
邮 编:100084
社 总 机:010-83470000
邮 购:010-62786544
投稿与读者服务:010-62776969,c-service@tup.tsinghua.edu.cn
质量反馈:010-62772015,zhiliang@tup.tsinghua.edu.cn
课件下载:https://www.tup.com.cn,010-83470410

印 装 者:三河市君旺印务有限公司
经 销:全国新华书店
开 本:210mm×285mm
印 张:11.5
字 数:329千字
版 次:2021年5月第1版
印 次:2025年2月第4次印刷
定 价:69.00元

产品编号:069275-01

前　言

动画速写课程作为动画专业的基础课，是学生进入动画创作的重要基础技法，在动画专业基础课教学中占有十分重要的地位。本课程旨在培养学生的独立造型能力、动画设计能力，可以提高学生对动画造型动态创作的表现。动画专业速写课程的培养要求与传统速写课程教学不同，需要学生通过动画速写课程学习，掌握物体在动态下的绘画表现能力。

本书系统讲解了动画创作与动画速写的关系，以及动画速写的表现方法及学习方法。还对核心知识和技能进行讲解及实践，包括静态、动态人物速写的技法，各类动物结构特征及运动规律、场景速写等方法的介绍，默写与心写的训练方法及动画速写中的夸张与变形技法的创作训练。动画速写是动画专业的基础课程，在课程内容、作业形式和训练方式上都有很强的专业特色，应从专业角度要求学生具有正确的观察能力和富有创意的表现能力，以及正确的训练方法，需要有科学系统的训练理论和指导思想并能付诸实践，以便使动画专业学生能扎实地掌握与专业技能课教学相对应的基本技能。

本书将动画速写技法与传统速写技法相结合，运用丰富实用、生动形象的动画范例及教学中的实例，以图文并茂的形式，有针对性地讲解相关技能，不断激发学生学习造型的主动性和创造性，使初学者全面掌握动画速写的原理和训练方法，逐渐提高对事物的观察能力，以及对运动形体造型的把握和表现能力。本书也是编著者在多年课堂教学实践中形成并不断完善的一套科学系统、行之有效的全新速写训练方法，为向动画专业课程的过渡打下扎实的造型基础。

编著者在编写本书时做了大量的准备工作，参阅了许多相关的书籍及资料，收录了大量中外著名的速写作品和一部分动画创作过程中的画面，在此，向这些中外画家、动画家们表示由衷的敬意。尤其感谢上海美影厂导演陆成法先生对本书的专业支持及所做的认真审阅工作！

当然，本书的内容还是比较浅显的，大家可以对动画速写进行更深入的研究和探索，也衷心希望广大读者多提宝贵意见。

编著者
2021 年 1 月

目 录

第一章　动画速写概述　1

第一节　速写与动画 ··············· 1
一、速写 ··············· 1
二、动画速写 ··············· 4

第二节　动画速写与动画制作的关系 ··············· 9
一、动画速写与动画制作 ··············· 9
二、学习动画速写的意义 ··············· 15

第三节　动画速写常用工具材料及技法特点 ··············· 17
一、笔 ··············· 17
二、纸张 ··············· 22
三、速写夹与速写本 ··············· 22
四、橡皮 ··············· 22

第四节　动画速写的表现方法 ··············· 23
一、动画速写的分类 ··············· 23
二、动画速写线的运用 ··············· 25
三、动画速写的学习方法 ··············· 27

思考和练习 ··············· 30

第二章　人体结构与速写　31

第一节　动画速写必须掌握人体结构 ··············· 32
一、人体特征 ··············· 32
二、人体结构解剖 ··············· 32
三、掌握人体比例 ··············· 44
四、掌握人体透视规律 ··············· 46

第二节　人体几何体训练 ··············· 50
一、人体形体结构 ··············· 50
二、几何形体概括法 ··············· 50
三、人体形体结构训练 ··············· 52

四、人体速写中容易忽视的问题 ································ 56
思考和练习 ·· 58

第三章　动画人物速写　59

第一节　动画人物静态速写 ································ 59
　　一、动画人物头像速写 ·· 60
　　二、人物全身速写 ·· 61
　　三、静态人物速写的画法与步骤 ························ 63
　　四、各种姿态人物速写的画法与步骤 ················ 64

第二节　动画人物动态速写 ································ 71
　　一、把握人体骨架 ·· 72
　　二、重心 ·· 72
　　三、动态 ·· 77
　　四、画动态速写的要点 ·· 77
　　五、规律性速写动作姿态的画法 ························ 78
　　六、非规律性运动姿态的速写画法 ···················· 83
　　七、练习顺序 ·· 85
　　八、人物场面速写 ·· 86

第三节　类型动作动态 ·· 88
　　一、走路动作 ·· 88
　　二、跑跳动作 ·· 88
　　三、提拉与举重 ·· 90
　　四、打斗动作 ·· 91
　　五、田径类动作 ·· 92
　　六、球类动作 ·· 93
　　七、体操动作 ·· 94
　　八、舞蹈动作 ·· 94
　　九、武术动作 ·· 96

第四节　人物衣纹与用线方法 ··························· 97
　　一、衣纹线的分类 ·· 97

二、衣纹线产生的方式分类 ································ 100

三、衣纹线的组织 ·· 103

四、特殊衣纹的表现 ·· 106

思考和练习 ·· 107

第四章　动物速写　108

第一节　动物速写与动画制作 ································ 108
一、把握特征，了解结构 ···································· 108

二、四足动物的分类与各自特点 ························· 111

第二节　动物速写的方法 ·· 125
一、整体分析，大胆落笔 ···································· 125

二、抓住大形，突出特征 ···································· 126

三、设几何形，体态准确 ···································· 127

四、运用运动线、动态线 ···································· 127

五、线条穿插，注意透视 ···································· 127

六、动画中动物的再设计 ···································· 128

思考和练习 ·· 130

第五章　风景速写与动画场景速写　131

第一节　风景速写 ·· 131
一、取景 ·· 131

二、构图和布局 ·· 132

三、透视 ·· 138

四、主次 ·· 144

五、趣味 ·· 144

六、光影 ·· 146

七、取舍 ·· 146

第二节　动画场景速写 ·· 150
一、动画场景速写概述 ·· 150

二、场景速写是动画场景的素材来源 ······························ 150
三、动画场景设计训练 ·· 151
四、动画场景速写的方法 ·· 156

思考和练习 ·· 161

第六章　默写与心写的训练　162

第一节　默写的意义 ·· 162
一、默写在动画速写中的功能 ·· 162
二、默写在动画速写教学中的意义 ···································· 163
三、默写训练方式 ·· 164

第二节　动画速写中的变形与夸张 ·· 170
一、变形与夸张增强动画速写的表现力 ···························· 170
二、变形与夸张的表现 ·· 171

思考和练习 ·· 173

参考文献　174

第一章 动画速写概述

学习目标

通过本章的学习,了解动画速写的特性、动画制作与动画速写的关系,掌握动画速写的表现方法及学习方法。对动画速写的工具材料及表现特点有一定的了解。

学习重点

掌握动画速写的表现方法及学习方法,对动画制作与动画速写的关系有深入的理解。

第一节 速写与动画

初学者在迈入动画殿堂时,往往会得到前辈们的谆谆告诫:"多画速写!"许多优秀的动画导演、动作设计师、动画师在工作之余总是会随身携带一个速写本子和一支画笔,以便随时记录生活中的点滴瞬间,观察并描绘人物百态,勾画出头脑中灵光闪现的想法。由此可见,掌握一定的"速写技法"在动画创作中是非常重要的。

一、速写

(一)速写的概念

"速写"是素描、草图的统称。"速"即动作要迅速,要求简洁、精炼、概括;它也有朴素、不加修饰的意思。"写"即写生、写意,即轻松自如地进行表现,要强烈、鲜明、言简意赅。"写"是手段,"速"是特色。速写就是指用简单凝练的方法,在较短的时间内简明扼要地画出对象的形象特征、动作变化和各种神态的一种简约的绘画形式。

和素描一样,速写不仅仅是一种造型练习手段,也是一种独立的艺术表现形式,并具有一定的审美价值。在欧洲,速写这种绘画形式作为一种独立的艺术表现形式是在18世纪以后才慢慢地确立的。在此之前,速写只是画家创作的准备阶段和记录手段。

拉尔夫·迈耶的《美术术语与技法词典》中对素描(速写)的定义是:指在画面上以单色线条和块面来描绘形状和形态……素描(速写)本身就是一种绘画技法,也是所有绘画再现的基础……速写的定义不仅仅指作画的速度,还指用最节省的笔墨、最简练的线条表现最强烈、最鲜明的感受。(如图1-1所示)

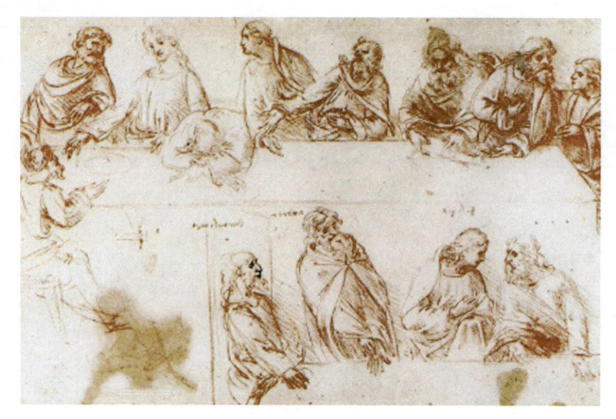

图 1-1 达·芬奇速写作品（意大利）

速写具有训练造型能力、创造视觉形象、收集创作素材三大作用。与用较长时间创作的画作相比,速写最能体现出画家对物质世界的敏锐观察力和直观感受。速写的画面生动,线条简洁畅快,擅长描绘转瞬即逝的动态,很多动画大师以及绘画大师都有画速写的习惯,他们闲暇之余仍笔耕不辍,创作出大量生动的速写画稿。速写凭借其无与伦比的便捷性与实用性,逐渐自成一体,并形成一个独立的门类。

作为观察表现生活的一种手段,速写要求以简练的方式把自己对物象的直观感受表现出来,从原始人绘制的岩画到文艺复兴时期绘画大师及当代艺术大师们的速写作品,从中可以看到速写形式的丰富多样。这些画家在记录生活的同时,也是一种审美享受,可以经常感受到线条、光影跃然纸上的那份情趣。艺术大师的作品以及一些专业画家的作品非常值得初学者借鉴,初学者可以从中学习他们的表达方式和技法。作为初学者,应该多选择一些形式简洁、技法朴实的作品加以临摹学习。图 1-2 是罗马尼亚的格里高列斯库画的《汲水的少女》,他用简洁率直而朴实的线条所表现的少女弯曲的腰身是那样的美,这是画家对那位劳动者瞬间的定格。

（二）速写的功能

1. 增强对形的敏锐感

在造型领域中,对形的敏锐感是决定一名作画者能否成功的首要条件,但并不是每一个人都有好的敏锐感,这就会使学习过程变得困难。而速写训练为提高敏锐感提供了快速的途径,因为速写要求在短时间内做到落笔成形,既准确又完整地表现各种人物和景物,作画者在对形的体验与提炼的过程中必须有独到理解,这种理解和表达都集中在对形的表现程度中。从表现的内容、画面的大小以及从粗到细的线条反差上,尽可能灵活地来调整对形的新鲜感受。在不断重复的速写实践过程中,在力求准确的前提下,应养成落笔成形的好习惯,逐步增强对形的敏感性。（如图 1-3 所示）

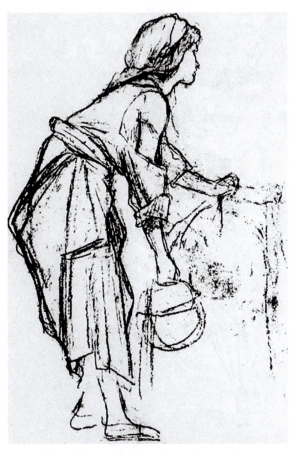

图 1-2 《汲水的少女》 格里高列斯库（罗马尼亚）

图 1-3 《正在干活的工人》 门采尔（德国）

2．培养眼力

作画者的素质，对眼力的培养是很重要的。作画者要能站在造型的整体高度来看待各种造型现象，而不要陷入对细枝末节的过分追求之中。避免满足于表面上的帅气和线条的花哨，否则就会失去速写造型中最质朴的东西，缺少自然表现中的大气。

造型眼力的培养是教学训练中一个较难解决的课题，这不仅需要作画者在训练过程中提高最基本的造型能力和对造型的敏感程度，而且还需要作画者通过各种渠道研读大量优秀作品，以开阔自己的眼界。眼力是决定作画者在艺术上能否达到一个高度的重要条件，所以在学习速写的过程中，除了要掌握速写造型的一般概念和速写造型的基本规律外，还要有目的地提高自己的眼力，这样才能画出有较高品位的速写作品。（如图 1-4 所示）

3．积累创作素材

创作素材需要长期的积累，而速写为这种积累提供了最便利的条件，生活中的各种事物瞬息万变，而课堂作业无法有效地承载这样庞大的内容，所以多画速写，已不单纯是一种学习过程，同时也是收集各种生活素材的一种方式。这种方式通过室内、室外写生、临摹等有意图和有倾向的积累，为以后的创作提供最直接的启示，同时也能记录生活。

用速写这种形式收集创作素材已成为绘画、动画创作中不可缺少的方式。尽管现代摄影技术可以取代绘画中的许多功能，但都达不到速写那样真切直接、随时随地自由地表现对象的目的，速写可以在不受特定环境限制的状态下应用并具有其独特的造型方法和造型手段。人们在相同的视觉现象中会找到不尽相同的世界感受，这种独特的感受，只有通过大量速写的训练才能获得。

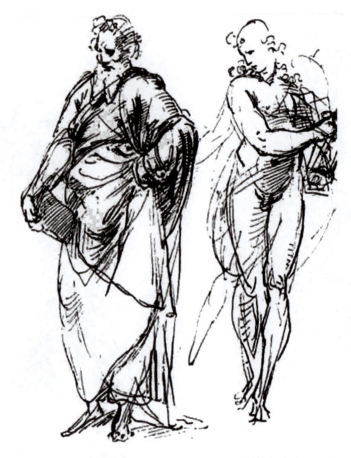

◆ 图1-4　壁画草图　拉斐尔（意大利）

二、动画速写

（一）动画速写的概念

"动画速写"是在速写的基础上延伸出来的一个概念。动画速写的学习要抓住"动"态。动画是画出来的电影，首先是"动"，其次是"画"。也就是说动画是运动的艺术，是时空中运动的画面描述。

动画速写与一般的绘画速写在表现形式上并没有太大区别。作为创造运动的艺术形式的基本训练手段，主要因为动画创作不同于传统速写创作。动画速写主要是研究物体的运动规律，注重对动态视觉图像的形象分析。它把握的是对每组动作的分解，物体形态转折，动作的转折及体态的置换，用来构建运动中完整的运动形态。

动画是表现物体运动的艺术，但这种运动不是客观实体的运动，而是靠艺术手法绘制出来的运动。而且动画一开始就已经受到故事脚本、科技手段、声音与画面等多种因素的制约，它需要设计的不仅仅是角色造型、室内外场景、画面色调、角色动态、绘画形式、表现技法等元素的整体传达，还需要用到科技手段。动画速写更重视探究造型规律，提炼概括生动的形象、表情特征和形体关系，并将生活中的自然形象转换成为创作所需的艺术形象。

（二）动画速写的表现规律

动画速写的规律不仅体现在"动"，还体现在动画运动规律、人体连续动态速写和动画人物速写等方面。动画速写比一般的绘画速写形式更强调将人物完整的连续动作过程表现出来，仅凭借眼睛快速地观察对象是难以

真正理解运动规律的。要将形体空间与运动规律准确而又生动地表现出来,不仅需要扎实的美术造型表现能力,更需要从理解和把握动画运动规律的专业角度去观察、分析、思考。

深入地研究动画运动原理与规律,并将其灵活地运用到人体连续动态和动画人物动作的速写表现中,对于提高动画专业创作能力有非常大的作用。

1."动"

动画速写与速写相比,有一个明显的不同之处,即动画速写要突出一个"动"字,在动态中完成并且让每个动态自然连贯。依靠对对象动作变化过程中动态的选定和对选定动作的感受和记忆,在动态中完成动作创造,并且让每个动态都有一个连贯的动作,这其中至关重要的就是对动态线的研究。动态线是人体运动的基本线,重心、平衡感及所有形态都在这条线里。通过分析每一组动作中的每一条动态线,熟练掌握人物的运动规律,以便进一步设计动态和绘制连续动态。找出动态线后,就要关注体块如何被串联起来,即研究动态结构,如体块与运动之间的关系、重心的把握,以及运动中产生的透视变化。只有充分加强对对象动态结构的理解,才会使相对较复杂的外形体现得更加严谨、准确,也才能更好地把握动态与造型。(如图1-5所示)

● 图1-5 动画人物动态

2.了解动画运动规律

动画创作过程中对动作的想象或者默写并不是空想出来的,而是在对动作发生过程的深入观察和理解基础上产生的。在动画速写中,画者要用眼睛观察人物对象的动作,明确不同动态产生的原因。其中动画的运动规律具有很关键的作用,曲线运动是其中最基本也是最重要的动画规律。曲线运动规律以力学作为科学依据,并在此基础上运用不同的表现手法来表现不同事物的运动方式。很多事物的运动过程都是通过力的传递所产生的曲线形态而展开的。熟练掌握和灵活运用曲线运动规律是创造出优秀动画作品的前提和基础,尤其是创作出生动、自然和流畅的人物动画的关键。

与一般的绘画速写的训练目的相比,动画速写除了在以后的艺术创作中运用所掌握的形体结构、空间透视及动态关系来塑造具有创造性的形象外,更为重要的是通过理解与掌握蕴藏于连续动作过程的动画运动规律来培养和锻炼默写以及设计动作的专业能力。因此在观察动作过程时,要将力的传递所形成的曲线运动、弹性形变等动画原理作为引导,运用理论结构的思维来引导画笔的技巧表现,以此作为辅助速写训练的一种有效方式。动态动作要有造型性,动态要具有美感。如在选定跑步动作时,要选定最能体现速度、力量和矫健意味的动态,即腿部跨度最大、手臂摆动幅度最大的动态。(如图1-6所示)

图1-6 人物不同角度跑步速写

3. 人体连续动态速写

在创作动画前,通常需要对人体运动过程中的连续动态有比较深的认识和了解,而在对人体形体特征和运动过程进行观察时,这样的认识反过来又可以帮助人们理解和分析人体运动规律的特点。

对于人物连续动态的速写方式,不仅需要通过感性的观察来训练对连续运动过程中每个动态瞬间大致形象的记忆力,还要运用动画运动规律的理性知识去分析和思考整个动作的发生始末,从而在此基础上结合人体的形体结构知识和对动态的默写或想象创造,来迅速地抓住身体每个部分的运动轨迹,继而表现出每个关键动作的动态画面。

此外,在表现人体某一个连续动态速写时,不仅要抓住该动作发生过程中最关键的动态,还应当从熟悉人物对象完整全面的形体特征方面着手,即从全方位、多角度地去表现最能说明人体力量传递顺序的运动画面。(如图1-7所示)

如人在跳跃的时候,身体的重心不像奔跑时那样简单地向前移位,而是跟随着跳跃运动的不同部分而变化的。从起跳到腾空这一部分动作重心在身体的前方;从腾空到落地这一部分,动作重心在身体后方。整个过程

为蹲、蹬、起跳、蜷身、着地，在创作这一连串动画动作时既要符合运动规律，又要极具节奏美感，使整个画面看起来更加流畅、生动。（如图 1-8 所示）

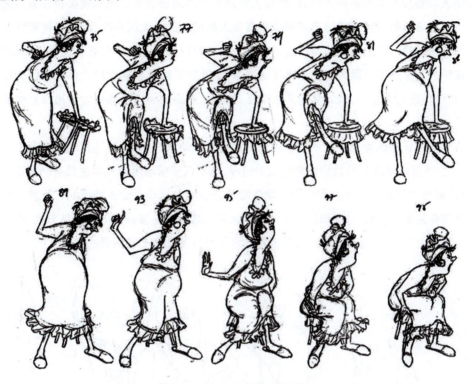

图 1-7　动画角色动作设计

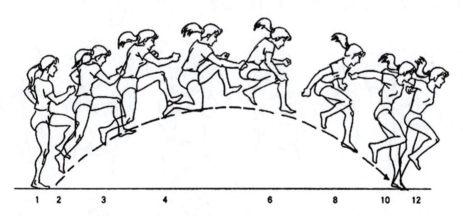

单脚跨跳动作

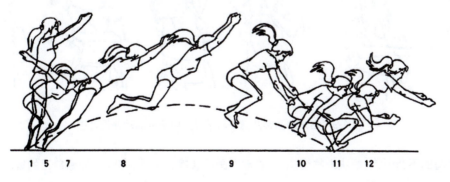

双脚蹦跳动作

图 1-8　动画角色跳跃动作设计

4．动画人物动态速写

动画创作中人物造型的类型多种多样,相对应人物外形的动画表现手法也和现实存在着很大的差异。生动夸张的角色动作是动画形象与其他绘画艺术形式中真实人物动态的最大区别所在,它更需要强调动作所体现的想象力和表现力。动画的一个最明显的特点是很多动作和动态过程都是大胆夸张甚至是达到极限的动态,而仅仅通过对人体模特的写生是不可能将其完全表现出来的,这就需要以科学客观的人体形体结构知识和动画运动规律作为前提,对动作进行想象化、戏剧化的艺术加工,这样才能给动画人物形象设计出自然生动而又合情合理的动态姿势与运动过程。

动画速写在同样以快速的绘画表现形式来表现对象形象和动态的同时,更注重的是在遵循运动原理和规律的基础上,体现对象的整个动作从开始到结束的运动过程,这不仅要求动漫专业学生具有一般速写的造型表现能力,更要具备以动画规律和原理去观察和分析人物连续动态的能力。动画专业特点的速写教学对于专业课程体系中的教学实践具有关键的意义,对于动画专业学生的学习也是一种必要而有效的训练方式,在培养学生对于动态和运动过程的默写能力,以及提高学生动漫艺术创作水平等方面具有非常积极的作用。(如图1-9所示)

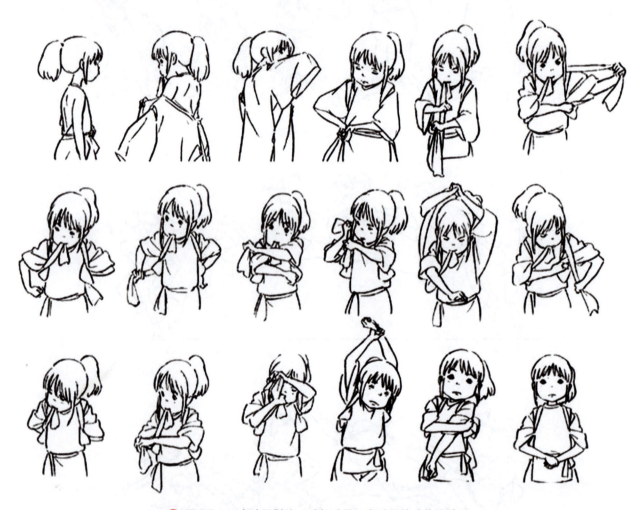

图1-9 日本动画影片《千与千寻》中千寻的动作设计图

通过动画速写的不断训练,解决人物姿态、人物动态画面和镜头意识,有效地训练自己的镜头感、透视变化及空间的意识,加强视觉空间的效果。另外,通过动画速写训练能提高自身对形象把握的敏感程度,可在动作设计中有效控制好角色形体和运动之间的关系,从而迅速抓住对象的特征,创作出完美的艺术形象。

第二节　动画速写与动画制作的关系

现今动画已发展成为种类多样的影视媒体艺术,但"动画是画出来的"这种认知已成为人们对这门艺术的基本印象。即使是从事三维动画及游戏动画创作的动画师,基本上都是从学习手绘动画开始的,而学习手绘动画的条件之一就是学好动画速写,这是因为制作一部动画片时,其造型设计、分镜头设计、原动画的绘制、场景设计的环节中,创作人员的速写技艺起着很重要的作用。(如图1-10所示)

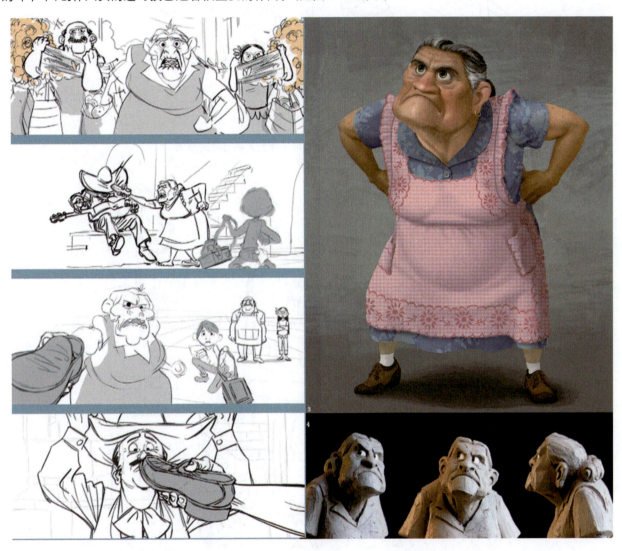

图1-10　美国三维动画片《寻梦环游记》人物分镜头、泥塑立体造型图

一、动画速写与动画制作

(一)速写与动画造型设计

设计动画中的角色形象时,既要根据剧本中的人物职业、年龄、性格特征,还需要遵循导演对造型风格的要求,结合自己对形象的理解,先以草图的形式勾画出大致的形象,然后再逐步加以完善。角色的形象一旦确定下来,还需要画出能够反映角色性格的表情及相关动作,以便创作原动画时加以参考。(如图1-11和图1-12所示)

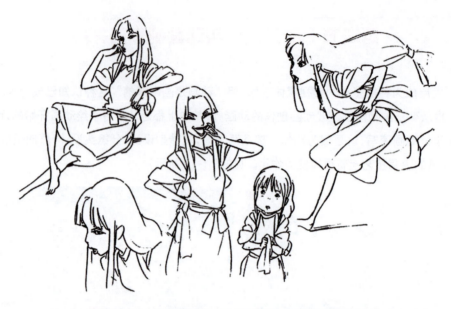

图 1-11 日本动画片《千与千寻》人物造型动态图

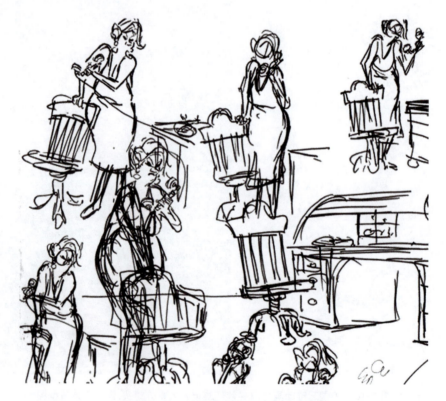

图 1-12 美国动画片人物造型动态图

(二)速写与分镜头设计

速写对动画分镜头设计也起到良好的促进作用。一部大型的动画影视作品有成千上万的镜头,对主要镜头进行构思和创作是十分必要的。绘制分镜头草图对拍摄进行协调和管理,可使后续的工作得以顺利开展。分镜头包含的内容很多,每一个分镜头必标注人物动态、表情光线、场景空间透视、人景比例关系、镜头的运用(景别)、镜头的时间、镜头的规格、镜号、音响效果和台词等。分镜头设计是其他设计人员进行工作的主要依据,分镜头设计是一个比较艰苦细致的创作过程。

首先要求设计师有较好的画面组织能力,对于单人的画面、群体的画面、各种角度及特写、人与背景的关系、不同镜头之间的相互连接,都要在草图里表达清楚;其次要求设计师掌握多种造型语言,要能较好地表达写实、夸张、装饰等风格,同时设计稿要体现镜头设计台本要求的情节;最后要求设计师进行原画和动画设计,掌握好动作之间递进的规律,掌握动作和镜头之间的时间关系,人物动作设计要合理,要符合观众的观赏习惯,遵循镜头摄制规律,处理好景别,把情节内容简洁、明了地交代清楚。这是一个既费体力又费脑力的创作过程,如果这个设计过程完成得好,就会为后期的摄制提供坚实的基础。动态速写中进行不同角度的速写练习是很必要的,可使学生掌握人物的运动规律,提高默写和记忆的能力,提高学生的动作设计能力。

动画分镜头的创作是将文学剧本可视化的一个过程,是整个影片的灵魂。绘制分镜头是动画导演的一项重要工作,动画导演根据自己对剧本的理解,同时结合镜头叙事语言,以草图的形式将镜头画面绘制出来。在创作分镜头时除了设计剧情,还要综合考虑景别、角度、人物关系、场面调度、镜头组接等。绝大多数动画分镜头基本上是以速写的形式体现的,动画分镜头的创作可体现出一位动画导演扎实的速写技艺以及丰富的影视知识。(如图 1-13～图 1-15 所示)

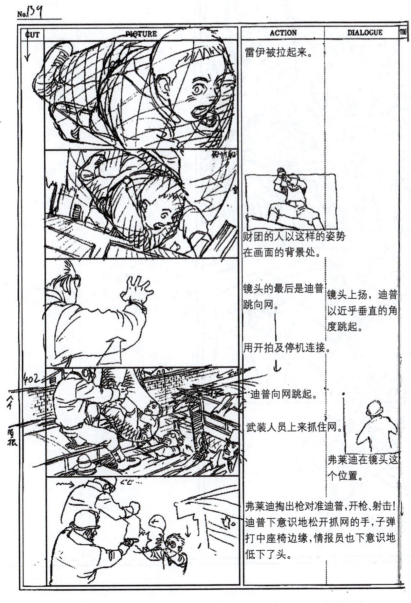

✦ 图 1-13　日本动画影片《蒸汽男孩》分镜头设计 1　大友克洋

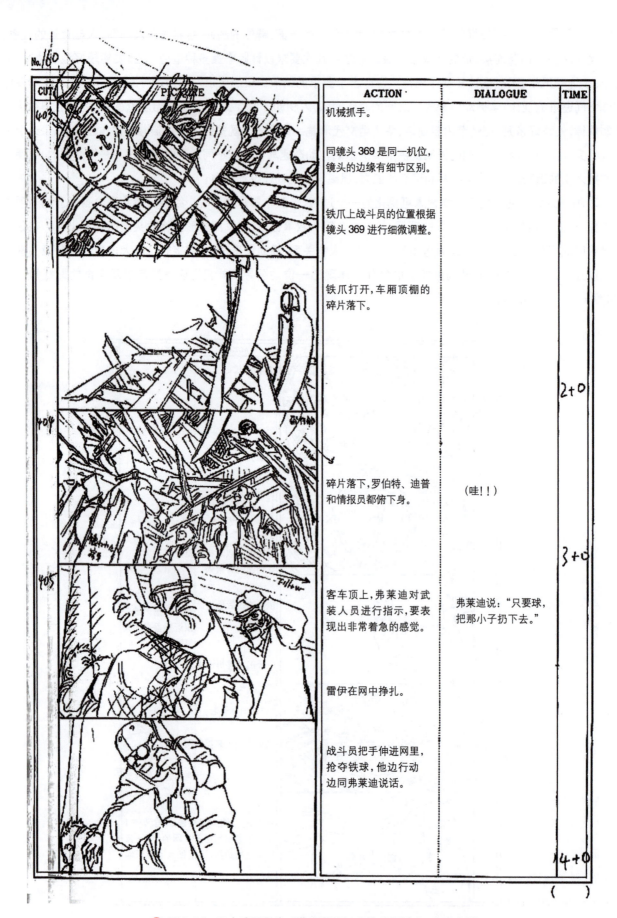

图 1-14　日本动画影片《蒸汽男孩》分镜头设计 2　大友克洋

图 1-15　美国三维动画片《寻梦环游记》分镜头设计图

（三）速写与原动画

动画动作设计师称为原画师或直接称作"原画"。动画是一张张绘制出来的，原画师的工作就是设计出其中角色动作的每一个关键姿态。原画师首先要把自己融入角色当中，时刻体验角色的状态，遵照分镜头上导演对角色的要求，以速写草图的形式绘制出一系列连贯的动作。原画师在进行角色的动作设计过程中已经对角色造型了然于胸，并掌握了相当程度的速写技艺，能够以简练生动的线条准确画出角色在任何角度下的复杂动作姿态，这样原画师就能专注于动画角色的表演，使创作出来的角色动作真实贴切、富有活力。（如图 1-16 所示）

中间画的绘制是由原画师的助手来完成的，被称为"动画"。动画师的工作是帮助原画师对镜头加以完善，画出除关键动态以外的全部动画，最终完成整个镜头的绘制。掌握好速写技艺就会帮助动画师把控角色形体，熟练地运用线条，并依照动画运动规律准确地画出一张张原画，从而提高工作效率。（如图 1-17 所示）

（四）速写与动画场景

动画场景包括内景、外景、综合场景等，这是烘托气氛、营造特定环境、交代故事的发生时间和地点时不可或缺的，对整个动画具有重大影响的造型设计。小到案头摆放、室内陈设、家庭用具，大到房屋建筑、山川、园林、飞禽走兽等，通过速写了解其形态特征、结构原理、透视规律等造型元素，可起到丰富动画创作素材、拓展创作空间的作用。

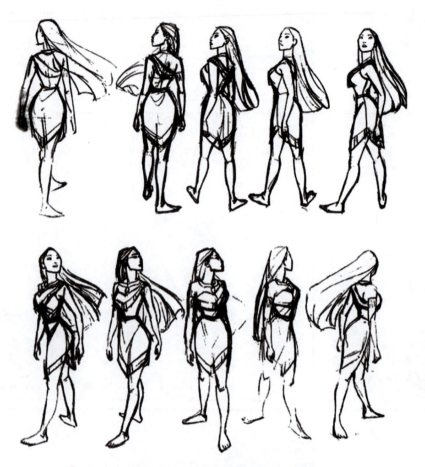

图 1-16 美国动画片《风中奇缘》中的女主角造型图

图 1-17 动画角色原动画图

可以通过一定量的建筑速写训练和风景速写训练,使学生获得对不同类型场景的初步体验。通过将人物速写与场景速写结合,再进一步引导学生充分发挥想象力,为不同的速写人物加上适当的背景;或者尝试对人物与不同的背景进行多种搭配组合,以形成不同的戏剧情节和画面效果。通过长时间的训练,学生会对不同环境中的人物在穿着、表情、动作或不同肢体语言上的差异有所感悟,并不断积累经验,从而有助于他们在整体的场景中去塑造特定的形象。(如图 1-18 所示)

①

②

③

④

⑤

◆ 图 1-18　日本动画影片《龙猫》场景设计图

艺术创作离不开生活本身,动画创作当然也不例外,关注生活是动画艺术创作的源泉,动画速写就是通过对生活的观察和描绘而将之融合到动画创作当中。

二、学习动画速写的意义

动画速写概括地说就是培养和提高学生的造型能力。掌握规律就是掌握造型的自然规律及艺术规律。培养全面的造型能力不仅要掌握自然形态的结构规律,还需要掌握艺术的表现技法。造型的自然规律主要有形体结构、体积空间和姿态运动等客观形态,以及线条、色彩、形式等视觉因素。通过动画速写的学习,可让学生更加全面地掌握造型的自然规律和艺术规律,并使它们有机结合在一起。

（一）培养敏锐的观察能力及迅速的表达能力

一部好的动画作品除了要有好的故事脚本、经验丰富的导演，还应该拥有十分有魅力特点的人物造型，它是作品能否吸引人的重要因素。无论用什么样的手段制作动画，想要创作出有血有肉的人物角色，必须赋予他生动、准确、流畅的动作及表情。实践告诉我们，想要创作出优秀的人物造型，必须要有写实的绘画造型基本功及敏锐的观察能力。

要想具有迅速的表达能力，需要学生持续性进行动画速写训练，它能使学生迅速掌握人体的基本结构，熟练地画出人物及动物的动态和神态，对巧妙地组织情节和安排创作构图会有极大的帮助。如果动画速写能力不够强，所创作的角色不够生动，动作不够准确，就会直接影响到动画片的创作效果。

（二）强化动画速写原创能力

动画速写的随机性、便捷性和灵活生动的表现性，是灵感表现最具活力的原创因素。原创能力是动画作品的生命，也是动画艺术家是否具有创造力的标志。只有富有原创性的动画作品，才能显示出作者的深切社会体验和独到人生感悟。如动画片《狮子王》在创作前，主创人员就曾深入非洲的大草原研究、观察动物的特征习性，收集并记录不同的形象，同时画了一万多张速写作品。

（三）概括提炼，积累素材

在动画专业的原画设计中，人物的关键动作都是用准确而简练的线条一笔带过，很多细节和纹理会被省略，因此概括能力显得尤为重要。动画速写注重用几何形体或线条，由简到繁，一步步提炼、概括事物的形象特征和形体关系，能够有效锻炼学生的概括能力。在学习过程中可以训练学生在速写中融入自己的理解，在提炼、概括的基础上，对对象进行一定程度的夸张和变形，既训练了学生迅速概括事物动态形象的能力，又凸显了对象的特征，为以后设计角色打好基础、积累素材。

线条是动漫设计至关重要的表现元素，动画速写注重线条的塑造能力，线条准、挺、匀、活，就能够准确而流畅地描绘事物的特征、结构、运动状态与节奏感。动画速写是提高线条表现能力的最佳途径，满足了动画设计中对线条的极高要求，对原画设计等课程有至关重要的作用。连续动作要做到得心应手，角色形象要准确而生动。

（四）提高整体观察与造型能力

眼、脑、手的协调配合能力、丰富的视觉经验，不是人们与生俱来的本能，这会涉及一个训练眼睛的问题（就是看的问题），动画速写重要的是练眼而不是练手。与此同时，动画速写不仅仅是训练学生的造型能力和速写技巧，更重要的是培养学生的感受与情感表达。动画中人物角色的设定与塑造离不开生活原型，即使一个想象中的外星生物，也需要从现实的自然环境中获取灵感。

虚拟场景的规划同样来源于设计师对社会生存环境与自然生态系统的借鉴。经过长期的速写训练，学生就具备了良好的观察能力，也就为提升艺术造型能力，以及对画面的分析与控制能力奠定了基础。

（五）研究运动规律，突破重点

要设计出流畅而生动的动作，必须掌握运动的规律。不论是原画设计还是角色造型，都要了解运动的规律。而动画速写重在研究人物运动的规律和事物的动态，并着重研究连续动作、事物形体与运动的关系等。在动画速写教学中，教师常安排学生进行人物动作的"三视图"和"五视图"等多角度练习，以及进行事物全方位的转面

练习,这与动画的分镜头设计息息相关,类似于把镜头语言进行分解,这样学生就能够准确而熟练地表现出事物不同空间、不同角度的状态。如果学生学会了多角度表达,就能对直观地理解和表现对象的动作特征有突出的作用。

(六)提高审美修养

艺术来源于生活。动画速写就是将生活中的一些自然形象转变为初步的艺术形象的一种审美实践,学生能够在动画速写过程中因直面生活、感悟人生而获得艺术灵感。动画速写所培养的直观生动、鲜活的审美意识,将对学生的动画创作产生直接的影响。

速写是造型训练中必不可少的基本功,是绘画整体意识的应用和发展,是培养初学者造型能力的一个很好的途径,同时也是动画工作者提高对形象的感知力、想象力和表现力的有效手段。由于速写描绘的对象姿态往往转瞬即逝,这就能够锻炼学生凭记忆和想象重塑形象的能力,从而提高创作能力。

经常进行速写练习,可以记录生活、观察生活、感受生活,同时也为动画创作积累素材,并且能培养敏锐的观察力和迅速准确的表现力。通过练习,掌握由慢到快、简洁明快的表现方法,了解和熟悉对象的形体结构及其运动变化的规律,从而提高动画创作的水平和能力。基础阶段的速写训练需要持之以恒、坚持不懈,速写技能的获得也是一个曲延向上的过程。对初学者而言,大量的练习有时难免会有枯燥之感,但速写能力的获得只能通过勤奋努力,由量变到质变进行转化,在持续的写生训练当中,自身手、眼、心配合逐渐协调,感受力、观察力不断深入,表现技法逐步强化,绘画技能也在不知不觉中持续得到提高,忽然有一天会豁然开朗,发现自己也能画出生动的画作!把速写当作闲暇的一种乐趣而融入生活,它所带来的成效对动画创作者来说是一件受益终身的事。

第三节 动画速写常用工具材料及技法特点

速写的工具材料中,不论是铅笔、钢笔、圆珠笔、签字笔、油画棒、炭笔、木炭条,还是传统的各式各样的毛笔;也不论是素描纸、水彩纸、宣纸,还是卡纸、牛皮纸、毛边纸,都可以用来画速写。画速写时最好选择自己最熟悉的工具,如此便可得心应手、收放自如,这也是画好速写的先决条件。(如图 1-19 所示)

一、笔

(一)铅笔

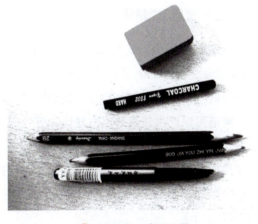

图 1-19 速写工具

对于动画工作者来说,最常用的速写工具是铅笔,用铅笔画出的线条生动流畅、灵活多变,用来刻画明暗则层次丰富细腻,而且易于修改,很适合初学者乃至资深的画家使用。现在的绘画专用铅笔型号庞杂,从 12H 到 14B,H 值标号越高的铅笔硬度越高,画出的线条越淡;B 值标号越高,铅笔的硬度越小,质感更加松软,则画出的线条越深、越重。随着用笔的力度不同,层次也会富有变化。画速写一般选用软硬适中的 2B 至 6B 之间的铅笔较好。采用 2B 可以绘画脸部、手部等细节,4B 以上可以运用在画动态线、身形衣褶等方面。熟练运用铅笔,对动画创作很有利,因为动画创作大多数是运用铅笔来完成的。

用铅笔进行速写创作的特点是可以随心所欲,线条可粗可细,调子任由皴擦,技法丰富,效果细腻,线条流畅,

甚至可施以淡彩。如果选用牛皮纸或有色纸画铅笔速写，画完之后还可以在某些地方略施白粉，增添画面的效果和意趣。经过一段时间的铅笔速写练习之后，许多人都会转而改用炭笔画速写。因为炭笔除了具备铅笔的许多优点之外，它的质地比较松脆，黑白对比度强，层次变化更丰富，可以画出比铅笔速写更强烈、更丰富的画面效果。（如图 1-20 和图 1-21 所示）

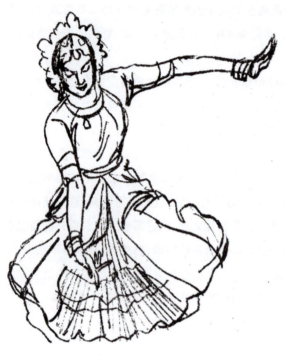

图 1-20　舞蹈（铅笔）　叶浅予

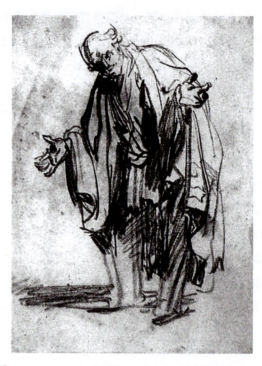

图 1-21　张开双手的人（铅笔）　伦勃朗（荷兰）

（二）炭笔、炭精棒

炭笔和铅笔一样，既可以画线，也可以产生明暗层次。不同的是，炭笔画线感觉较涩，适合把线画得直点。炭笔浓厚的色调能表现强烈的气氛，可以用指尖涂抹，使之平滑，调子丰富，也容易擦除。炭笔可以产生较强的黑白对比。有一定速写经验的人都会选用炭笔画速写，这是基于速写表现力的考虑。也有一些人会选用炭精棒画速写，炭精棒较之炭笔可画更宽的线条，也可画出大面积明暗调子，但在刻画细部时，炭精棒比不上炭笔好用。（如图 1-22 所示）

炭精棒和炭笔一样，有黑、褐两种颜色。炭精棒的色泽深重，用它的锐角可以画线条，用其横面可涂调子，能产生对比强烈的光影效果，表现力强。炭精棒除了画头像速写和人物、人体速写外，一般都较少用到。（如图 1-23 和图 1-24 所示）

（三）碳素笔、钢笔、针管笔

碳素笔、钢笔、针管笔等也是常用的速写工具，其特点是以线为主，用笔果断、肯定，线条刚劲流畅，黑白对比强烈，画面效果细

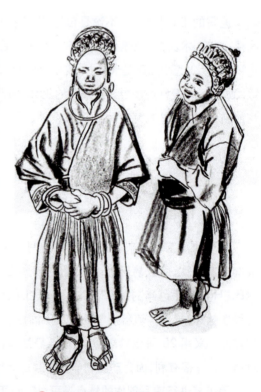

图 1-22　苗族女孩（炭笔）　叶浅予

密紧凑。由于用这些工具画的线条纤细,对所画事物既能做精细入微的刻画,也能进行高度的艺术概括,而且这类笔在日常生活中普遍常见,易于携带,画面易于保存,有许多画家喜欢用这类笔进行写生练习。由于用这些笔作画时一旦画错便无法修改,所以就要求在作画的时候要胸有成竹、意在笔先,落笔慎重而准确。配合水性硬笔使用的纸张要注意不能用渗水的纸张,纸的质地最好以比较坚实、不渗水、不易破为宜。钢笔速写的唯一手段就是线条,画家运用线条的功力直接关系到作品的成败,这对画家利用线条把握对象形体的能力,对画面线条的疏密组织能力都是一个极大的挑战。

图 1-23　折断的树枝(炭笔)　门采尔(德国)　　图 1-24　女人体(炭精棒)　费德尔·菲居宁(俄罗斯)

圆珠笔具有钢笔的优点,但有一个缺点:它的颜色经过一段时间之后会发生一些变化,没有钢笔速写好保存。

针管笔有多种粗细规格可供选择,技法与钢笔速写基本相同。它能连贯地画出均匀的线条,很容易把握,是创作线条画的好工具。(如图 1-25 所示)

(四)马克笔

马克笔分为水性与油性两类,笔头的形状基本分圆头和方头。圆头有不同粗细,方头有正方与斜方,宽窄也各不相同,能够产生粗、细、扁、圆等多种类型的线条。马克笔的颜色种类十分丰富,色彩透明而艳丽,有非常漂亮的灰色系。由于使用方便且易干等特点,更因为画出来的线条流畅、肯定且具有透明感,适合表现轮廓鲜明、高度概括的造型,因而成为时下流行的速写工具。方头笔还适于铺设大面积的色块。马克笔的另一重要特点就是在笔画停顿处会产生重色堆积的效果,这种效果利用得当会产生顿挫有力而节奏鲜明的线条,并且在质地较为粗糙的纸上快速旋转飞掠的笔触,还会产生飞白空、破边等效果,利用得当会平添特殊的艺术韵味。

(五)色粉笔

色粉笔属于常见画材,颜色种类多,使用便捷。通过揉擦皴蹭,能够形成浓淡虚实的线色变化,且有厚重的画

面质感,非常适于表现生动微妙的光色效果。色粉笔既可以表现丰富的色彩,也可单色使用,还可以和水彩颜料结合使用。(如图1-26所示)

图 1-25 坐着的年轻人(钢笔) 伦勃朗(荷兰)

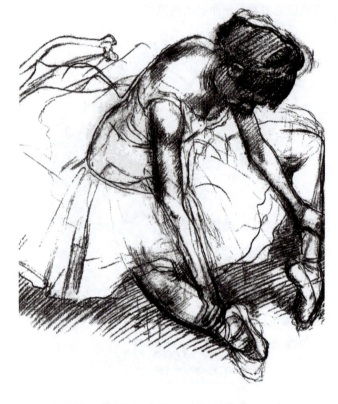

图 1-26 舞蹈演员(色粉笔) 德加(法国)

(六)油画棒

油画棒又称为油性色粉笔,属于油性画材,携带方便,可采取直接画法,也可通过刮擦等手段制造非常微妙的层次与质感,另外它的画面附着力比色粉笔好,适于外出写生时使用。油画棒画出的线条圆润、厚重、粗犷而富有质感,油画棒也是固体油画颜料,对纸面上的颜色还可用松节油稀释,从而产生丰富的干湿、浓淡结合的混合效果。

(七)毛笔

毛笔是中国传统书画工具,有狼毫、羊毫和兼毫三种,还有长锋和短锋之分。狼毫挺拔,便于勾勒;羊毫饱满,笔迹丰润;兼毫刚柔相济,弹性适中。长锋毛笔变化丰富而较难掌握;短锋毛笔虽没有长锋毛笔变化丰富,却稍易控制,适合初用毛笔的人。配合毛笔最好是用宣纸,宣纸可以使毛笔的性能得到淋漓尽致的发挥。毛笔是众多速写工具中表现力最强,也是最难掌握的一种。毛笔常用的笔法有勾、勒、点、擦、染,以及中锋、侧锋、卧锋、逆锋;墨法有浓、淡、干、湿等。

用毛笔进行速写,除了考虑造型因素之外,还要考虑毛笔工具的性能特点,而且一旦出现败笔还不容易处理。(如图1-27和图1-28所示)

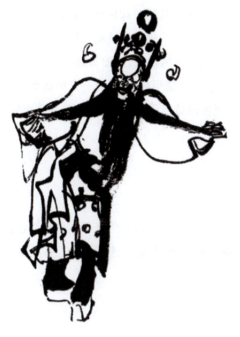
图 1-27　钟馗嫁妹（毛笔）　叶浅予

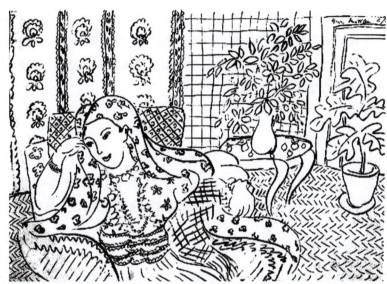
图 1-28　坐在扶手椅上的宫女（毛笔）　亨利·马蒂斯（法国）

（八）其他工具

也可以尝试运用其他作画工具来进行速写训练，如油性笔、水彩笔、蜡笔、水笔、木工笔等。不同质地的画笔往往会达到意想不到的效果。还有人用拓印的方法画速写，方法是先在板上平涂一层油性颜料，再把画纸平铺上去，然后用铅笔或硬物在上面画速写，画完后再把画揭下来。画速写的方法很多，也很灵活，没有死板的公式，更没有规定用什么工具才能画速写，只要能表现好对象，任何材料都能用来画速写。（如图 1-29 和图 1-30 所示）

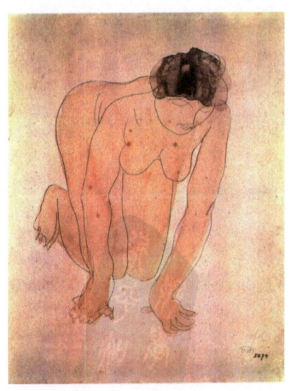
图 1-29　人体（水彩）　罗丹（法国）

图 1-30　创作草图（综合材料）　凡·戴克（比利时）

以上各种速写工具并没有优劣好坏之分,它们各有其自身的特点,关键在于在使用中如何结合实际以发挥它们各自的优势。铅笔方便易改动,木炭大气、松动,钢笔流畅、对比强烈。不同质地的画笔往往会达到意想不到的效果,炭条、马克笔利于表现对物象的直观感受、善于抓住大体形态而省略对细节的描绘,画面有较强的整体感,十分注重细节而不顾整体的初学者应该多用这类画笔作画。当然,建议初学者先使用好铅笔,有一定的造型能力后再接触以上介绍的诸多工具,从中找出自己偏爱与感兴趣的工具,从而逐步形成自己的风格。工具无高低之分,但作画能力却有天壤之别。

二、纸张

人物速写的用纸十分广泛,甚至可以说任何种类的纸张都可以作为速写用纸,不同的纸质与不同的笔相结合会产生不同的效果。因此虽然速写用纸的选择余地很大,但还要注意与工具的结合,这对保证速写效果至关重要。

(一)素描纸、图画纸

素描纸、图画纸质地较厚,适宜用铅笔,炭笔、炭精棒、钢笔、色粉笔等。

(二)绘画纸

绘画纸质地密实而光滑,适宜用铅笔、钢笔、圆珠笔、针管笔、马克笔等。

(三)水彩纸、水粉纸

水彩纸、水粉纸质地较厚,适宜用铅笔、炭精棒、钢笔、色粉笔、毛笔等。

(四)铜版纸

铜版纸质地光滑,适宜用钢笔、针管笔、马克笔等。

(五)卡纸

卡纸质地厚而且正面光滑,不易涂改,宜用钢笔、针管笔、马克笔;反面发涩,适宜用铅笔、炭笔、炭精棒等。

(六)宣纸、毛边纸

宣纸、毛边纸质地松软,具有吸水性,不易涂擦,适宜用毛笔、炭笔、炭精棒等。

三、速写夹与速写本

速写夹用作画板较为方便,可随身携带,以随时记录人物动态。不间断地画一些速写小品,也是锻炼学习者抓形准确并使线条流畅,以及提高速写趣味的好方法。

四、橡皮

画速写时建议不要用橡皮纠正,要大胆落笔,锻炼将错就错、随机应变的能力。橡皮的作用不仅在于修改和

擦掉错画之处,而且可用于处理色调。

在进行速写训练时不应拘泥于单一的画笔,根据写生对象的不同特点,可以采用多种不同的作画工具和不同的画法,这样就能获得不同速写类型的创作感受。橡皮等均可选择使用。在有色纸上作画时,将高光或其他地方以白色或其他色提亮,可增加色阶对比效果。

第四节　动画速写的表现方法

一、动画速写的分类

动画速写的表现形式多种多样,概括起来大致可分为三大类,一是以线条为主要造型内容的表现形式;二是以线条结合明暗处理为主的表现形式;三是以明暗为造型手段的表现形式。这三种表现形式虽有所不同,但共同的一点都是以快捷的方式来记录瞬间印象,都能生动地反映我们看到的视觉形象,在三者中最为常用的是第一类。

(一) 线条为主的速写

线条是速写最基本的造型语言,也是速写最基本的造型要素。线条的表现具有直接性和快速、简练、准确的特征,既符合速写自身的特点,又能充分适应速写的造型需要。线条因其工具、材料的不同,会带来各具特色的丰富变化。除了具有干湿、浓淡、粗细、曲直等形态变化外,线条的流畅或滞重、飘逸或苍劲、急促或抒缓、隽永或凝重、俊秀或粗犷等,更富情感性表现特征或独特的形式感。

以线条为主要表现手段的速写形式,通过线条的长短、粗细、曲直、疏密、虚实、浓淡、刚柔的变化,根据对象的形体结构恰当地进行处理,可产生顿、转折、顺逆及不同的疏密对比效果,呈现出丰富的节奏感。对线条的自由运用,还需要努力实践、认真总结,不断积累经验,只有持之以恒,才能水到渠成。

而动画速写则更加注重采用以线条为主的形式进行绘制。动画速写的训练基本上以线为主,注重线条的运用,这与专业要求有很大关系。在动画影片的制作中,画面分镜头以及原、动画都是以线条的形式体现的。以线为主的速写与以光影为主的速写的难度是一样的,线不单是用来绘制轮廓,还可以表现对象的结构、质感、体积感,优秀的线描作品同样具有强烈的艺术感染力。(如图 1-31 所示)

(二) 明暗为主的速写

明暗色调作为速写的基本造型语言,有丰富的表现力。速写中的明暗色调,或用密集的线条排列,通过控制线条排列的疏密而构成具有明暗变化的色调,适合对物象做概括而深入的表现;或将笔侧卧于纸面并放手涂画擦抹,从而构成深浅不同的块面色调,使物象的表现更为生动而鲜明;或用毛笔蘸墨汁大片涂抹或干笔皴擦,也可获得浓淡深浅变化的色调,具有独特的表现力。

以明暗色调为主要表现手段的速写,与一般素描相比较,在明暗色调的运用上特别需要强调概括与提炼。无论是运用色调表现物象的形体结构、动态特征,还是运用明暗色调表现物象的空间关系、情绪气氛,都要注重控制黑、白、灰的大关系,控制或减弱中间灰色层次,这些必须要做到概括和提炼。(如图 1-32 所示)

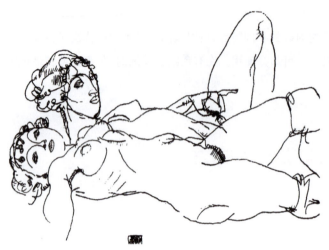

图 1-31 两个女人体 席勒（奥地利）

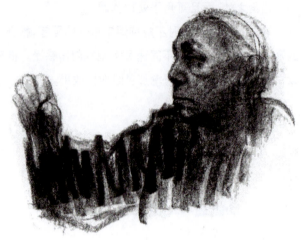

图 1-32 握铅笔的自画像 珂勒惠支（德国）

（三）线条与明暗结合的速写

以线条与明暗相结合为表现手段的速写，又称为"线面结合的速写"。作为速写的表现要素，将线条与明暗结合起来，有利于发挥两者的造型优势，又弥补两者的不足，是一种普遍采用的速写方法。

线条与明暗相结合的速写，既能充分发挥线条抓形迅速、造型肯定、表现灵活的优点，又能充分发挥明暗色调丰富表现、强化形体、渲染气氛的优势。因此，将线条与明暗色调有机结合、融为一体，将增强速写的表现力。在线条与明暗结合的具体运用中，一是线条与明暗色调要有主次，切忌主次不分；二是线条与明暗要紧紧围绕形象的表现有机地结合为一体。线面结合是兼具上述两种手法之优点的形式，主张多用这种方法作速写练习。（如图 1-33 和图 1-34 所示）

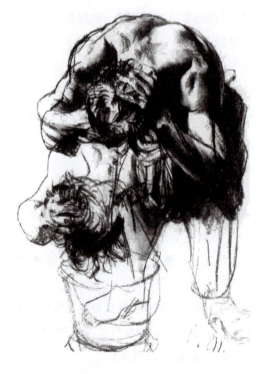

图 1-33 洗头工人 门采尔（德国）

图 1-34 海滩上的船只 梵·高（荷兰）

二、动画速写线的运用

（一）速写造型的主要元素——线

在绘画时勾勒轮廓的线,可分为曲线、直线、折线、圆线、粗线、细线,以及实线、虚线、长线、短线,它们统称"线条"。线是最基本的造型元素,以线为基础的造型方法是速写的主要方法。流畅的线条,可以表达轻松、愉悦的感觉;晦涩的线条则可以表达苦闷、压抑的情感。线的抑扬顿挫、长短曲直、轻重缓急、虚实变化甚至浓淡干湿,都展现了画家的不同情怀;线所形成的节奏、构成的韵律所产生的强烈视觉冲击力,能使观者得到美的享受。

主线（又称结构线）是决定物象形状、轮廓和结构关系的主导线,在一定意义上可以说它是一幅速写作品成败的关键。在画主线时,要求线条准确、简练、肯定、生动,其线的表现形式一般多为长而完整的线条。

辅线（又称装饰线）是在主线确定好的基础上,进一步表现物象的质感、体积。增加画面丰富效果的线,要求自然、灵活、生动,其线的表现形式一般为随意而多变的短线条。主线与辅线有着密切相连的关系,没有主线对物象形态整体造型的确定,辅线就无从落笔;而没有辅线的补充,画面强烈而丰富的效果就难以实现。

线在表现空间、质感、量感、体积感等方面有独特的表现方法。如利用疏密、强弱、方向的不同变化,可以表现空间、距离、质感、量感等;通过线条疏密的不同排列和衬托,可以表现物象的空间,如用疏密相衬法表现物象的前后关系,即前面的物象画得疏些,后面的物象画得密些,把前面物象衬托出来,也可反过来用之;通过线条的强弱变化,也可以表现物象的前后空间关系,如用粗线重线来表现近处物象,用细线浅线表现远处的物象;通过线的方向的不同变化,可以表现物象的形态和体积等;运用刚柔、方圆、浓淡、粗细、干湿等可以表现物体的质感与量感,如坚硬的物体用刚、方、重的线来表现,轻柔的物体用柔、圆、淡、细的线来表现,粗糙沉重的物体用粗、浓、干的线来表现。

（二）动画速写线的运用

对动画速写的用线要求显然应该紧跟动画创作的特点,简练、概括的线条成为区别于其他绘画专业速写的重要特点。在人物动态速写中也应该坚持这一点。概括性线条意味着"减法",但简练并非简单、贫乏。简练的线条应传达出复杂信息,包括物象的比例、结构、动态、精神面貌与运笔的节奏、力度、起伏等。动画中的线条要做到"准、挺、匀、活"四点。

(1) 线条要准确。这不仅是指外轮廓,还包括结构的准确。勾线要从对象的结构出发,体现对形体的深入理解,即所谓的笔笔见形,不能走形、跑线或者含糊不清。

(2) 线条要肯定有力,不能犹豫不定、拖泥带水,最好一笔到底,不能有虚线或复线。

(3) 用笔要流畅、连贯、圆滑,线条要有生气,要传达出所画形象的精神和美感。应能反映出是否从整体的大动势去理解和把握形体。

(4) 同一个画面中的线条必须粗细匀称、用笔一致,才能达到整个画面线条的统一。（如图 1-35 所示）

在人体速写中,要求用流畅简洁的线条限定外形轮廓,清楚明地表现人体结构。尤其要注意在各种动态下头部、胸廓、骨盆三大体块之间的位置关系,和各体块之间的连接关系。用不同的线型表现不同的部分,如用打圈的方式表现四肢的肌肉,用清晰的方形对肘关节、膝关节等关键部位进行强调。

从动画诞生之日起,就做到了线条极致的简练。即使发展到今天,计算机技术深入到动画创作过程中,提高了制作效率,但是动画的本质并没有改变,简练而概括的线条仍然是最主要的造型手段。

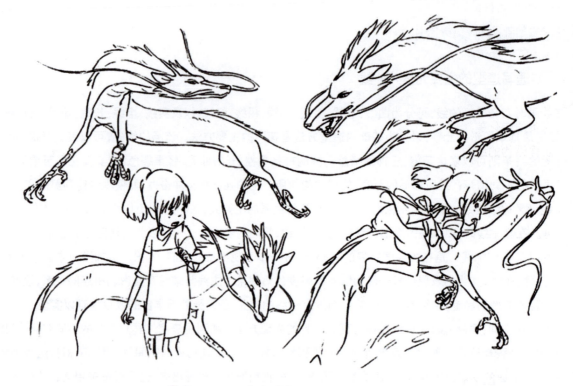

图 1-35　日本动画影片《千与千寻》造型

(三) 动画速写要注意线的穿插

线的穿插对于表现人物的结构和透视有着密切的关系,在动画速写中准确和巧妙地运用线的穿插可以使笔下的人物显得更为生动和富于艺术性。而更主要的是通过线条的穿插、变化,使笔下人物的透视感和立体感更强。所以,画动画速写必须要注意线条的穿插,线条的前后穿插变化是根据结构前后的关系和透视的变化而来的,千万不能随意穿插,否则就会造成结构的紊乱和透视的错误。(如图 1-36 所示)

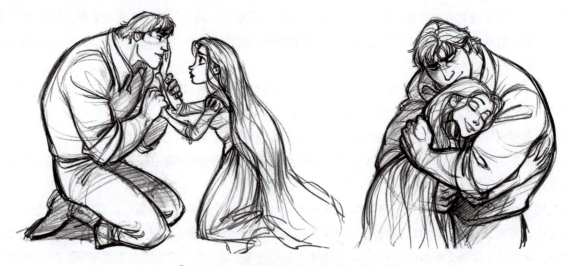

图 1-36　美国动画人物造型中的线条穿插

(四) 动画速写与掌握线的变化

动画速写大部分以线条来表现物象,以线的形式来作为自己的表现手段。线条具有个性鲜明、表现能力强的

特点,是一种非常好的语言表达形式,我们画动画速写就需要掌握好线的语言来阐述对象。线条语言不仅能准确地体现对象的外形,而且由于线条粗与细、长与短、曲与直、浓与淡等不同的变化,都能体现出不同的感觉,并从形象上传达出不同的情感来,达到更加完美的境地。

线条作为富有生命力的造型手段,在动画创作中可以有丰富的变化。虽然变化程度不及其他绘画专业,但是追求线条的粗细、轻重变化,在线条组合上有疏密、长短、曲直、方向等变化,仍然是动画专业人物动态速写所要求的。在线条的变化美感方面仍有一些规律需要遵循:轮廓线条比内部线条粗重一些,底部线条比顶部线条粗重一些;表现结构的线条需要强调,例如人体三大体块的关键线条、关节处的线条、体现人体结构的衣纹线条等。在注意线条本身变化的同时,还要关照整体画面的线条组合安排,要注意画面线条的疏密变化,要做到疏密有致,即疏中有密、密中间疏。恰当的疏密安排会形成画面的节奏感和呼应关系,使整个画面产生有机联系。(如图1-37所示)

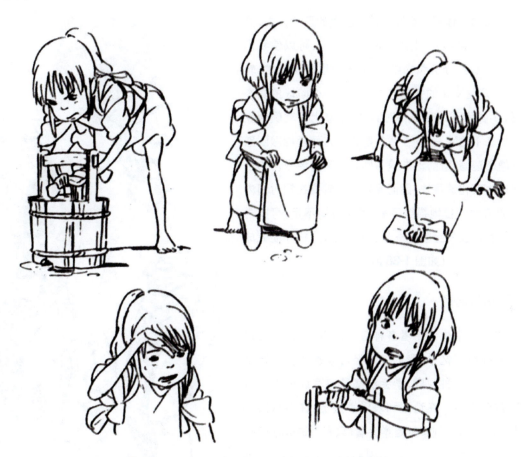

图1-37　日本动画影片《千与千寻》中的人物造型

三、动画速写的学习方法

(一)由慢写到速写

要画好速写,必须经过一个由慢到快的训练过程,以逐步提高观察能力和心、眼、手的协调能力。初学速写首先要从慢写训练开始,这样可以有一段较为宽松的时间去适应、分析。开始时先以画准对象的基本形为目的,多进行分析,把精力放在如何去取舍、归纳、概括写生对象上面。初学者在刚开始学习速写时,往往认为速写要强调"速"字,画得越快就越好,结果画面看上去线条很流畅,但却不能准确地表现对象。因此,只有在慢写的基础上

逐步加快作画速度，画面才不会显得空洞。经过一段时间的训练实践后，速写的速度自然就会快起来。

（二）从简单到复杂

开始学习动画速写时，不要急于表现你看到的所有内容，应先从简单的造型入手，从局部入手。等到能自如地表现较简单的造型后，再画复杂的、场面较大的内容，这也是一个循序渐进的学习过程。例如人物速写，可以先画单人或一两个人的组合，先进行头、手、脚等的局部练习。这种方法可以使初学者能将人物造型表现出来，把握速写基本造型能力，从而更好地表现人物造型的其他方面。画好复杂人物与场景的前提是先画好简单的单个人物，简单的内容画得得心应手之后再去表现复杂的内容，这样才能有精力顾及构图主次疏密虚实等造型因素。

（三）先静态后动态

静态速写与动态速写是速写训练中较大的两个方面，静态的人和物由于变化不大，相对保持静止状态，可以使我们有充分的时间去观察分析和描绘，也易于处理各种结构、转折、疑问等容易产生变化的各个方面。经过一个阶段的静态速写训练后，学画者开始变得相对协调，能够比较准确地完成一幅静止状态下的速写，并在线条明暗等方面都能做到熟练掌握。与静态速写相比，动态速写则有更高的要求。由于动态的瞬间产生变化速度快，因而要求作画者要在短时间内将造型的主要方面快捷地描绘下来，如果时间不足，可以再根据记忆分析和过去的经验进一步完善画面，这样才能完成一幅生动的动态速写。（如图1-38所示）

（四）观察与记忆

我们习惯在日常生活中看各种各样的事物，为了将这种看的结果储存在记忆中，我们应该经常分析一些与造型相关的内容。这是一种观察，学会观察是速写训练中不可缺少的一项重要内容。在造型和表现手法上，许多认知都来自于对生活的观察。观察就是学会看，只有看进去才能画进去。

速写训练就是培养一种经常在看的习惯，这种看是整体地看，其目的是为了在作画前让自己做到心中有数。在

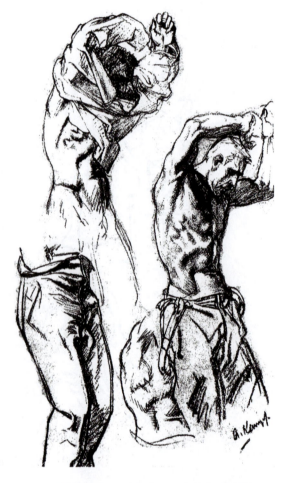

图1-38 动态速写 康勃夫（德国）

观察中，要学会将复杂的对象简化，概括成大体的印象，然后再将这种印象通过速写的方式落实在画面上，这样时间一长便会逐步养成一种良好的观察习惯，自然就能快速、准确地判断和抓住对象的大体轮廓、形状及形象特征。

物象的特征是在观察中获得的，每个不同的表现对象都有自身的外貌特征，在作画前的观察中，要了解各种形象之间的不同特征。捕捉写生对象的特征是速写训练中对眼力的基本要求，作画者要在大致相同的形象中找出各种物象与众不同的特点，如果将这些不同的特点反映在画面中，造型上就有了特殊性。

（五）临摹与观摩

前辈大师们给我们留下了大量优秀速写，每一位学习速写的人都可以从各种不同形式的速写作品中汲取、借鉴有用的内容。在学画的同时进行各种方式临摹，有助于我们对技法的深入研究，所以在速写训练过程中，有计划地进行一些范画的临摹，有助于学画者速写整体能力的提高。

临摹是一种较为直接的学习速写的途径，但是在选择临摹作品的时候要有目的性，一定要找到适合自己学习的表现方法和风格，在认真解读这些作品之后，再进行一定数量的临摹，尤其要在技法上进行反复的研习，学习这些作品的形式特点。这种临摹训练对每一个学画者都是非常有益的，临摹为初学者提供了一种便捷的学习模式，而且随时随地可以进行，尤其是在具备写生能力之前或在没有写生对象的情况下，临摹高水平的作品，是学习速写的一种有效方法。经过一定数量的临摹，水平便会逐渐得到提高。

观摩是与临摹相近的一种学习方法，两者都是从他人的作品中汲取自己需要的养分，同时也是观察与思考的过程，观摩是一种很有效的学习方法。在每一个阶段的学习过程中，我们都会遇到一些具体的问题和难点，此时可以观摩他人的作品，看看别人在遇到相同的问题时是如何处理的，这样做有助于我们正视自己和自己使用的方法。许多技法都是在相互比较中产生的，这种比较和观摩对于自己在速写学习中的进步有着直接的影响，所以观摩也是速写学习过程中的一项重要内容。（如图 1-39 和图 1-40 所示）

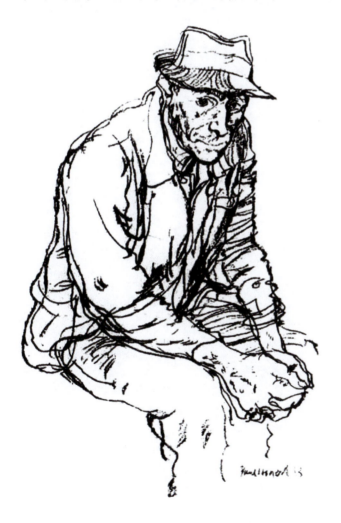

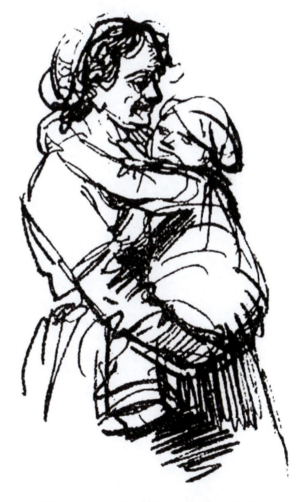

图 1-39　坐着的老人　保罗·荷加斯（波兰）　　图 1-40　抱小孩的妇人　伦勃朗（荷兰）

思考和练习

1. 学习动画速写的目的和意义是什么?
2. 怎样认识动画速写和一般速写的关系?
3. 简述动画速写的三种表现形式并分析每种形式的造型特点。
4. 概述学习动画速写的意义。
5. 动画速写的学习方法有哪些?
6. 选择用木炭笔、铅笔和钢笔等各种绘制工具创作速写画,熟悉和体会不同种类笔的性能、绘制方法和画面效果。
7. 临摹或模仿优秀的速写画作,体会和熟悉速写画的绘制过程及不同的绘制风格。

第二章 人体结构与速写

学习目标

掌握人体比例、骨骼、肌肉、关节、运动和重心等知识,深入掌握人体的解剖结构知识,为向动画专业课程过渡打下扎实的造型基础。

学习重点

掌握人体比例、结构、透视和运动规律。

动画速写是加强动画艺术基本功的一个必要的训练手段,是培养动画制作人员观察能力、分析能力、判断能力及抓形能力、造型能力、概括能力和画面组织能力等的一种极为有效的方法。人拥有自然界最复杂的身体构造和千变万化的动态。动画的角色都是人类或拟人的动物和物品,因此研究人体形态和人物动态是动画专业的必修课之一。

在动画人物速写过程中,通过敏锐的观察,须时刻不忘抓整体、抓动势、抓特征这几个根本观念。还须掌握形象的结构解剖,并能概括提炼,可以用几何体,用立体的体块去理解人物形象,达到人物结构准确、动态生动的效果,才能表达出动画速写的韵律美和人物形象的姿态美。(如图2-1所示)

人体速写的训练,是画好动画速写的基础,是提高造型能力的好方法,也是我们学习人体解剖和形体结构在速写中的体现。对于进一步理解和熟悉人体解剖、形体结构、人体曲线变化、运动规律、节奏扭动都是很有效的。作为动画专业的需要,我们对人体应有一个全方位的认识,不仅要从各个角度和方向去观察,还要对人体动作的全过程做一个详细的观察和了解,对各组动作的转折点及瞬间动作观察清楚,这样对以后动作的分析和创作会有极大的帮助。

人物速写的主要内容有人体结构训练、人物动态训练和着衣人体训练等,它们相互联系。人体结构主要有解

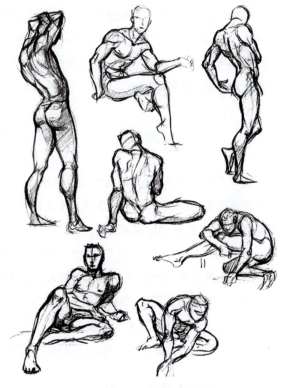

🔸 图2-1 人物速写范例

剖结构和形体结构两种,其中解剖结构研究人体生理构造中与外形有关的骨骼和肌肉,是分析理解人体各种结构形态的依据和基础。

第一节 动画速写必须掌握人体结构

结构是形体的内在本质,形体是结构的外部呈现。人物速写是速写教学的重中之重,也是最难表现的。速写虽然表现的时间较短,但对造型的要求却很高。因此,要想画好速写,必须了解人体各部分的基本比例及对形体结构的把握。

所谓形体结构,是指物体的造型特征,把握造型特征首先要熟悉人体的结构关系。在动画创作中,无论是人体结构还是运动规律都是最难掌握和表现的。如果能驾轻就熟地掌握复杂的人体结构和运动规律,就能游刃有余地表现和控制风格多样的动画形象及其运动规律。

一、人体特征

要描绘运动的人体,首先要对静态的人体特征有全面的认识、理解和掌握,其中包括人体结构解剖、人体比例、体块和形体关系以及人体透视关系等,这些是学习动画专业和进行动画创作的基本技能和前提条件。在实践中,我们对人体特征的认识和理解的层次不同,存在很大差异,有时候是片面的、局部的,所以在这里强调的是对人体更宏观、更全面的认识。要能够随心所欲地表现人体结构和运动变化,首先要认识人体结构解剖,艺用解剖不同于医用解剖,其重点不在于各种器官与活体组织的功能与细节,而在于人体构造的外部形状、骨骼与肌肉的运动机制及其人体动态结构的相关内容。

二、人体结构解剖

在学习动画速写时,人体结构及各种形态特征及其变化是必须要掌握好的。动画创作人员要想把握好人物形象的特征及人物的运动规律,要想在今后的动画创作中熟练地勾画人物的各种动态,就必须观察与理解人体的基本结构知识,并充分地加以运用。

人体基本上分为头部、躯干、上肢、下肢等几个大的部分。而人体的运动变化也都会因为这几个部分的位置改变而产生各种不同的动态。(如图2-2和图2-3所示)

在画人体结构速写时,要注意骨骼两端常常因为不被肌肉覆盖而外露的骨点,而这些骨点即使人穿上衣服也会显露出来。这给动画艺术家提供了依据,因此,熟悉、掌握这些骨点可以有助于人物形象和人物动作变化的创作。下面将依据人体基本的结构进行讲解。

(一)人的头部基本结构

人的头部基本形状像一个圆球体,当然,人与人之间是有区别的,有的是长圆球体,有的是正方体,有的是长方体,但不管怎样变化,基本形主要还是一个球体。而从侧面看去,头部像两个椭圆球体叠加的形状,同时人物的五官就分布在这个球体上。

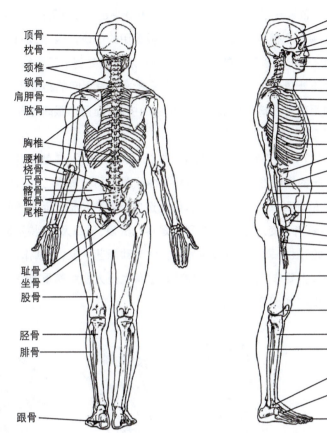

图 2-2 人体骨骼结构图

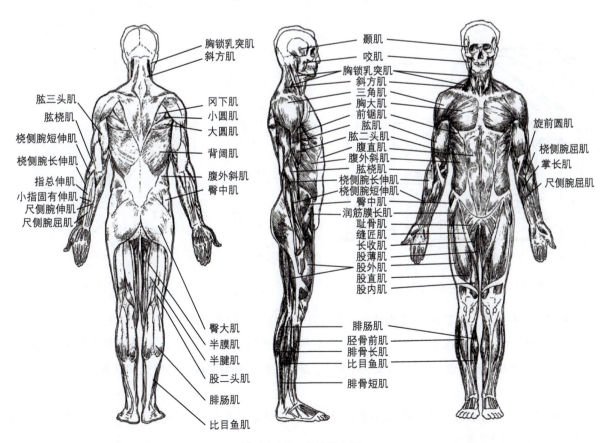

图 2-3 人体肌肉图

头部的五官位置及其结构：头部五官位置的分布有其规律性，常用的五官分布口诀是"三庭五眼"。这个口诀从中国古代就已经流传下来，是对人头部五官位置一个很好的总结，也是一个很管用的口诀。（如图2-4所示）

三庭：在头部的正面，从发际向下到眉毛为第一庭，从眉毛到鼻底处为第二庭，从鼻底处到下巴是第三庭。

五眼：人的正面，从一侧的颧面部外缘到眼的外角是这个人的一个眼的长度。两眼之间的距离也是一个眼长，再加上原来的两个眼长，一共是五个眼长的距离。眼睛的位置一般位于头的中间，而两个眼睛瞳孔之间的距离和嘴角宽度相等。从眉毛到鼻底的高度也和耳朵的高度是一致的。

头部由面颅和脑颅两部分组成。面颅部分集中了人的五官。由于五官的位置、大小等不同，造就了各不相同的面部及各种不同的表情。人的正面脸部是一个长的椭圆形，面部的主要骨头由额骨、颧骨、鼻骨、上颌骨、下颌骨组成。由于人的面部肌肉较多，每个人由于肌肉的外形及大小位置不同，因此造成不同的长相。而面部的肌肉还有一个重要的作用，就是咀嚼与传达表情。人的表情千变万化，但不外乎就是喜、怒、哀、乐四大类，特别是眼睛部位，平时人与人交往，情感的交流都是从眼睛开始，眼睛是人物内心的写照。作为动画艺术家，在创作人物时，要非常认真地刻画眼睛的表情变化，在动画速写时，也要非常重视眼睛的表情，眼睛也是人物脸部重要特征的体现。这对动画速写作品是否能传神起着重要的作用。（如图2-5所示）

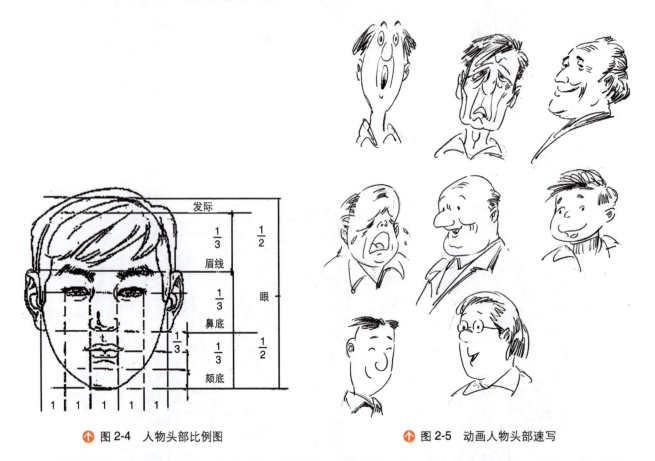

⬆ 图2-4 人物头部比例图　　　　　⬆ 图2-5 动画人物头部速写

人物脸部特征有很大的差别，一个地域的人群与另一个地域的人群有明显的差别，南方人、北方人、东部的人和西部的人都有明显的面部区别。各个国家的人也有明显的差别。这需要动画创作人员认真把握，不仅五官形态各异，而且每个人的表情也非常复杂，变化丰富，这些都是需要我们加以重点研究和认真对待的。（如图2-6所示）

头部的重心在脊椎的寰椎前上方，头部通过脊椎与全身相连，头部的动态与全身的动态相互作用，所谓牵一发而动全身。（如图2-7所示）

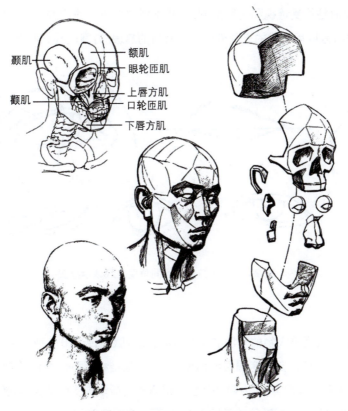

图 2-6 人物头部结构

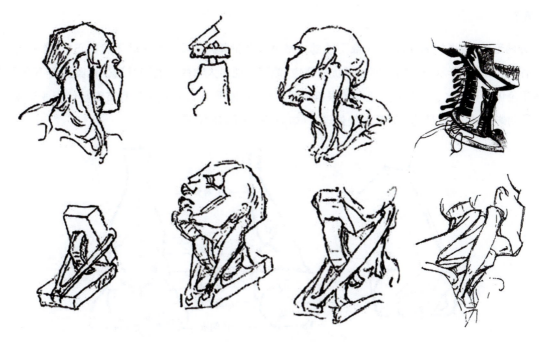

图 2-7 颈椎与头颅的关系

(二)五官造型

1. 眼睛

眼睛被称为是心灵的窗户,是人们感知外界事物、传达内心情感最敏锐的器官,是人物传神的关键部分。两眼内外眼角的连线在同一条直线或弧线上,因透视角度不同而呈现不同的变化。两眼的距离约有一个眼睛宽,有

"三庭五眼"之说,但应用时往往受透视和角度的制约,找不到"五眼"的位置。首先要注意眼球与眼眶的结构和透视变化,在透视角度中,眼睑因眼球的方向变化而有转折的急缓、方圆差异和厚度的区别。(如图2-8所示)

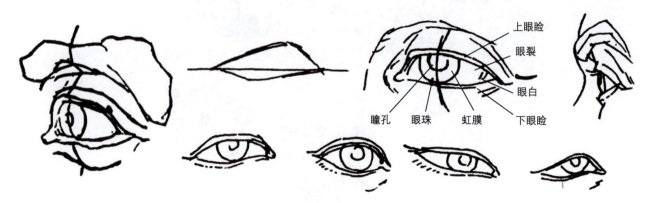

figure 图2-8 眼睛结构与不同角度的眼睛示意图

2. 眉

眉毛在很大程度上能够表现出人物的气质和个性,同时配合眼睛传达出各种丰富的表情。画眉毛的难点在于眼眶周围的结构和眉毛的质感。要注意眉弓和眼眶上缘,加强结构、眼神、表情的刻画,把眼球恰当地嵌入眼窝。眉毛在眼眶内侧部分色彩浓重密实,由内向外转折至眼窝外侧渐渐疏淡而消失,转折处是两个走向的交汇处,色彩最重。眉毛的长度、形状和两条眉毛的关系因人而异,要注意观察并加以区分。

3. 鼻子

鼻子分两部分,靠上的部分是鼻骨,靠下的部分是鼻软骨和鼻翼软骨。鼻子处于脸部正中,鼻子的长短与脸形的长短有关,鼻子的形状与人物头部的形状相适应,能够体现出人物的个性和气质。鼻梁正面不宜用线,可以根据光线用色调去刻画。侧面的鼻梁是一条很挺的线,画得要清晰,应既有结构又有节奏起伏。鼻头鼻翼以下的部分可采用阴影画法,鼻翼鼻孔用轻巧的线处理。(如图2-9和图2-10所示)

figure 图2-9 鼻子的结构

4. 嘴部

嘴依附于半圆状的牙床之上,呈弧状。决定嘴部外形的是下颌骨和口轮匝肌。画嘴要结合表情变化来表现,嘴唇的轮廓不要画得太明显、太僵硬,适当晕染,画出湿润感。上唇背光,可画得略重于下唇;口缝应画得微妙传神,不能画得太黑太硬。嘴唇上部的人中是表现嘴巴表情的重要因素,人中的形状、深度、宽窄等在不同人物或年

龄的特征上区别较大,要仔细观察表现。嘴的表情幅度最大,无论是抿、噘、翘、撇、咬嘴唇等,都是为表现人物的内心世界而服务的,是刻画人物表情的重点。(如图2-11和图2-12所示)

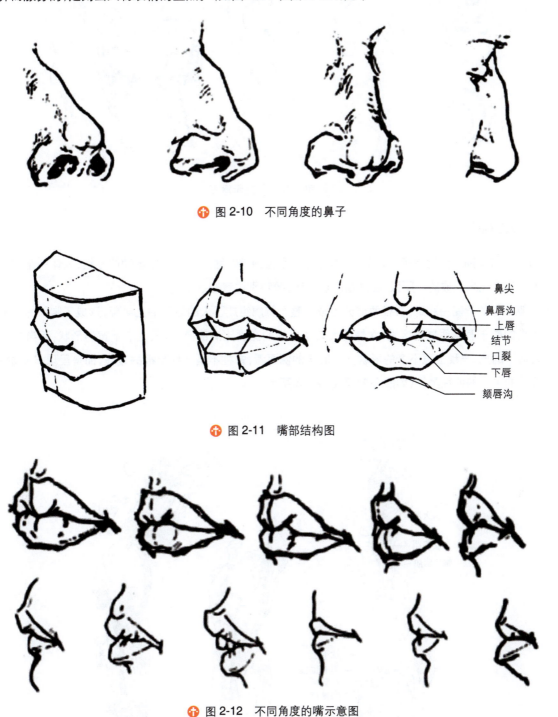

图 2-10　不同角度的鼻子

图 2-11　嘴部结构图

图 2-12　不同角度的嘴示意图

5. 耳朵

耳朵结构复杂,因人而异。不但耳轮耳垂之间的方圆、宽窄、厚薄、转折有区别,而且耳轮耳垂外形的开合大小也不同。耳朵常因正面透视和侧面头发的遮挡而被忽略。在侧面人像速写时,耳朵正处于头像的中央,处理不好,会影响整体效果。现实生活中人的耳朵形态变化很大,要经过提炼和概括,应恰到好处,不能喧宾夺主。(如图2-13所示)

图 2-13　耳朵示意图

（三）人的躯干

人的躯干前面部分分别为颈、胸、腹，后面部分分别为颈、背、腰。腰是人体运动的枢纽，人体的俯仰、侧弯、旋转都是由腰的变化来完成的。所以，在画动画速写时，要特别注意腰的变化。

人体躯干部的骨骼由胸廓、脊椎两部分组成。整个胸廓组成了人的躯干的上半部，形成了胸部的基本形态。男性和女性的躯干有着明显的区别，女性的大转子之间的宽度比肩部要大，呈上窄下宽的形状，而男性是肩的宽度大于大转子的宽，呈现上宽下窄的形状。从躯干的侧面看，脊柱不是一根死板的直线，而是呈现 S 形的曲线，使人体呈现总的平衡的曲线美。（如图 2-14 和图 2-15 所示）

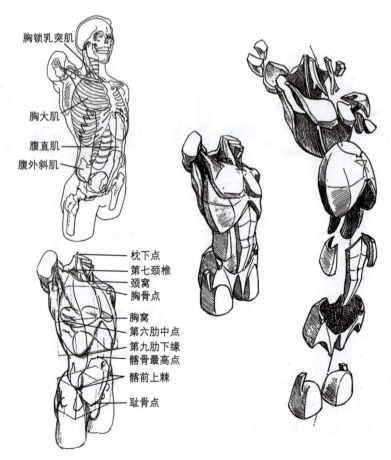

图 2-14　人体躯干结构分解图 1

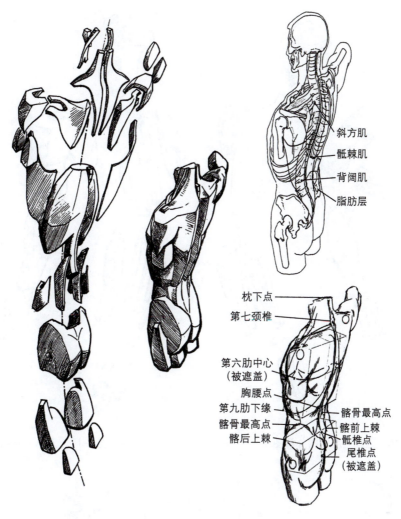

🟠 图 2-15　人体躯干结构分解图 2

（四）人体的上肢

人体的上肢分为三部分，即上臂、前臂和手。上肢的运动是复杂多变的，上臂由肩胛骨、锁骨、肱骨组成，前臂的骨骼是尺骨、桡骨，手部是由腕骨、掌骨、指骨组成的。

一般手的腕部在刻画时常常会被忘记，它位于前臂和掌骨之间。在画手臂时，需要强调腕部的结构，这样画出的手才不会显得呆板，而且手会显得很有力度。同时，也要注意手的变化，手背称为人的第二表情，一旦人的心理活动发生变化时，手的活动往往是能体现人的心理活动的。作为动画创作人员，必须要反复观察，仔细研究，注意手的动作与人物表情的关联，所以，在刻画人物时一定要注意手的动作变化。上肢的肌肉分布也要掌握，才会画准上肢的外形。（如图 2-16～图 2-18 所示）

（五）人体的下肢

人体的下肢由骨盆、股骨、髌骨、胫骨、腓骨等组成，脚部由跟骨、跗骨、股骨和趾骨组成。女性的骨盆比较浅和宽，男性的则是窄而深。股骨的大转子和耻骨在同一水平线上，正好是人的 1/2 处。下肢支撑着整个人的重量，所以骨骼相对粗壮，肌肉也更为发达。

同时要注意的是下肢的形态不是直筒形的，而是有一个 S 形的曲线变化，腿部的肌肉也是按照这个规律排列的，整个下肢的 S 形可起到平衡的作用，在造型上也富有一定的节奏感。

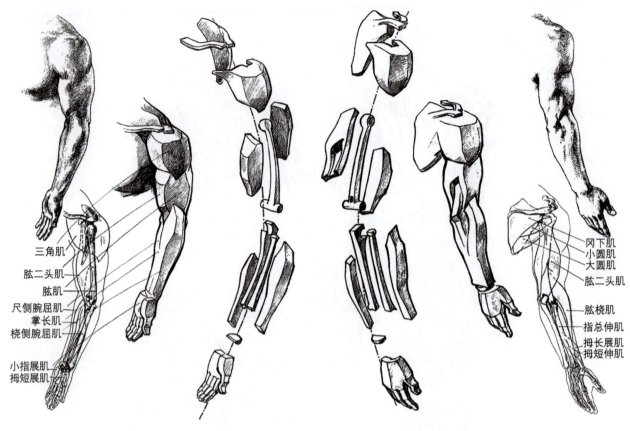

图 2-16 人体上肢结构分解图 1

图 2-17 人体上肢结构分解图 2

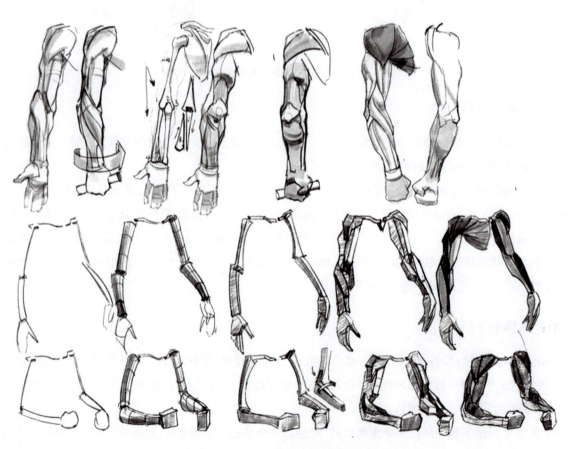

图 2-18 人体上肢结构分解图 3

从以上的讲解可以了解到,掌握人体结构是动画创作的重要基础。如要在动画速写和动画创作中随心所欲地描绘人物动作,就必须从掌握人体结构入手。而要画好动画速写,就更需要对人体结构有充分了解。掌握人体结构,对动画创作具有非常重要的作用。(如图 2-19 ~ 图 2-21 所示)

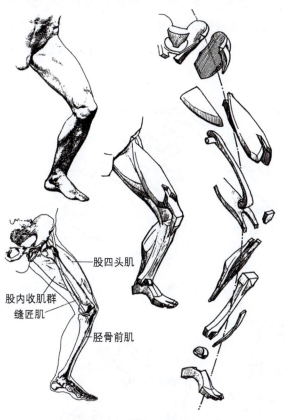

图 2-19　人体下肢结构分解图 1

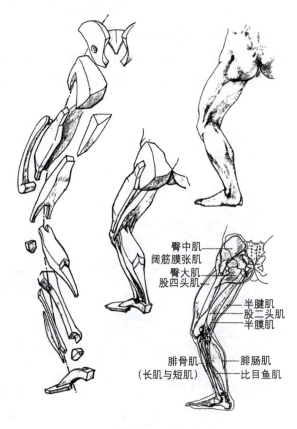

图 2-20　人体下肢结构分解图 2

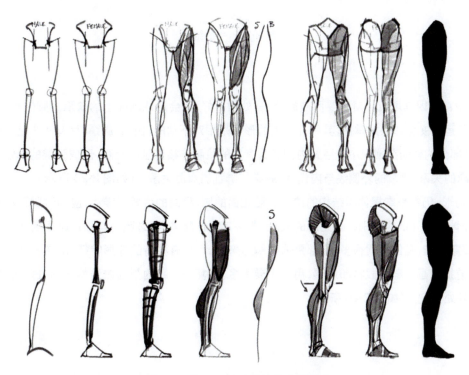

图 2-21　人体下肢结构分解图 3

（六）手脚造型

1. 手

画人难画手，手是仅次于面部的关键部位，又被称作人的"第二表情"。由于手的结构复杂，动作形态透视多变，因此，在画前需要先掌握手的结构特征。例如，成年男人手的关节比较粗壮，而女人的手关节则不明显，老人手的骨节比较突出，幼儿的手则比较圆润等。手具有非常重要的表现力，通过手能够传达感情，因此，我们要对手进行细心的观察和表现。（如图 2-22 和图 2-23 所示）

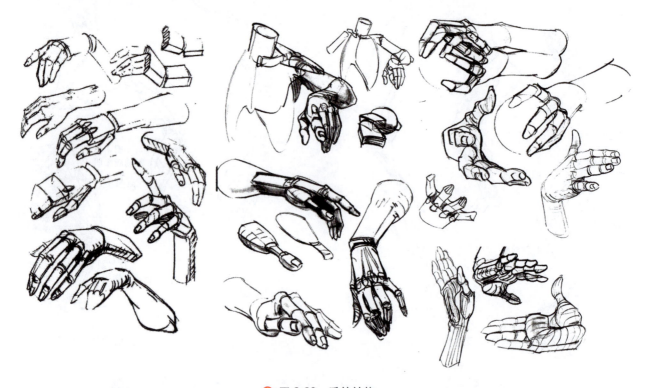

✚ 图 2-22 手的结构

2. 脚

脚在速写中常常因其地位相对次要而被忽略，但处理不好，也会形成画面上的缺陷。脚的解剖结构很复杂，但外形的体积和运动变化却很好掌握，其中几块大的形体是相对不动的，例如，脚踵、弓背和脚趾。脚趾可运动但幅度不大，踝骨部分的转动范围很小。弓背内侧有强有力的肌腱连接脚趾与骨踝，形成强健的弹性功能。画脚时应注意脚与脚踝的关系、脚掌的外侧线与内侧线、脚掌与脚趾的弯曲关系。（如图 2-24 所示）

画大的几何形，仍然是掌握体积结构的诀窍。画正面的脚，隆起的弓背是难点，应通过脚趾和脚跟的体块表现透视，注意踝骨内高外低的区别。画光脚的五趾，要将其看作整体，不必逐一勾画；趾甲要作虚化处理。通常情况下，脚上都穿着鞋，鞋的样式很多，但都是依据脚形来设计，具有独特的外形特征，应在不破坏脚的体积和整体画面效果的前提下画好鞋的式样和质感，用笔不要太多、太复杂。鞋的刻画以结构准确、透视合理、笔触轻松、细节刻画恰到好处为宜。（如图 2-25 所示）

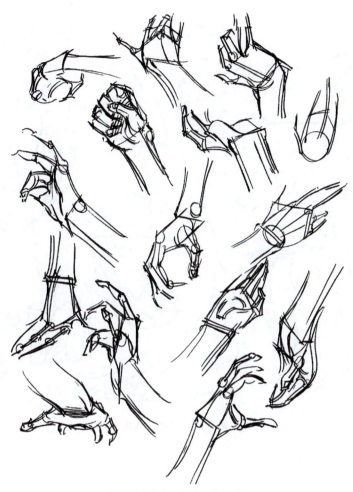

图 2-23　手的速写表现

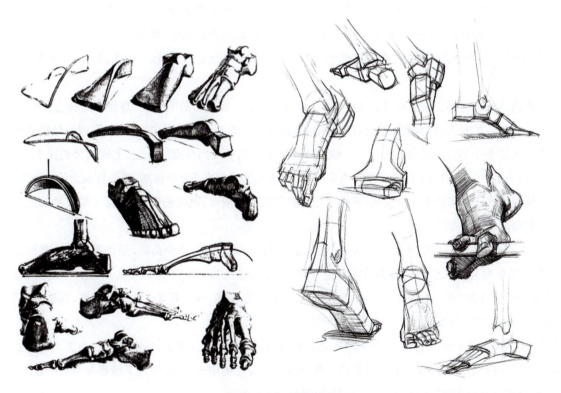

图 2-24　脚的结构

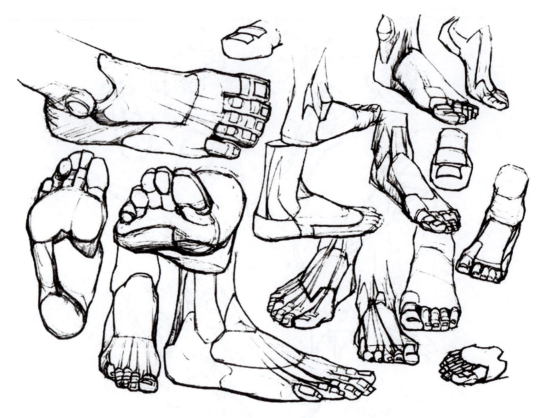

图 2-25　脚的速写表现

三、掌握人体比例

人体比例是构成人物形象的重要组成部分。画速写人物时，一定要把握好人物的身高比例，如一个人的比例不对，马上会让人感到很不舒服，画出来的人手脚很长也很大，而头身都很小，就会有一种畸形的感觉。所以要画好，首先要掌握好人物的比例。为了能够在动画速写时便于掌握和记忆，一般以一个人的头长为衡量这个人的身高和比例的标准。

一般普通人站立时的正常身高是头高的 6.5～7.5 倍。但人随着年龄的变化，身材的比例也会不相同。

我们还要以头的长度作为标准，去记住人体各部分的比例，这在动画速写中很重要，可以以较快的速度，比较准确地画出人体各个部分的长短及大小。上肢自肩部到手指的长度为头高的 3 倍，上臂长大约比 1 个头高多一些，小臂长约为 1 个头高，手长约为 0.5 个头高多一些。两肩的宽度相当于 2 个头高，两个乳头之间约为 1 个头高。下肢自股骨的大转子到脚底为 4 个头高，膝关节正好在下肢的中间点，也就是说，从大转子到膝关节是 2 个头高，从膝关节到脚底也是 2 个头高。

人体的总长度的中间点在耻骨处，而从人的下巴到两乳头的连线为 1 个头高，那么第二个头高到肚脐处，而第三个头高到耻骨处；从耻骨到膝关节刚好是 1.5 个头高，膝关节到脚底为 2 个头高，这样，全身就是 7.5 个头高，这是一个标准的中国人高度。当然也因人而异，有些人还要高一些，有些人还要矮一些，这些都只要在标准比例长度上适当调整一下就可以了。（如图 2-26 所示）

另外，男人与女人的身材有着明显的差别，男人的肩部及四肢较女人发达，所以男人的肩宽大于骨盆的宽度，而女人骨盆要比肩宽。另外，女人的下肢较男人的下肢占全身比例短一些，而男人下肢要显得长一些。由于男人肩较宽，也就显得整个胸廓要比女人大。（如图 2-27 所示）

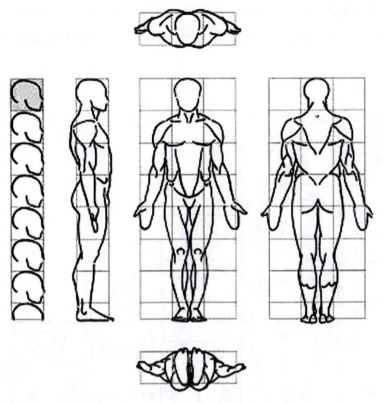

图 2-26 人体比例图

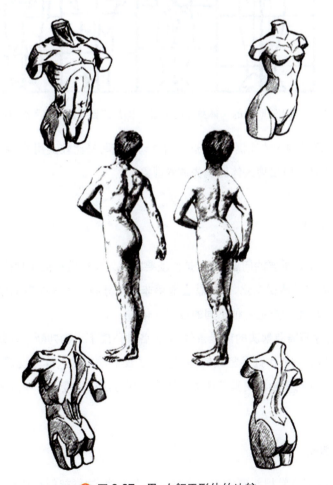

图 2-27 男、女躯干形体的比较

小孩在 1~4 岁时,他的身高大约是 4 个头高,在 5 岁时身高约为 5 个头高,在 10 岁时身高大约是 6 个头高,到 15 岁时,身高约为 7 个头高。而成人后,基本上达到标准身高。当然,现在由于营养比较好,孩子的身材普遍较高。(如图 2-28 所示)

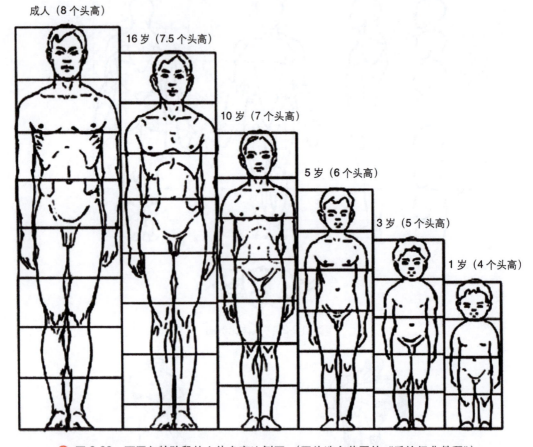

图 2-28　不同年龄阶段的人体身高比例图　(图片选自英国的《手绘经典教程》)

以上是一些简单而比较清楚的人体比例关系,这些对画动画速写是比较实用的,掌握了这些最基本的人体比例,就能有效地防止在画动画速写时出现人体比例失调的现象。

四、掌握人体透视规律

要画好动画速写,还有一个很重要的问题,那就是必须要掌握人体的透视变化规律。人物的透视变化是非常重要的,一旦在动画速写时忽略了透视变化,人物就会显得非常不舒服。人物在空间中都是存在着透视关系的,不管是举手投足还是扭动身体,都会产生各种不同的透视变化。

掌握形象透视成为动画速写需要解决的前提条件,要在各种角度下正确判断和理解人体的透视关系,更好地表现连续动作状态,为今后的动画创作打下坚实的基础。为了使运动中的人体表现得更生动、更好看,就要从透视角度大的视点去表现,这样才能使画面更具感染力。透视表现方法在动漫创作中应用非常广泛,可起到强化人物造型表现力的作用。

(一) 头部及五官的透视

为了便于透视的理解,我们常常把头部作为一个立方体来处理,这样就能很清楚地看出头部及五官的透视

变化。因此,当立方体的头部在同一视点下做左右、上下等转动时,人的头部及五官都会发生透视变化。(如图 2-29 所示)

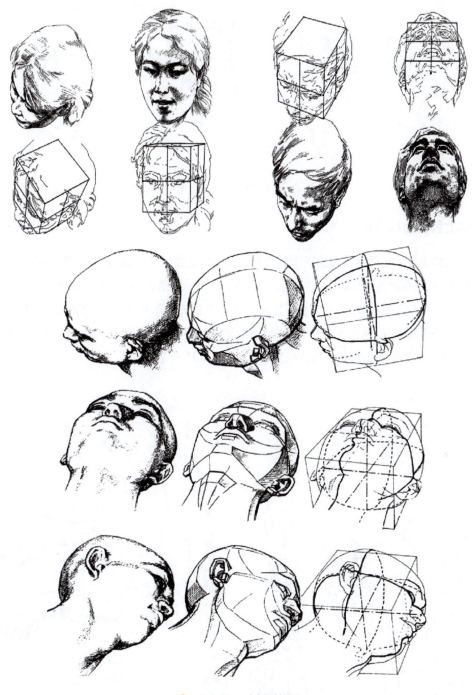

图 2-29 头部透视图

(二)人体躯干部分的透视

我们可以把躯干部分分为胸廓和骨盆两个立体的体块,中间靠腰部连接着,腰部是它们的活动点。人体在做各种不同的转动和左右、俯仰动作时,胸廓和骨盆就会产生不同的透视变化,而且胸廓、腰部与臀部这三个部分经常会不在同一个平面上,它们各自扭曲着,并有各自不同的透视方向。所以,在画画速写时,一定要把握好躯干部分两大体块的透视变化,抓住大关系,才能处理好细小的变化。(如图 2-30 所示)

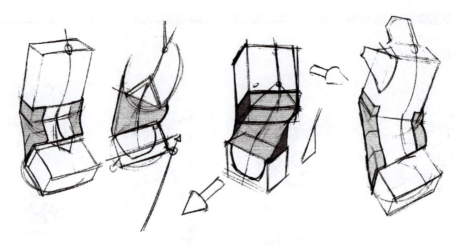

🔸 图 2-30 躯干透视图

（三）人体上肢的透视变化

我们可以把人体上肢的前后臂设想为两个圆柱体，这样，当上肢运动时，所发生的强烈的透视变化，按照圆柱体的透视变化规律，就能很清楚地理解了。特别是向前或向后的纵深透视，就比较容易掌握。

上肢中手的变化比较丰富和复杂，我们也可以用立体的观念来看待手掌、手指的透视，不管手的变化怎样，都能很清楚地掌握手的透视变化，特别是手指骨点的变化，都是有规律性的。在画动画速写时，必须按照上肢立体的圆柱体处理，才能准确处理好手臂和手的透视变化。（如图 2-31 所示）

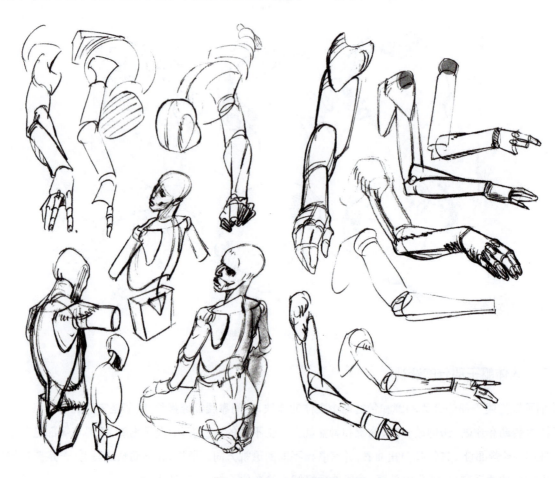

🔸 图 2-31 上肢透视图

（四）人体下肢的透视变化

人体的下肢也是由两个圆柱体组成大腿和小腿去理解透视变化的，而脚我们可以把它理解成一个楔形的几何体，那么在画脚时，就能很好地掌握脚的透视变化。当下肢弯曲时，往往会有一个部分是正对画面的，按立体的圆柱体去理解，就会在比较准确地画出人体解剖结构的同时，同样也画出准确的人体比例和透视关系，只有这样，才能较为准确地画好人物。（如图 2-32 所示）

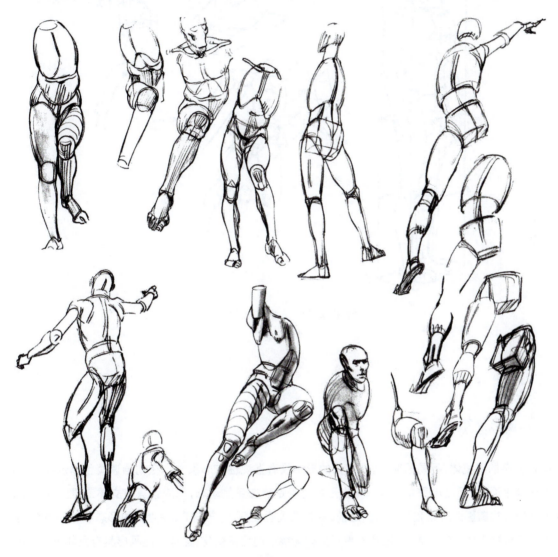

图 2-32　下肢透视图

当然，要画好动画速写，还有其他方面的因素，例如线条的处理、人物表情的处理、衣褶的处理、默写的能力等，所以我们必须勤学苦练，做到笔不离手、手不离心，要达到熟能生巧的地步，这样才能画出生动的动画速写，才能更好地进行动画创作。

（五）人体透视关系

人体运动离不开透视，有透视就会有缩减，这是透视的基本原理。人体的透视关键就在于能否使透视的原理所造成的人体某些部位的缩短或拉长状态表现出来。有时在处理大小、体积相似的成对肢体时，常会出现错误。例如在表现上臂和前臂、大腿和小腿，要画出它们因为倾斜而造成透视缩减的状态时，将前伸或后退的肢体，画得

和没有透视缩减的肢体一样，以至于看上去很"别扭"。因此，透视与缩减成为重点和难点，应根据不同动态选择最佳视角，突出动态角度，适当夸张局部，以增强画面的视觉冲击力。（如图2-33所示）

图 2-33　人物透视缩减图

第二节　人体几何体训练

一、人体形体结构

人体是复杂的有机体，不易画准，而几何化的形体具有直观性与形象性。在动画速写创作过程中，对人体的理解不应该是平面的，而应该是立体的。人物形象无论是静态还是动态，都应该具有立体三维空间关系，而不是平面概念上的人物剪影。所以我们在绘画之前，首先要大胆概括，舍弃细节，树立大的形态和体块概念，建立体块意识。不要只观察人体的外轮廓形，还要着重观察内轮廓形的位置变化，这样才能画出具有立体感的人体。

为了方便分析并理解人体的结构形态而把复杂的人体用各种几何体块表现出来的方式就是人体形体结构。单纯的轮廓形是缺少立体感的平面，不能表达形体的深度。只有当观察的重点放在人体各部分的形态与体块关系时，才能使塑造的人体真实存在于空间之中，达到立体的效果。通过学习人体形体结构能理解和掌握人体造型规律，为人物动态和着衣的人体速写打下基础。人体形体结构与艺术实践结合十分密切，如动画的人物设计等创作实践都是从人体形体结构入手的。因此，人体形体结构是动画专业速写教学中的基础练习，非常重要。

二、几何形体概括法

提炼人体体块的绘画方法是避免人物形体平面化的一种较为实用的方法。处于立体空间中的人体是由很多部分构成的，包括头部、胸廓、骨盆、上肢、下肢等结构，这些部分都属于立体形态。也就是说，人体是由各种各样

的体块组合而成的,这些体块相互连接并构成运动变化。所以我们在研究人体各个部分的体块时,要多角度、多变化地观察体块关系。(如图2-34所示)

图2-34 体块法表现人体动态

速写训练中常将人体概括成体块,即几何形体,目的是简化人体中各种复杂的形体,通过几何形体相互的连接、位置的移动等构成人体动态,从而理解和掌握复杂的人体。通常可以把人体理解成是由球体、立方体、圆柱体组成的复合体。把头部作为一个球体,颈作为一个圆柱体斜插在胸廓上;整个胸廓作为一个立体的体块,通过腰来连接;臀部作为一个体块,加上上肢圆柱体和一个手的薄形几何体,还有下肢两个圆柱体及脚的楔形体,这样把人物全部简化成立体几何体以后,就能很好地进行细节的描绘。

用这种方法能够清楚地分析和研究人体不同动态的体块关系,是一种准确和有效的方法,便于我们认识形体关系和结构特点,同时使人体的各种姿态的变化更容易理解和记忆。(如图2-35所示)。

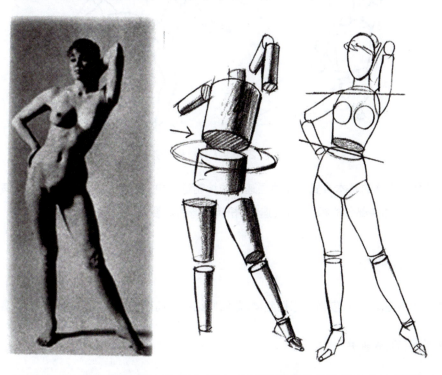

图2-35 用圆柱体概括人体示例(选自《人体素描的艺术》 沃尔特·里德)

再准确地运用动态线的处理,就可以很好地抓住人物的运动状态,以果断有力的线条画出生动的人物动作,达到基本形体准确、肢体透视变化准确的效果。只要运用几何体去概括人体,就会做到心中清楚,落笔生辉。

把复杂的人体结构概括成这样简单的几何形体,对于理解和表现人体就更加容易了。在这里我们强调的是理解和认识。无论用何种理解方式,只要我们建立正确的观察和认识方法,就能够很容易地画出人体大的体块关系。(如图2-36所示)

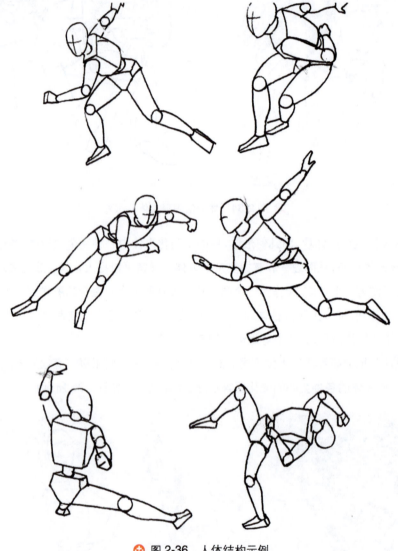

图2-36 人体结构示例

体块的方式是建立人体的基本方式。在动画速写的绘制过程中,要建立"体块"的意识,只有这样才能把握人体动态,才能处理好人体各部分的相互叠加、遮挡、扭转和弯曲等姿态的表现。

三、人体形体结构训练

在进行人体形体结构训练时,应强调把握整体,总结归纳不同动态的总体规律。具体来说,要注意以下几点。

(一)整体观察,循序渐进

要强调整体的观察方法,引导学生仔细观察对象,从基本结构入手、整体着眼、化繁为简,用最简单的几何体

表现人体,再一步步具体化。开始练习时,可把头部、胸廓、骨盆三大体块抽象成大小不等的立方体,由脊椎连接,四肢由极简的线条表明方向即可。

　　脊椎作为身体轴线,在运动中起着重要的作用,也影响三大体块的比例关系及其在脊椎轴线作用下的方向变化。之后将三大体块逐步细化,从立方体转化为梯形体、椭圆形,进而越来越接近形体本身的形状,如椭圆形的头部、卵圆形的胸廓、蝴蝶形的臀部等;四肢则细化为长条的椭圆形和方形的结;用打圈的方式所形成的椭圆形表现各主要肌肉和外轮廓,用方形抽象肘、膝等关节。这样由简到繁、循序渐进的过程更易操作和掌握,有利于培养学生从大处着眼掌控画面的意识。(如图 2-37 所示)

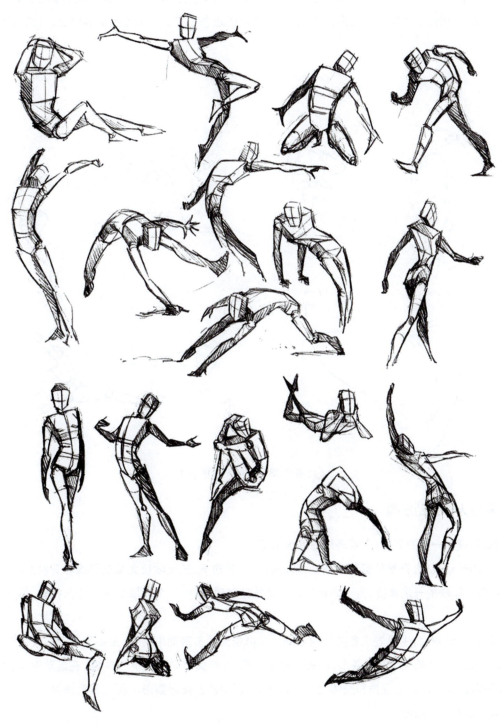

图 2-37　立方体人体示例图

（二）注意动态线和重心位置

动态线是人体运动的主要倾向线，能体现出人体运动方向、倾斜程度及美感，主要由脊椎形态所呈现。这是因为脊椎的弯曲转动带动体块的运动，而体块又带动四肢运动。学生应仔细观察动态线的形状以及弯曲程度：动态线接近水平或垂直时，动势较小；动态线呈曲线或倾斜时，动势较大，同时要关注四肢的方向、位置及其与脊椎的联系。重心位置决定动态是否平衡，而平衡协调的人体动态是美感呈现的基础。重心位置取决于人体在运动中对体重的巧妙分配，如当人体直立时，重心始终落在承重脚上或双脚之间。

常见的情况是学生注意了动态线，却忽视了人体重心，导致动势过大，失去平衡；或者重心位置找准了，动态线却画得过于平缓，削弱了动态的表现力。因此，一定要强调动态线和重心位置的协调结合。（如图2-38所示）

图2-38　几何人体形态1

（三）掌握人体运动规律

人体的运动遵循一定的规律，主要表现在两大方面。

一是躯干的运动规律。脊椎的运动或弯曲或扭转，在其带动下，三大体块尤其是胸廓和骨盆呈相反方向运动：脊椎弯曲时，两个体块的一端靠拢，另一端就远离；脊椎扭转时，其中一个体块向某个方向扭转，另一个则向相反的方向扭转。

二是四肢的运动规律，主要表现各关节的活动。规律是大关节带动小关节，呈弧形运动。大关节和小关节即上级关节和下级关节，如肩关节是大关节，肘关节是小关节，而腕关节则在更下一层级。在运动中，以关节为圆心、以肢体为半径做圆弧运动。当视角和肢体呈正侧面时，其运动轨迹接近圆形；而在其他角度时，由于透视关系四肢缩短，其运动弧形呈椭圆形。

形体结构速写能帮助学生理解人体运动规律，而掌握运动规律能理性分析形体结构，两者相辅相成。

（四）用形体结构表现人体动态透视

人体具有体积并处于空间中，因透视变化产生了近大远小的形态，在此基础上加以夸张则成为动画中最常见的表现手法之一。要正确地画出空间中的人体，创造出有空间层次感的形象，就需要掌握人体动态透视。人体形体复杂、动作多变，透视变化很细微，很难画准确。而简单的几何体块在空间中具有明确的透视特征，通过这些几何体块的透视能进一步找出人体各部位在深度空间中的细微变化。因此，学生通过观察人体形体结构，可以对人体每个部位的远近变化进行透视分析，尤其是头部、胸廓、骨盆三大体块，其空间位置变化是人体动态造型和具有深度感的关键。（如图2-39所示）

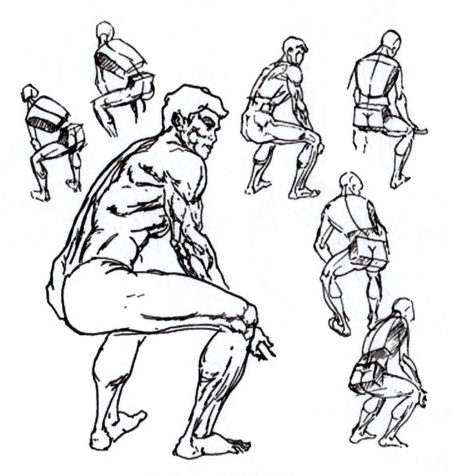

图2-39 几何人体形态2

人体形体结构速写训练的要点是使学生将精力集中到对动态本身的观察，而不是关注某一块肌肉或骨骼；将复杂问题简单化，逐步掌握人体动态造型规律是训练的总体思路。学生通过人体形体结构的大量练习，掌握人体的不同动态，举一反三，能够大致默画出常见的人物动态，为之后的着衣人体动态速写和分镜头设计、角色设计等专业课程打下坚实的基础。

（五）坚持画简单的形体结构

下面画一个简单的人体形体结构几何体人物：一个椭圆形的头安在圆柱形的脖子上，圆柱形的脖子斜安在胸廓几何体块上，腰连接前臀部的几何体块，上肢连接胸廓的几何体块，手和脚分别连接圆柱体的上、下肢。这样的结构小人体现了基本结构关系和透视关系。

人体结构可以有不同的动作,也可以任意地处在不同的透视关系上,有俯视、有仰视,凡是你想体现什么透视关系都可以,你想要有什么动作也都可以体现。这样的结构小人可以给你一个充分想象的天地。通过每天坚持不懈地画结构小人,就是不断地练习最基本的人体结构、人体比例及透视关系。通过这样的练习使你能在极短的时间内很快勾画出人物的动态和人物动作的关键帧,而且人物的结构、比例、透视都是比较正确的。每天坚持画结构,这是一个非常行之有效的方法,特别是对于动画创作人员更是具有实效。(如图2-40所示)

图 2-40 几何人体形态 3

四、人体速写中容易忽视的问题

(一)学会概括

有人说,概括是风格的开始。如"一竖二横三体积四肢",就是对人体结构画法的高度概括。在速写中,能够做到"概括、简练而不简单"是不容易的,俗话说的"十年磨一剑"便是这个道理。犹如庖丁解牛之理,学生如果没有对人体比例结构有纯熟的把握,就不可能高度概括与准确、简练地描绘复杂的人体比例结构。(如图2-41所示)

(二)快慢结合

画人体速写的方法可以将快慢结合。但是有的学生认为人体"速写"就应该"快",这其实是一个误区,无论什么样的速写都应该快慢结合,盲目追求速度与数量而不顾质量的方法是不可取的,是没有意义的。人体速写应该以慢写为主,这样才可以深入研究一些问题,如比例、动态、结构等。如果泛泛而画,作品没有深度,就只会浪费时间,最终难以获得艺术上的收获与进步。

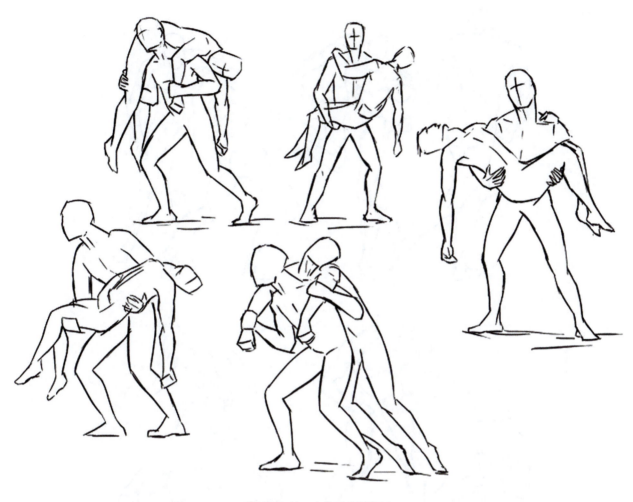

图 2-41　人体动态速写 1

（三）速写不是"描"，而重在"写"

一些学生在画人体速写过程中十分认真，但作品的线条没有虚实、强弱、粗细等变化，画面形体呆板而没有生气，这种方法是"描"。速写重在于"写"，线条要富有变化，画得轻松、流畅、自然，"线"随"形"走，即用线能够根据形体的起伏与结构而变化，赋予线条生命力，这样才是"写"，线条才能具有表现力。（如图 2-42 所示）

（四）整体

有什么样的观察方法就有什么样的表现方法，孤立地观察只会带来局部的表现，正如古语所云："一叶障目，不见森林。"局部刻画必须要服从整体，一些学生看到哪里画到哪里，依葫芦画瓢，可能会出现平均对待、画面平淡等问题。比例失调、主次不分、没有强弱虚实、画面平淡、黑白灰关系不明确等是局部观察的结果，是学生缺乏整体意识造成的。对整体关系的把握决定了画面的秩序，整体犹如画面的"统帅"。中国南朝理论家刘勰的《文心雕龙》讲到的"贯一"即是"完整"；清代画家石涛在《苦瓜和尚语录》中强调"一画"，也即是画面的整体性。"整体"一方面是指画面的整体关系，另一方面是指画面的完整性。

人体速写需要明确目的，懂得要领，应从摆模特开始，从基本比例与结构入手，以结构为本质，捕捉人体的动态美等，注重画面的完整性，作品还要有新意。

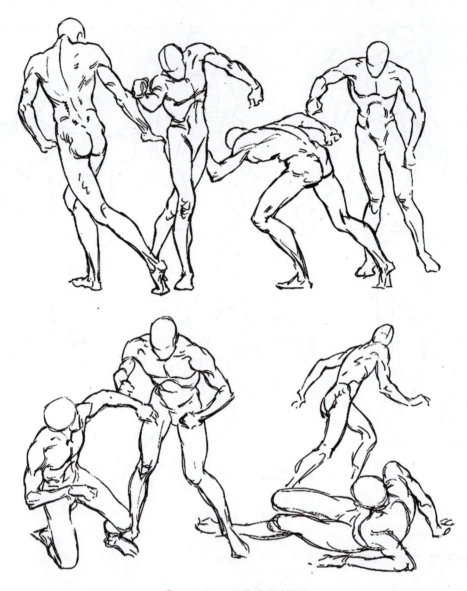

图 2-42　人体动态速写 2

思考和练习

1. 绘制和熟悉人体结构图，并分别表现出男性和女性人体的结构、比例和形体特征。

2. 根据人体的结构特点进行人物脸部的表情和动作姿态的默写，注意区别男女、老幼等不同年龄段人物的特点。

3. 以影视动画造型的特点和绘制技术要求为主题，思考影视动画速写与其他速写的区别。

4. 用速写的方法收集整理不同脸型和五官具有较明显特征的人物头像。

5. 用速写的方法收集整理人物的不同表情。

第三章 动画人物速写

学习目标

掌握静态、动态人物速写的技法，深化对人体的解剖结构知识的理解，为向动画专业课程过渡打下扎实的造型基础。

学习重点

掌握人体动态速写的技法。

第一节　动画人物静态速写

开始时，可先画一些相对静态的动画速写，主要是可以有相对充裕的时间去观察、研究对象，并有足够的时间画下对象，不会因对象的体态等发生变化而无法下手。另外，静态的动画速写需要通过对人物的深入观察，准确地画出人物的结构和形体关系，从而画出生动的人物形象。这样，经过对静态形象进行不断的练习和研究，逐渐由慢到快地画下动态形象。因此，画相对静态的动画速写需依照整体观察、局部入手、概括提炼、把握全局的原则，才能画好每一张速写。（如图 3-1 所示）

图 3-1　人物静态速写 1　陆成法

一、动画人物头像速写

　　人物头像速写是人物造型的主要部分,是刻画人物性格和情感的重要部分,也是动画造型设计中的重要方面。人物头部由于地域、种族、遗传等方面的差异在形体上形成了不同的特征,头部的形体特征分为脸形特征和五官特征两个方面。一方面,把握人物的特征首先要把握人物的脸形特征,即头骨外形特征。头骨是头形、脸形的基础。另一方面,五官特征又可分为静态特征和动态特征,除了能体现人物的内在气质和性格外,还能反映出人的情感和表情。

　　动画中的角色造型是通过夸张和概括外形特征,使其更鲜明、更具个性化。而人物的表情必须从人物性格出发,抓住人物的心理活动和内在情感的流露进行概括和夸张。要画好人物的面部表情,首先要了解产生面部表情变化的三个区域和三个部位的变化,这三个区域是额头、脸颊和下颌,三个部位是眉毛、眼睛和嘴巴。头像速写和头像素描不同,由于时间短,头像速写在表现上不必要求非常深入。开始进行头像速写训练时要先安排构图,通过对人像深入地观察和理解,确定各部位的位置关系,然后从重点部位画起,如此才有利于掌握正确的表现方法。(如图3-2和图3-3所示)

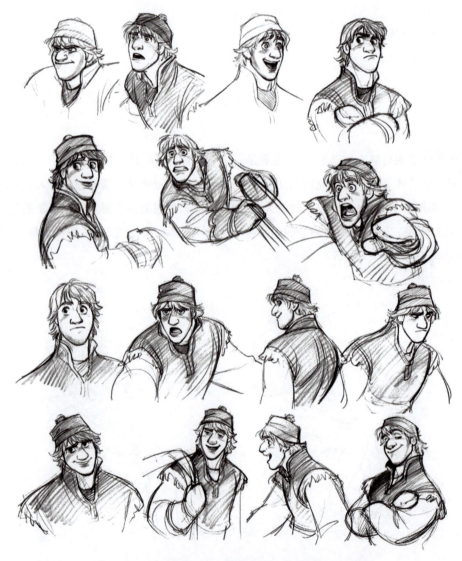

图 3-2　美国动画片《冰雪奇缘》中人物面部表情图

第三章　动画人物速写

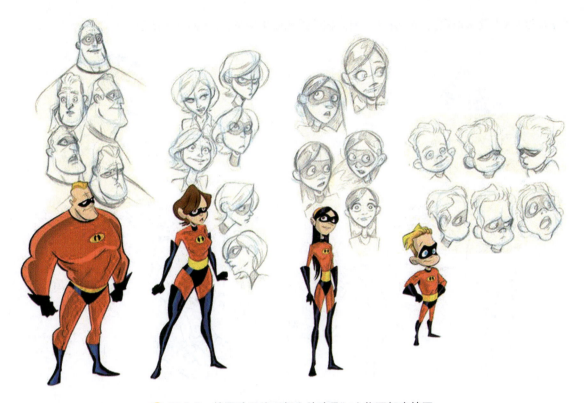

图 3-3　美国动画片《超人总动员》人物面部表情图

二、人物全身速写

全身人物速写训练的重点是掌握速写方法，了解衣纹变化规律。训练的基本内容是站姿、坐姿和蹲姿。对于站姿，首先要求熟悉人体比例，理解人体的骨架结构，把握人体重心，掌握人物的衣纹变化特点。（如图3-4所示）

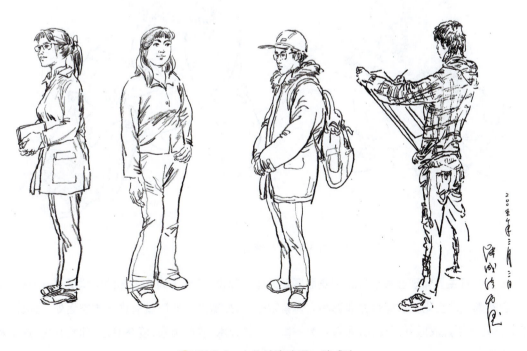

图 3-4　人物站姿速写　陆成法

对于坐姿，重点要求把握头、胸、骨盆三大体积的透视变化关系。（如图 3-5 所示）

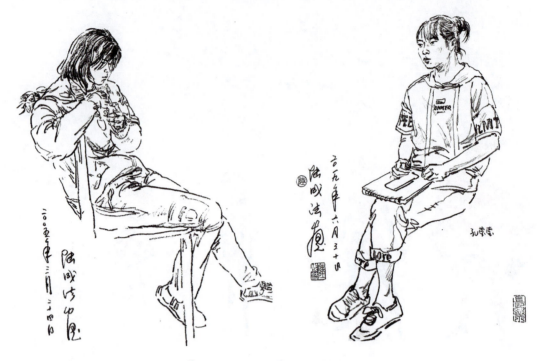

图 3-5　人物速写 1　陆成法

对于蹲姿、坐姿，则要求把握动作的曲线，注意肢体透视变化关系。（如图 3-6 所示）

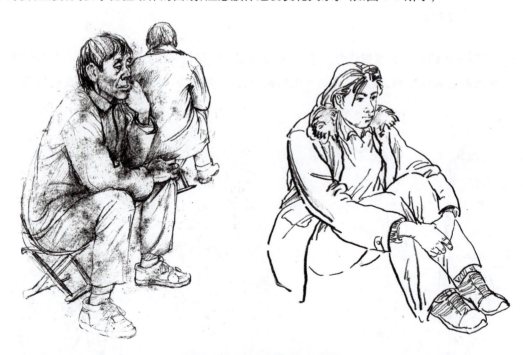

图 3-6　人物速写 2　贾建民

衣服的外形特征主要体现在关节部位和衣服紧贴人体的部位，显示了内在人体的结构关系，画这些部位时要特别注意外衣轮廓线的变化。衣服也并非都和人体紧密相关，如宽敞的衣服就有许多虚空之处。体藏其内，衣服其外，内部人体活动引起衣服外形变化，两者互为一体。人体为本，衣服为表，观察其表，体察其内，这是着衣人物速写应留神的地方。

三、静态人物速写的画法与步骤

静态人物速写包括人物的头部、颈部、双肩、胸廓、双手、腰部、腿部等部位的速写,作画者可以静心研究和分析人物全身各个部分的结构和衣褶变化及与人物的透视、表情等的关系,这对以后刻画好动画形象有很大的帮助。以下为静态人物速写的画法与步骤,以供参考。

(一)大的轮廓,轻轻定下

在画静态人物速写之前,首先观察人物大的特征和势态,明确其透视比例等关系,先有一个整体的了解和印象,然后再动手落笔。开始时,先用很轻的虚线把对象大的关系如比例等轻轻地在画纸上用直线概括地画出来,这样可为以后深入地创作做到心中有数。

(二)局部入手,整体观察

一般画速写时,会从局部入手。但必须要用整体观察对象的方法,就是既要看到对象的外部形态,又要体现对象内部的人体结构关系。也就是说画笔是从局部入手表现,但眼睛和思维必须面向整体进行观察和思考,不能仅是看到哪里就画到哪里。通过观察,对对象有了感受和印象之后,用头部的"三庭"和"五眼"的规律确定头部眼睛的位置。抓住对象的形象特征,尽可能地做到一次性画准。随后,以画好的局部为依据,运用几何形关系及垂直线、横线的比较,找准其他结构部位。同样一次性地逐个画出其他部位。这里必须要特别注意,画局部时,不仅要画准对象的形体结构和特征,还要始终顾及相互间的整体关系。

(三)设虚拟线,横直对照

画人物时,把握好人物各部位的相互位置以及比例关系是十分重要的。因此,我们在画时要关照到各个部分。依据头部"三庭"和"五眼"的比例关系,在画左眼时,就要看右眼,并运用设虚拟线的办法,采用视觉虚拟水平线、垂直线、三角形边等各种几何形的虚拟线进行横直对照,从而找出相对部位的正确位置。这是一种既简便而又行之有效的方法。如不去对照,只关注局部,必会使每一部位都不可能画准确,常常出现一些问题,如局部结构越画越大,或扭曲变形等,这就是局部看对象后造成的后果。用虚拟线进行横直对照是保证采用整体观察的一个很有效的方法。(如图 3-7 所示)

(四)提炼归纳,适当强调

把对象进行提炼归纳,这是一种艺术创作的过程。通过长期的速写训练,经常不断地进行提炼归纳,能学会在复杂的形体中提炼出有价值的因素。把自然形象进行提炼归纳,即可形成更生动的艺术形象。

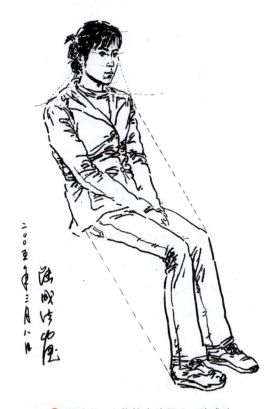

图 3-7　人物静态速写 2　陆成法

当然，我们在提炼归纳时，对形象中具有典型特征的表象进行适当的强调和夸张，可使动画速写作品更具艺术表现力，增强视觉的冲击力和感染力。我们要学会强调，即把形象特征进行艺术夸张，有人物形象动势的夸张、体态的夸张，还有神态和表情的夸张等。运用各种形式的提炼归纳、适当强调、进行夸张等艺术处理，都会加强视觉冲击感染力和艺术性。

（五）运用透视，立体纵深

人物形象处于空间中，都是具有透视的立体形象，动画速写必须涉及形象的各个侧面。作为画家也要从形象的各个角度进行立体的观察，仔细地体会形象独特的一面，并在复杂多样的变化中找出其共性的运动规律，画出对象立体的纵深效果，培养立体造型意识。

静态中的人物形象也同样可以用透视的眼光观察、体现人物的空间状态。所以，在运用线条进行表现时，要注意利用线条的穿插来表现结构的前后关系，特别需要合理地组织好衣纹线条的穿插变化，有效地表现好衣褶的牵引、折叠等来龙去脉的结构关系。透视在静态人物速写中具有重要的作用，必须具有强烈的透视意识，才能画好、画准人物形象。

（六）定下坐标，必有比例

在落笔前，心里先对要表现的对象有一个整体的印象，然后选择头部的位置、大小加以确定，并定下眼睛的位置。我们知道，眼睛位置是在头部的中间，这样从眼睛的局部画起，引申出五官及整个脸部，一直到头部完成。当头部画完以后，继续以头部为坐标，画出脖子、衣领，再顺势确定衣纹线的位置及长短，随后就确定了胸部的结构、位置及手脚长短位置，然后再由肩画起，逐步画完双臂和手。在画的过程中，心中始终牢记五官的比例、头部与上身的比例，以及双臂和手的比例，这样才能做到胸有成竹，并稳步地完成整张人物静态速写。

（七）大胆落笔，细心调整

在画静态人物形象时，必须要做到整体把握、局部画起、大胆落笔，画时尽量做到落笔要肯定果断，尽可能做到一次性画准对象的形体结构和特征。同时，还要始终顾及各个局部相互间的整体关系。最后画完整幅速写以后，还要进行细心的调整和补充，使形象更为准确和丰富。但对于速写作品，尽可能不要多改动，以保持画面的速写效果和生动性。（如图 3-8 所示）

四、各种姿态人物速写的画法与步骤

经常进行各种姿态人物速写训练，这对提高自己的观察能力及姿态捕捉能力有极大的帮助，特别是对动画创作有着密切的关系。对在生活中一些生动的形象、一些瞬间的动态，要培养自己"目识心记"的默写和记忆能力。要在感受形象的同时，迅速捕捉最具典型的动态和表情。经常不断地画各种姿态人物形象的速写，对捕捉生动的形象和动态，培养默写记忆能力有着很大的帮助，因此，需要正确掌握各种姿态人物速写的画法和步骤。

首先要多观察对象的动态规律，反复思考，明确其主要特点在哪里，手、脚是如何摆动的，身躯是如何扭动的，透视方向怎样，做到心中有数。

然后抓动态线，把动态的主要动态线确定下来，再通过默写结合人物的透视结构线条处理等步骤，把人物动态画下来。

画的时候,先抓住主要的动态,把动态感觉先画下来,然后再慢慢调整补充,直到完成。(如图 3-9 和图 3-10 所示)

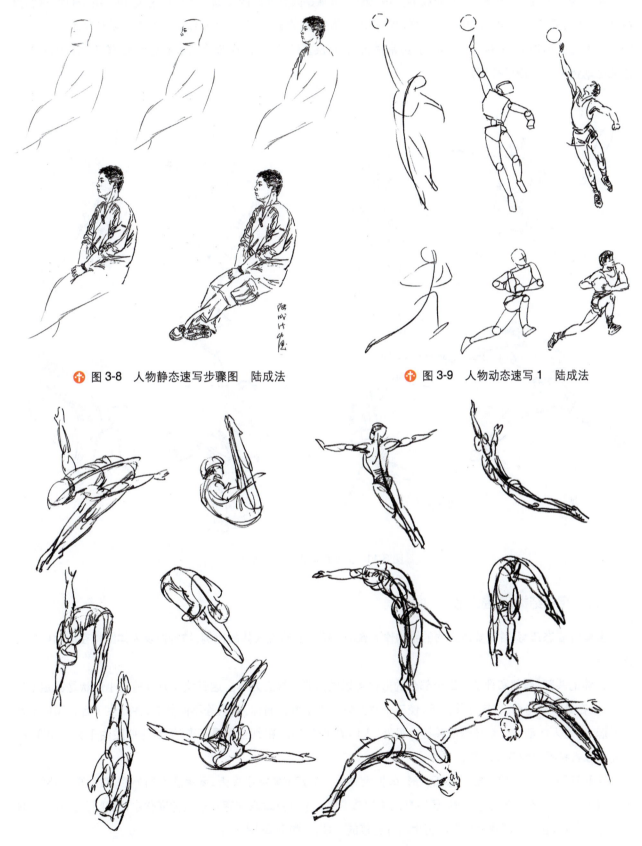

🔸 图 3-8　人物静态速写步骤图　陆成法　　　　🔸 图 3-9　人物动态速写 1　陆成法

🔸 图 3-10　人物动态速写 2　陆成法

（一）整体观察，局部落笔

姿态速写要注意线条的处理，衣纹的组织、概括、提炼是画好速写的关键。掌握好透视和比例的规律，进行整体观察，然后局部入手，再纵向推进，这样才能画出一副生动、准确、传神的速写作品。头脑中要有整体观念，对人物姿态有充分的理解，做到心中有数，并经常进行实践，反复练习，才能逐步达到笔笔见效果，笔下的人物姿态也才能生动传神。（如图3-11所示）

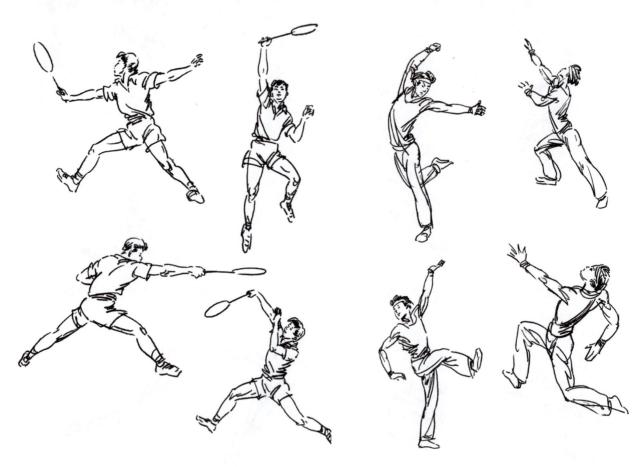

图3-11　人物动态速写3　陆成法

（二）牢记结构，掌握大形

要画好姿态速写，首先要对人物的结构作大致的分析。要研究人体的比例、结构以及人体结构在运动中的变化规律。

人体的头部、胸部和骨盆这三个部分的形体可以概括成三块立方体。这三块立方体的大小形状是固定不变的，但是在脊椎的弯曲、旋转等作用下，使三个立方体产生了各种俯仰、倾斜等不同状态，并产生了各种不同的动作形态，也是人体动作生动与否的关键。另外，人体的四肢长短、粗细虽然是不变的，但是四肢由于关节的变化，也会形成各种不同的四肢动态。

在画速写过程中，始终要注意抓大形，即抓大弃小；千万不能抓小失大，要关注大的外形，然后再内外关注，彼此照应。另外，在画姿态速写时，要注意人体的节奏感。节奏感本来就存在于人体变化中，画速写时，要充分体现人体的节奏，这与一幅速写作品能否生动有直接的关系。（如图3-12所示）

第三章 动画人物速写

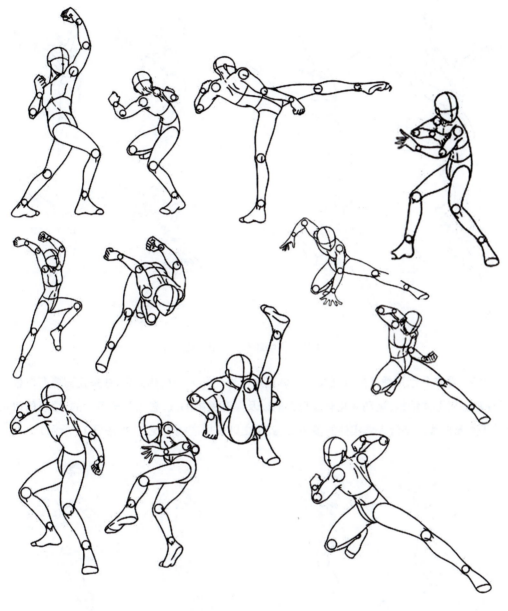

图 3-12 人物动态速写 4

（三）运用透视，线条穿插

人体具有体积并处于空间中，因透视变化产生了近大远小的形态，在此基础上加以夸张则成为动画中最常见的表现手法之一。要正确地画出空间中的人体，创造出有空间层次感的形象，就需要掌握人体动态透视。

人体形体复杂、动作多变，透视变化很细微，很难画准确。而简单的几何体块在空间中具有明确的透视特征，通过这些几何体块的透视能进一步找出人体各部位在深度空间中的细微变化。因此，学生通过观察人体形体结构，可以对人体每个部位的远近变化进行透视分析，尤其是头部、胸廓、骨盆三大体块，其空间位置变化是人体动态造型和是否具有深度感的关键。（如图 3-13 所示）

把人体理解成由三个立方体和四个长筒圆柱体组成的几何体，并通过几何体在空间中的透视变化而理解人体的透视变化。我们可以把人的头部看作球体，头部的五官会随着头的动作而变化，成为几条圆形弧线，随着视平线高低不同，我们的圆弧度也会不同，相向的距离也会显得近宽远窄。同样，身体的三块立方体和四肢的圆柱体也随着动态的变化，它们也会产生前大后小、前宽后窄的透视变化。

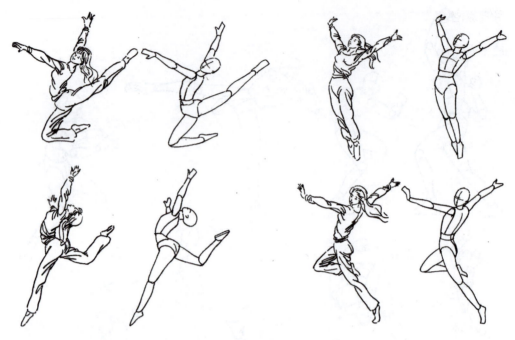

图 3-13 人物动态速写 5 陆成法

同样在速写时，要充分运用线条的穿插变化来体现透视变化和人物结构关系，线条还需要有取舍、虚实、疏密的变化，要抓住那些对形体结构、运动变化有表现力的以及具有美感的线，舍去那些多余的、烦琐的以及不利于画面整体并有悖于美感的线。贴近人体实处的多用实线，反之则多用虚线表现。（如图 3-14 所示）

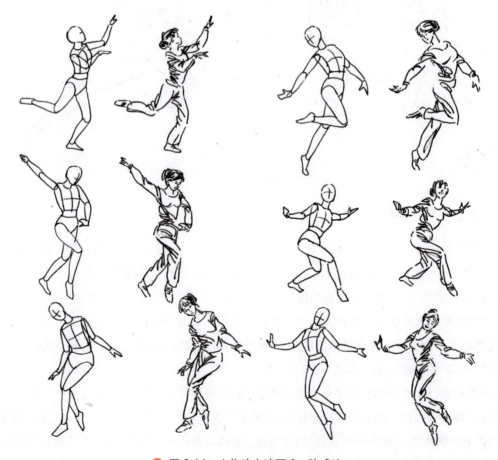

图 3-14 人物动态速写 6 陆成法

(四)用线疏密,体现节奏

线条的疏密变化有其规律可依,凡是在人体结构的运动转折处,衣纹的线条密集,而在贴近人体的实处,衣纹就比较稀疏一点,这样就更进一步强调和体现了人物的结构。同时,由于充分运用线条的疏密变化,造成对比效果,便能充分发挥其对画面整体的调节作用,使画面产生一种和谐统一的节奏美,人物形象也显得更生动,更具有艺术性。"疏可走马,密不透风",这是一种对比关系。疏密来自取舍,对比则是取舍的依据。在处理疏密变化时,要做到疏而不空,密而有序,体现用线的严谨和艺术性。(如图3-15所示)

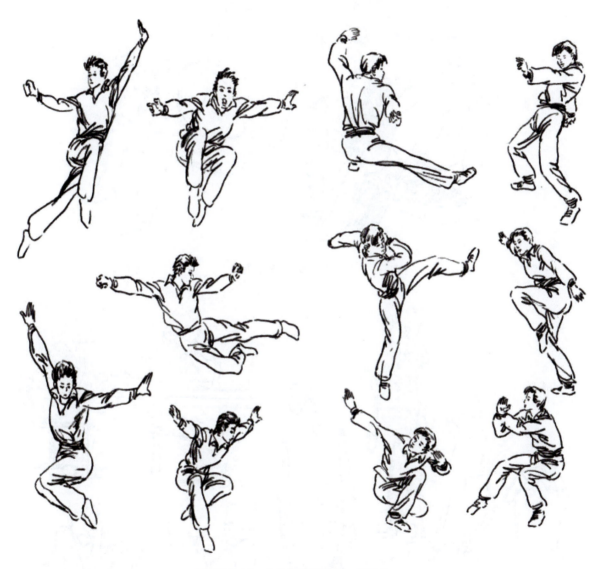

图3-15 人物动态速写7 陆成法

(五)大胆落笔,细心收拾

在画各种姿态人物速写时,首先是进行观察,心里先要有对象的整体印象。在把握整体的前提下,大胆落笔,千万不能游移不定,缩手缩脚,反复涂改。速写用线,应该以果断的气概、挥洒自如的胆略一气呵成,切忌抖抖瑟瑟,来回用笔,不敢一笔画下。当整幅作品完成后,就可理性地收拾一下,看看哪里还不够,再补一些线;哪些地方形还不准,再小心调整一下,使相互的关系更为协调。当然,这样的收拾和调整不宜过多,在关键地方动一动就可以了。(如图3-16和图3-17所示)

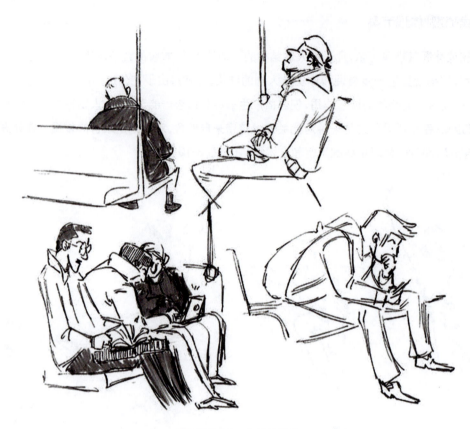

图 3-16 人物速写 3

图 3-17 人物速写 4

(六)人体比例,切勿忘记

画人物姿态,不仅要抓住人物的各种动态变化,对人物比例也一定要熟练掌握,平时可以经常地画一些结构小人图,这样训练不仅对人物大的结构非常熟悉,而且对人物的比例关系也非常清楚,这个很重要。就比如学拉小提琴的人,他必须每天坚持拉小提琴,一直要拉到熟记琴弦上的每个音符,而根本不用去想哪个音符在琴弦哪个部位,手指就会很自然地落到相应位置。画画也是同样道理,一定要练到一笔下去就很自然地包含了结构和比例,根本不用去多想,这一笔应画多长才可以。

对于人物各部位的比例必须做到清楚明确,只有这样,在画姿态速写时,只需紧紧抓住人物的动态即可,而不必去考虑那些最基本的结构和比例关系。就如你拉小提琴时,全情倾注在音乐的旋律中,而不是去考虑指法和音符的位置,这才能拉出优美而动听的旋律。画速写也一样,当你的注意力全在对象的动态上时,才能画出生动的速写作品。(如图3-18所示)

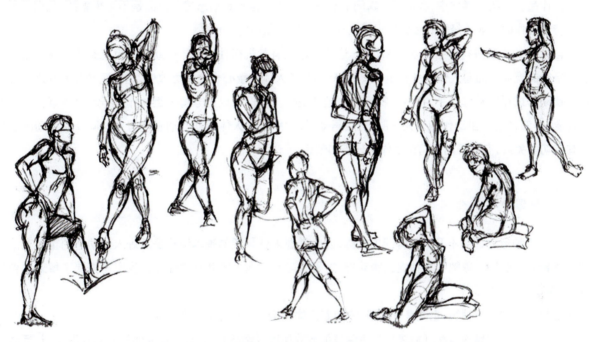

图3-18 人物速写5

总之,人体形体结构速写训练的要点是使学生将精力集中到对动态本身的观察,而不是关注某一块肌肉或骨骼;将复杂问题简单化,逐步掌握人体动态造型规律是训练的总体思路。学生通过人体形体结构的大量练习,掌握人体的不同动态,举一反三,能够大致默画出常见的人物动态,为以后的着衣人体动态速写和分镜头设计、角色设计等专业课程打下坚实的基础。

第二节 动画人物动态速写

人物动态速写是与专业创作密切相关的重要内容之一。通过人物动态速写的训练,学生应该掌握人物动态造型的规律,能够大致默画出各角度的人物动态,并能根据人物动态处理衣物、配饰,以及人物在空间中的透视关系。动态速写要求画者不但要具备较高的造型能力和整体意识,还要具有敏锐的感受能力和熟练运用解剖知识的经验。动态速写与静态速写有很大的不同,在随时变化的对象中,无法用反复观察的方法捕捉对象,也无法用

事先准备好的方法表现对象,动态速写依靠的是对对象动作变化过程中动态的"选写"和对选定动作的感受和记忆。

选定是指画者对活动的对象瞬间的动作的特定选择,也就是速写者面对自由活动的对象人物,在对象一系列动作中选择最有造型意义的瞬间动作。选定应该符合两个条件:①选定的动作要有"造型性";②动态要具有美感,两个条件缺一不可。比如,在选定一个人跑步动作时,要选定最能体现速度、力量的动态,也就是腿部跨度最大、手臂摆动幅度最大的动态,假如选择了手脚重叠时的动态,画出后的效果就会像是走路而不是跑步了。

对选定动态的感受和记忆也是非常重要的,这是个一次性过程,而不像素描那样可以多次反复地进行。这种一次性记忆必须是感受性的,如果失去了感受性的记忆,我们所画出的动作可能会流于公式化、概念化。只有凭借对特定动作感受的特殊性,再辅之以对人体解剖知识的了解,我们才有可能画出诸如快速地跑或悠闲地跑等避免雷同的作品。在实际操作中,我们仅靠瞬间的观察来完成一幅特定动态速写作品是不可想象的,我们必须依靠对这个特定动作的一般性经验和相关知识记忆补充,才能完整地完成作品。

动画片中的人物进行着各种活动和行动,这些活动也有其规律性。人体运动规律也就是该人体不断移动重心改变平衡的规律。随着人体的各种走、跑、跳等活动,该人体的重心也会随之改变,这些运动都有其规律性。我们应从慢动作或循环动作入手,找出人物运动的运动规律。我们可以先分解一组动作进行反复观察、记忆,逐步加深印象,弄清楚这一组动作的来龙去脉,然后再动手,才能画好人体运动的动画速写。这同今后的动画创作有着极其密切的关系,有助于动画角色动作的分析和创作。

一、把握人体骨架

人体的各种运动都离不开人体骨架的支撑,因此掌握人体骨架的基本结构是画好人体动态的重要方法。运用"人体骨架"能够快速敏锐地捕捉人物动态,这是练习和把握人物动态的捷径。我们首先要了解人体骨架的一竖、二横、三体、四肢。

一竖是指人体的中轴线,也就是脊柱线,它随着人体的运动作相应的弯曲变化。

二横是指两个肩峰的连线(肩线)与两侧髋关节的连线(髋线)。二横线在人体垂直站立时平行,运动时产生倾斜变化。

三体是指人的头部、胸部、骨盆,是三个基本不变的不同的形体,由脊柱连结,在运动中产生透视和方向变化。

四肢就是上肢与下肢,可概括为八段直线或圆柱体。人体多种多样的运动变化主要靠四肢来实现,运动范围很大。

整个人体通过颈部、腰部、扁关节、髋关节等转折活动,从而形成人体的各种动态。(如图3-19~图3-22所示)

二、重心

(一)重心与运动的产生

地球上的一切物体运动无不受到重力作用的影响,人体运动也不例外,保持在重力作用下的稳定与平衡是运动本能的驱使。在研究人物动态时,首先要了解人体的重心、重心线和支撑面对人物运动的作用。学习和掌握重心的知识,可以帮助我们准确地分析各种人物动态中的平衡与稳定、施力与受力等因素,对于动画创作中表现连续动作、夸张动态等有很重要的意义。

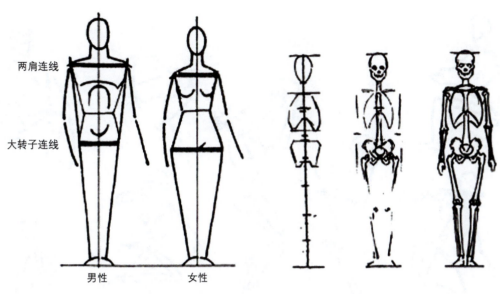

图 3-19 男性与女性人体比例特征（人体骨架）

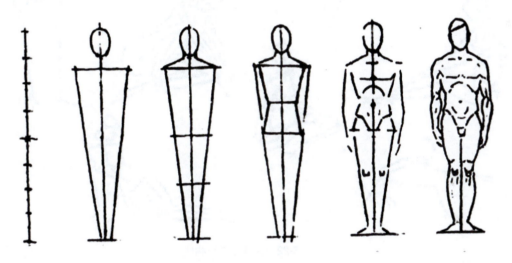

图 3-20 立姿正面人体比例

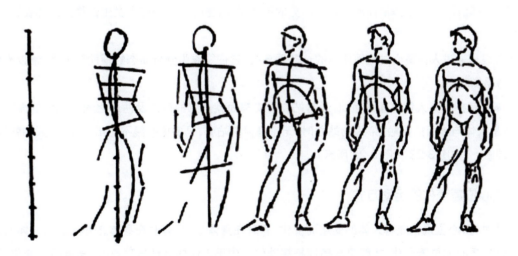

图 3-21 动态人体比例

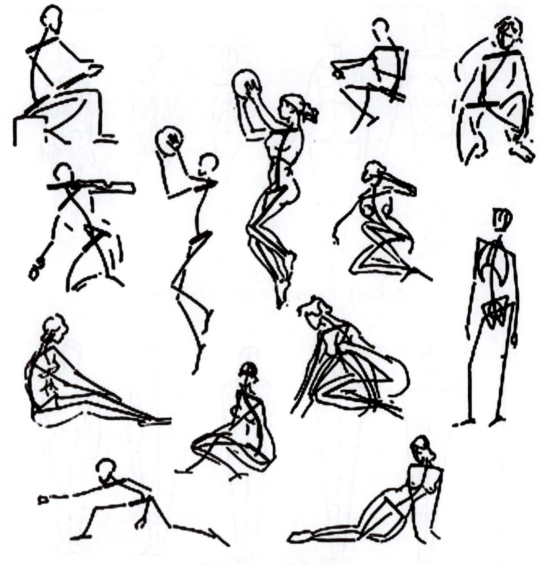

图 3-22 人体动态结构线

（1）重心是人体的重量中心，是全身各部分形体重力的合力垂直向下，指向地心的作用点。人体静止站立时，重心位于人体骶骨和脐孔之间；而随着人体动势的不断变化，重心也会相应地发生位移。人体在运动过程中，重心随时都在改变。

（2）重心线是通过人体重心向地面所引的一条垂直线，它往往作为分析动态的辅助线出现，借以来确定人体动作是否保持平衡状态。

（3）支撑面是指支撑人体重量的面积，通常站立时支撑面就是脚的底面及两脚之间所包含的面积。人物坐卧时，支撑面是人体与地面的接触面；人物站立时，无论是何种站姿，只要重心线不超出支撑面，人物就是平衡的，就不会有倾倒感。（如图 3-23～图 3-25 所示）

（二）重心位置变化的运动方式

人体运动时，重心位置也随着人体的变化而变化，有时在身体之内，有时在身体之外。在画人体的运动状态时要充分考虑到重心的位置变化，才能更准确地把握动作。由于人体的运动导致重心、支撑面等变化，所产生的动作形式可以归纳为支撑面内的动作和支撑面外的动作两大类。

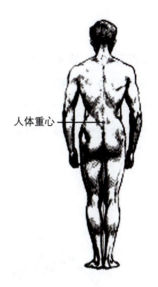
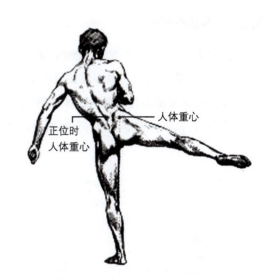

图 3-23 人体重心和重心线

图 3-24 人体支撑面

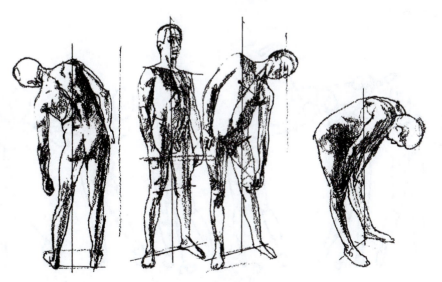

图 3-25 人体重心的变化

1. 不同动势下人体重心变化

重心线如果在支撑面内，人体动作就是平衡的，如站立、坐、蹲、躺、弯腰等动作，其重心是靠人体自身的支撑点稳定，使人体处于一定的平衡之中。重心线如果在支撑面外，人体动作有时是不平衡的，要想保持平衡，就要有外力作用。这个外力有时候是外在的某种物体作用于人体产生的力，例如拉重物等动作；有时候是某种支撑物于人体产生的反作用力，例如推车等动作；有时候是人体自身动作所产生的惯性力，例如打篮球等动作。（如图 3-26 所示）

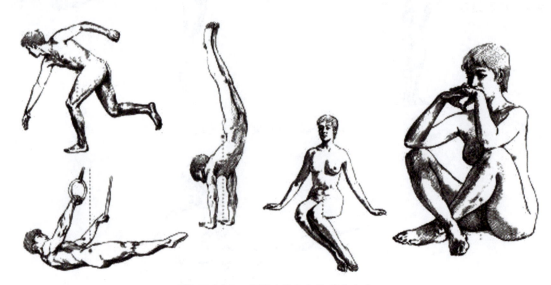

图 3-26　不同动势下人体重心变化

2. 不同动势下连续动作重心变化

在跑步运动中，通过起跑到奔跑连续运动的重心变化，可以看出跑步动作分两个阶段，上半部分是起跑的过程，因为起跑时人体要向前倾斜，以获得最大的势能和速度，所以重心线全部在支撑面之外；下半部分是奔跑的过程，重心线回到支撑面之内，使得人体在运动中保持平衡。

人体击球的运动过程中，重心产生了变化，即人体重心由支撑面内到支撑面外的动作的过程。通过重心线位置的变化，我们能够感觉到重心从右腿移到左腿的移动过程，能够了解此类动作的运动方式，最终能够准确地加以表现。（如图 3-27 所示）

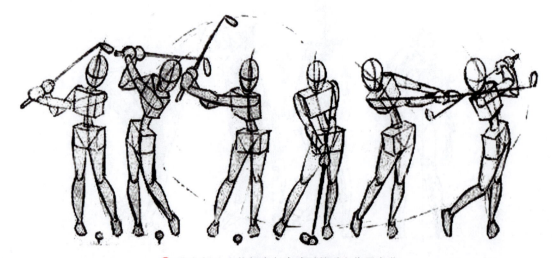

图 3-27　人物打高尔夫球时的重心位置变化

三、动态

人体动态变化转瞬即逝,瞬间的动态观察形成的记忆是极为有限的,单靠记忆完成运动中的动态记录也是不现实的,所以只有提炼和概括"动态线",抓住形态大的动势,才能更有效、更快捷、更方便地表现人体动作。

动态线是一种假定性虚拟线,在画速写时不一定要画出来,但在头脑中必须要十分明确,对以后进行动画创作尤为重要。动态线是人体中表现动作特征的主线,动态线一般体现人物的整个动态倾向,表现在人体动作中大的体积变化关系上。人物侧面时,动态线往往体现在外轮廓的一侧;当人物正面时,动态线会突出于脊椎和四肢的变化。抓住动态线对于画好动态速写是至关重要的。(如图3-28所示)

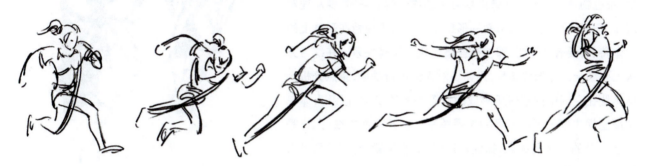

图3-28　人物动态速写8

动态线是动画角色动作设计中最重要的辅助线。在动态速写中,确定动态线是最快速、最简洁地反映动态形式特征的方法,成为依靠记忆与印象补充完善造型的参照和依据。

四、画动态速写的要点

(一)把握形体结构和理解运动规律

熟悉对象的形体结构,理解对象的运动规律。人的每个动态总有它的目的性,而且也有它的规律性。例如画人走路的姿势,必须理解人行走时四肢与身体的运动规律及其相互关系,走路必然是左脚向前则左手向后,身体微微前倾。如果不理解这些关系,而画成左脚与左手一起向前伸,那这个动态就不对了。

另外,人的运动姿势主要决定于腰、颈、四肢等部位的关节活动,而这些关节的活动,不论它具有哪一方面的活动能力(如屈伸、内转、外展等)都有一定的活动规律和范围,如头部的转动有一定角度的限制,手臂的屈伸也是如此,不能随意违反。因此在动手以前,一定要摸清这个规律,有时甚至理解的时间比动笔的时间还要多些。

(二)抓住速写动态,明确目的要求

我们去抓住瞬间即逝、难再重复的动人景象时,目的应该是简练扼要地抓住对象的动态特征。如果是记录人物的表情,也只是抓住其主要特征。试想如果以3小时的慢写要求在10分钟的速写中实现,能够达到吗?初学者往往忽视了这一点,而企图力求工细完整,去追求这种不能达到的要求。

如图3-29所示的这幅速写,作者对人物形体的解剖结构理解得很透彻。劳动妇女强壮的胳膊、充满活力的臀部、走动时肌肉的张力从作者粗放而概括的线条中很好地体现了出来。

（三）规律性动作分解速写练习

对一个动作从时间先后上进行分解，抓住关键动态并描绘准确是这项练习的内容。动作分解练习在动画速写练习中起到举足轻重的作用，也是难度很大的一环。

传统练习中常见的是侧面的走、跑、跳的动作分解，尤其以行走动作为最多。动画涉及的角色动作丰富多样、角度不一而足，所以练习时应扩大范围，加些常见动作的常见角度，如正面、背面和3/4侧面的走、跑、跳动作，以及各种角度的击打、抬举重物、推拉物体等动作。在转面练习和动作分解练习时，要从理解规律、把握大形入手，画出来的形象不应纠结于模特在形体上的个体特点，要有普适性，即使有些概念化都没有关系。在练习方法上要结合人体形体结构，用体块对人体进行抽象，重点分析人体体块在空间中的扭转所形成的位置关系的变化，以及人体在深度空间中所形成的不同的透视关系。抛开表面衣纹、配饰等纷繁复杂的形态和线条，抓住动态线、重心位置、比例关系等人物动态基本要素，由简到繁完成练习。

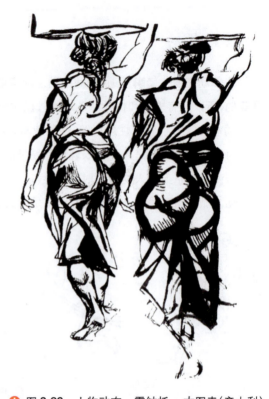

图 3-29　人物动态　雷纳托·古图索（意大利）

我们还可以利用数码相机来完成素材收集。现在的相机大多具有连拍功能，请同学表演连续动作，用相机的连拍功能以每秒数张的速度记录下来，作为动作分解速写练习的资料素材。在进行速写练习之前，要对相片进行整理分析，在大量图片中找出关键动作，抓住重点，提高效率，而非不加辨别地把所有图片都画下来。在速写课中有针对性地进行练习，那么以后的创作会更加得心应手，而这一方法恰好能解决对人物摇镜头练习中的资料收集问题。

五、规律性速写动作姿态的画法

（一）整体观察，意在笔先

在画规律性速度动作速写前，认真观察动态对象，选定典型动态，集中精神、全力完整地感受动态特征。因为人的动作大都是循环性的动作，从最常见的走路、跑步等动作，到搬运东西、劳动等动作，都有其规律性，应抓住对象最鲜明的特征。如画打篮球时，要抓住运动者最用力的那一刹那。投球的动作从开始到末尾有许多片段（即刹那的分解动作）可截取入画，但如截取将球举到一半的刹那，那就无法显示出投球的力量，甚至画出来的姿态不像投球，而如果画运动者高举篮球正欲用力投出的一刹那，则就会显得力道十足。由此可见，应该根据表现内容和要求，从感受出发，选取最恰当的表现环节，这一点非常重要。

我们还要从大的方向去观察、分析人物的三大体块的扭动大小及四肢的摆动节奏，确定是怎样的姿态和移动轨迹，特别要注意人体三块的扭动变化、四肢的摆动幅度。对这些动作逐一分解分析、反复观察，做到心中有数，脑中有深刻印象，然后迅速地用简练的线条抓住大的动势勾画出来。

凭借记忆和对人体的结构关系深入画出人体动态。在观察中，还要找准每一组循环动作的起点和终点，抓住每一组动作的基本特征，找出动作的基本动作轨迹，这对画好人体动作姿态是极其重要的，也对以后画好动画创作中动画角色的动态十分有益，这也是画好人物动态速写的关键所在。（如图3-30所示）

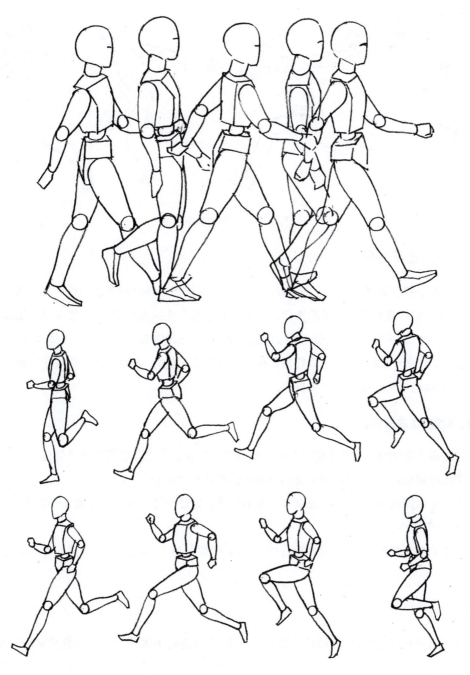

图 3-30 人物走、跑动态速写

（二）大胆落笔，适当夸张

要表现一个动势往往需要反复观察对象，特别是自己比较生疏的动作姿态，即使进行了观察理解，有时还需画数张以后，才会感到心中有数，进行得比较顺利。因此在练习过程中，如果能够事先对对象有充分的熟悉了解，画时就可以避免在画面上擦擦改改，要养成大胆落笔、落笔就算的习惯。如果一根线画不准，可以重画一根，或者另画一张，千万不要养成修修补补的习惯。

在表现过程中，还要注意适当的夸张，画动态要记住"宁过而毋不及"。如画人快跑，总的姿势是人向前倾，如果把前倾夸大一点，脚提得高一点，就容易加强动势，感到生动，否则就会失去动势的特征，变成步行了。（如图 3-31 所示）

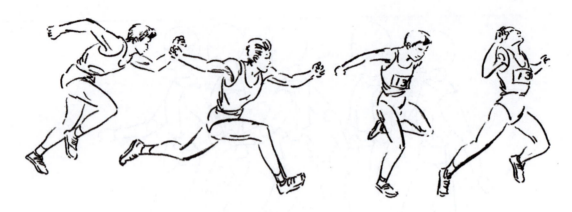

图 3-31　人物动态速写9

（三）抓动态线，注意重心

迅速画出主动态线和动态辅助线。人体运动由于重心和支撑面的移动而产生动作。支撑面是指支撑人体重量的面积，这对表现人物动态起着很重要的作用。当人体重心落在支撑面内时，人体便保持平衡状态；人体重心超越支撑面时，人体便失去平衡，引起运动。重心越远离支撑面，运动就越强。要画好人体动势，就必须注意人体重心和支撑面的关系。在一组动作中，必须凭借训练有素的形象记忆力，用最简要的笔法记下对象的运动轨迹方向，了解和分析人物动态与运动线是十分重要的。

1．画好动态线应该注意的方面

（1）动态线是由人体动作变化产生的，它是外形上最明显、衣服与身体贴得较紧的部位。

（2）画动态线时要抓住大的部位，抓关键的动势并注意动态的重心。

（3）动态线是非常简练的线条，要根据动作的复杂程度决定动态线的多少。在每个动作中，主要的动态线仅有一条，其他的是动态辅助线。

（4）抓住人体的各个关键部位的结构关系，如头与肩、手臂与躯干、骨盆与腿、大腿与小腿的关节和小腿与脚的结合处。

2．轮廓线

动态线找准和确定之后，要进一步描绘动态的轮廓线，人在运动中体现的轮廓线看起来似乎很复杂微妙，但也是有规律可循的。

（1）轮廓线的主要转折点和跨度大的曲线均处于人体的关节部位，如肩、肘、腰、膝、手腕、脚腕等处，其他部位不可能产生大的转折。

（2）局部的起伏曲线、弧线等处于肌肉发达而突出的部位，如胸大肌、臀大肌、乳房、腓长肌（腿肚子）等处，也是应注意表现的重要部位。

（3）手和脚的轮廓在速写中不需要细画，只要把大体轮廓画得比较舒服，和头成比例即可。

3．流程线

表现人物一组完整动作运动的流程线，也是人物一组动作的运动轨迹，这样我们就能很好地理解人体运动中动势的形迹规律。有了这样的动态线观念，就能简便有效地表现人体各种不同的动态，就能较为方便地画出人体各种不同的动态来，从而对动画创作中角色的动作设计起到很大的作用。（如图 3-32 所示）

图 3-32　人物动态速写 10

在确定了人物动态线的基础上,绘制时也可以从能决定整个动势的部分入手。凭观察或记忆画出体积关系。从何处入手,应按动态特征决定,哪些部分与动态最有关系,最能决定动态的大势,就最先入手。例如,跑步的人,他的身体倾斜度与腿的动作是决定性的部分,应用简要的线先抓住这些特征。有些动态是身体某些部分在运动,某些部分则是静止或少变化的,则一般应先画动的部分,后画静的部分,因为动的部分比较难以掌握,即使对象走了,静的部分也是容易补记的。(如图 3-33 所示)

图 3-33　人物动态速写 11

多数人在活动时,腰部与四肢最明显,其次是头、肩、臀部,其中腰部往往是整个动势的关键所在。画动态最好不要从头开始,因为这时候主要部分是腰与四肢,头部已处于次要的地位。如果从头部入手就舍大就小,甚至失去抓住整个动势的可能或者带来动势的错误。关于动态速写方面,有这样一些习惯掌握的规律:一般侧面的姿势先画背部,行走站立的动作先画肩膀,前屈动作先画腰部,奔跑注意四肢与身躯上下变化,以抓住主要的动势。(如图 3-34 所示)

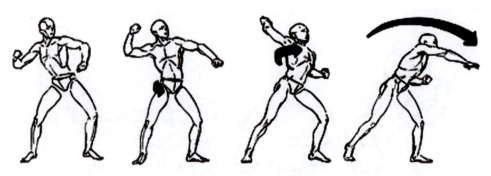

图 3-34　人物动态速写 12

（四）设几何形，概括处理

把人体概括成一个抽象的几何体，即头、胸、臀概括成三大几何体块，再加上由上下圆柱形连接的四肢，让这种简单的抽象几何体同各种千变万化动态结合起来，就会更加方便我们记忆和理解，也可以更整体、更方便地去理解人物动态。这种把复杂的人体概括处理成几何体的做法可以促使我们画准画好人体动态。当明确了这个几何形概念时，在具体画速写时不一定要画出来，只要头脑中明确，可以直接画具体的人体动态。

（五）强调透视及立体观念

把人物四肢概括成圆柱体，把人体三大体块概括成立方体，这也有助于我们从透视的主体的观念出发，把人体画得更准确。如透视不正确，人物也不可能画准。在动画片创作中，动画角色在剧情中的动态是各式各样的，而且在动态下还带有角色的表情色彩。因此，我们不仅要把人物的解剖结构画得很准，同时也将人物在画面中呈现的透视关系画准确，动画角色的感情才能得以很好地发挥。如果不能把动画角色的透视关系画准确，就会破坏画面中人物的协调性，那么就无法表达动画角色的感情了（当然，有些故意不讲究透视的艺术风格短片除外）。因此，透视在人物动态速写中是极其重要的，运用透视规律，可以帮助我们把人物动态速写画得更快、更好。（如图 3-35 所示）

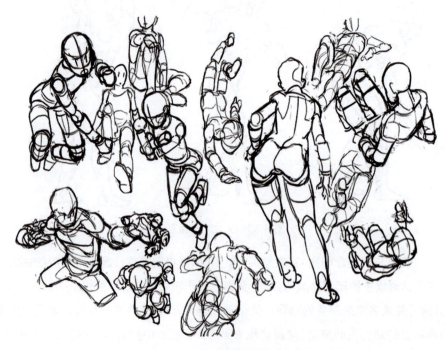

图 3-35　人物结构动态速写

（六）迅速画出表现动势的衣纹

迅速画出表现动势的衣纹，凭观察和解剖知识填补细节，按照画面结构要求调整形式节奏。

六、非规律性运动姿态的速写画法

人物的动态运动具有规律性，通过观察分析后，还是容易掌握的。而那些非规律性运动姿态，就需要我们通过认真观察，运用人体几何形的三大体块和圆柱形四肢的概括分析，找出动作的特征和典型性瞬间，然后通过记忆和联想，抓住动态运动线，迅速地勾画出人物动态，这需要我们坚持进行长期的刻苦磨炼，不断揣摩各种瞬间动态的运动和因运动而引起的人体结构的变化规律，同时要善于在不断的实践中探索科学的表现方法，从而积累经验，提高艺术表现能力。

（一）牢记整体，意在速记

在画之前，必须要进行整体的观察，对人体运动动态作全方位的观察。人物的头部转动、肩的倾斜角度的变化、双臂的变换、双腿的重心平衡分配和双脚的重心位移，将这些动作分解后逐一反复观察，在分析和研究后，牢记在心，并抓住动态线在人物动作上的反映，然后用简练的线条迅速地在纸上勾画出来。迅速，是指画得快，这也是传神的重要因素。要画得快，首先要多画，要有意识地逐渐加快速写的速度，在不断的实践过程中逐渐提高对形象感觉的敏锐性和用笔的熟练程度。

（二）确立动态，掌握结构

画非规律性动态速写，首先是通过整体观察，尽快找准瞬间最生动的动态。要把这个动态在画纸上画下来，还必须掌握人物形象的结构要点，对人物的主要形体结构要十分了解和清楚，但不能求全，要概括提炼，突出基本结构。可以用几何形体来概括、去理解，并运用动态线把人物运动动态确立下来。（如图3-36所示）

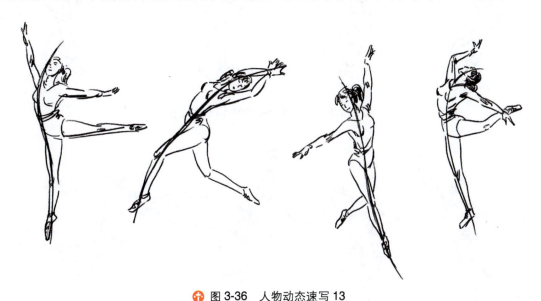

图3-36 人物动态速写13

（三）注意透视，体块扭动

一个处在运动状态下的人体，身体各部位会产生许多透视变化，特别是人物处于俯仰时，头部、胸部、臀

部这三大体块经常不会在同一平面状态,它们各自扭动着,产生较强的透视变化。因此,在画非规律性人物运动动态时,对于人体的透视变化都要非常认真地画准确,如透视不准,就不可能画好人体动态。(如图 3-37 和图 3-38 所示)

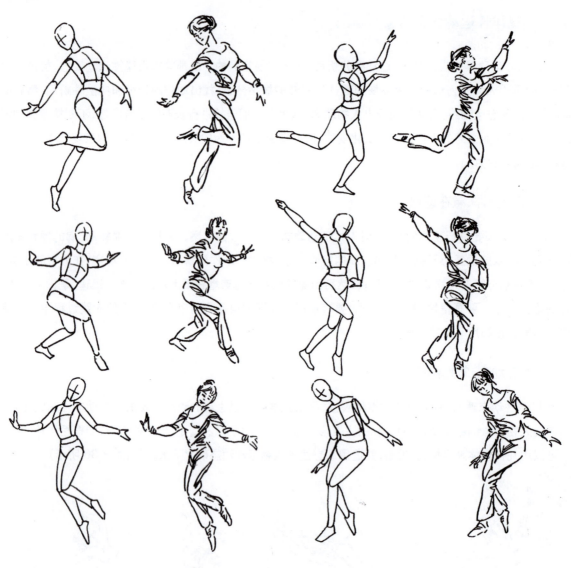

图 3-37　人物动态速写 14　陆成法

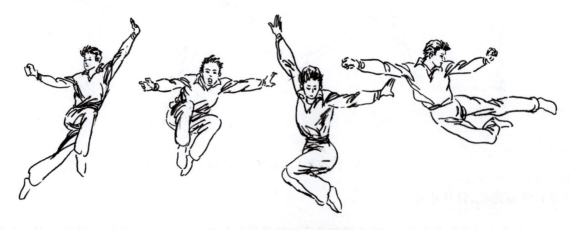

图 3-38　人物动态速写 15

(四)心中默记,用笔肯定

对人体动态作认真的观察之后,那生动的瞬间动态通过对人体动态的理解和研究,在大脑中留下深刻的印象,这时,速写已不仅仅是描摹对象,而是去刻画对象。通过对动态的默记而生动地去表现对象、刻画对象,可以把对象最使你激动的地方,动态最生动的一瞬间,采用简洁的、肯定的线条画下来,就要求你的速写线条也必须是果断、流畅的。默记动态的方法是一种行之有效、更快提高速写水平的好方法。

(五)关注大形,强调节奏

我们在观察对象时,应当关注大的体块扭动和外形,这样势必会化繁为简,然后再由抽象的几何形向具体的形象转化,并使各部位相互照应。只有从大的整体出发,才会留意体块的相互变化而产生的节奏。画动态速写一定要强调节奏,动态才会生动活泼。所以,在画动态速写时,特别注意三大体块的扭动,采用几何体理解人体的方法,排除局部细节,突出基本人体结构关系。(如图3-39和图3-40所示)

图3-39 人物动态速写16

七、练习顺序

开始可以找生活中有重复性的动态进行练习,注意从不断重复的动作中反复捕捉,研究动作与各部分的相互协同关系,用不断默写、不断观察的办法,直至画到满意为止。这类动态很多,有的画时可跟着对象的转动而转动;有的可将数人雷同的姿势连接着画,例如做体操的人,姿势都大致相似,总之要根据情况,灵活运用。

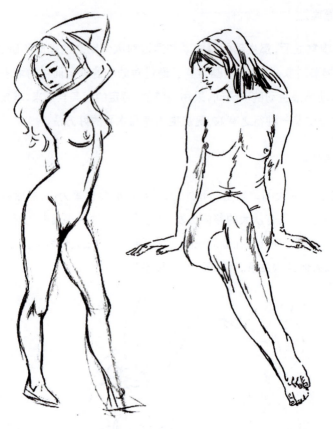

图 3-40　人体动态速写 17

然后，进一步去画难以重复的动态，如戏院舞台上的戏装人物，因戏剧中人物的特点比较明确，也可根据自己的能力和爱好选择对象。画时可以先作些局部的速写，以便熟悉对象，然后练习抓优美的动势。再画两三个人物在一起且有一定情节的场面。画这类速写，应了解剧情，便于明确动作的目的性，同时还要注意各种类型人物的特点。

这样练习以后，可以去画跑步、舞蹈、打球等极其复杂的动态，这类速写可以说是全凭印象记忆默写而成的，也就是靠平时对人体比例、结构的理解与运动规律的熟悉，再融合当时所看到的刹那印象，从而默画出动态来的。在画时，还必须全神贯注，迅速把握动态的决定性部分，如果从头部开始，往往顾此失彼无法掌握。运用默写与深入观察，就可以基本上画准。画好练习后，可做以下检查。

（1）动势特征抓住了没有？大的倾斜度与手脚的位置摆对了没有？假如不要擦掉原有的线条，而把倾斜度或手脚的位置改画一下，是否动势更好些？

（2）头、身体与四肢的关系是否合乎运动规律？

（3）画正面或背面动态时，有否画出透视关系？

（4）重心对不对？

八、人物场面速写

具有动态速写的能力以后，再进行人物场面速写练习，就不会感到太困难了。人物场面速写是速写训练中相对高级的阶段，对扩大造型容量、提高速写的观察能力和表达能力具有积极作用。同时，组合速写对画面的组织、对表现内容的选择等都有进一步的要求。

人物场面速写要求反映出现实生活中某些有意义的片段,它所描写的对象,一般说来是人物比较多,且有一定的情节和与人物有关的具体环境、道具等。场面速写的人物或多或少,场面有大有小。人物少、场面小的画面比较简单,主要抓人物活动的情景、宾主之间的呼应关系,能够反映出特定活动的主题内容;人物多、场面大的关键在于人物的组合,要善于选择组合关系,集中地选取最生动、最有意义的场景,排除与该情景无关的景物,使之相互呼应,形成协调的状态,并置于特定的环境之中,反映出一定的生活场面。所以它比单人速写复杂,更包含了某些创作因素:即要求有一定的主题,要求进行构图处理并达到稳定与完美,要求运用透视规律合理安排画面中的人物及人物与环境的关系等。可是它还是应该按照客观事物的本来面目,通过适当地组织、加工来反映生活。

要画好场面速写,不仅需要不断地提高技术水平,而且必须对生活要有一定的感受和认识,而这种感受和认识,决定于作者是否热情地深入到群众的生活中去体验和观察。初学时可先画些小速写,专门进行构图和人物组合的练习,主要探索布局,画幅一般不宜过大,人物也不用画得太具体。随着经验的增加、能力的增强,再逐渐扩大画面,深化内容。

进行场面速写的方法有两种,一种方法是先有意图,再到生活中去找最能体现出这个意图的场面和形象。在绘制过程中,往往先根据对象选取较理想的角度,画一张记其大要的速写构图,再结合一些人物特征,事后组成具体的画面。

另一种方法是当我们在深入生活时,发现某些值得记录的生活场面以后,就抓住这些场面(或形象)的动人特征,组织加工而完成;组织人物时,不必受对象实际位置的限制,可以根据自己的意图选取最生动好看的人物,放在画面任何比较适当的地方,以达到构图的完美,稳定和表现出群众劳动情绪及场面气氛。在现场组织加工时,还应该省略许多不必要或次要的人物和细节。人物的大小比例、远近等关系要符合透视的规律,合理地安排在画面上。(如图3-41所示)

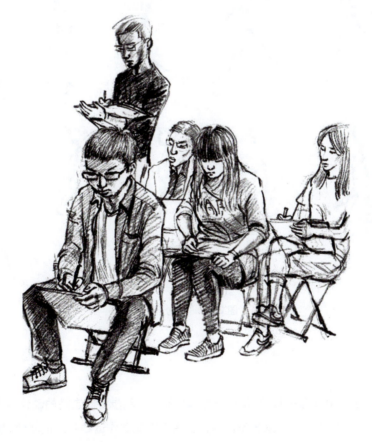

图3-41 人物组合速写 贾建民

以上两种方法,读者可以根据具体情况,到生活中去磨炼,积累经验,以获得更完善的速写技能。

第三节　类型动作动态

人类的运动方式有很多种类。面对各种不同的运动方式,我们虽然不能全部讲解,但是可以从中找出运动的类型和规律,举一反三,经过研究和训练,最终达到驾轻就熟地表现各种动作的目的。对于动画设计师而言,分析类型动作,加强基本功的训练,研究人物的运动状态和规律,表现复杂而丰富的连续动作,是我们需要解决的问题和努力的方向。

一、走路动作

走路是日常生活中最常见的运动方式,是一种有规律的可循环的连续动作。常态的走路动作上身部分基本不动或变化较少,主要的动作变化是在肢体上,其中腿部运动幅度最大,手臂的摆动幅度较小。人在走路时,身体会有一些不明显的上下浮动。(如图3-42所示)

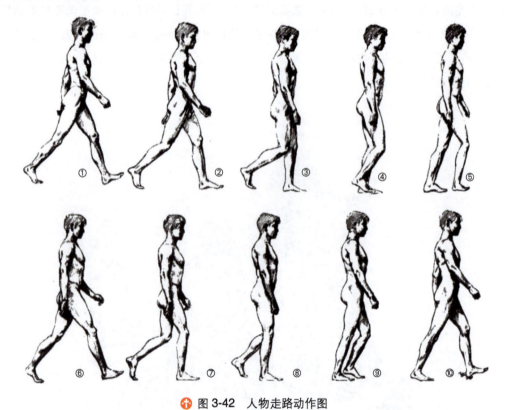

图3-42　人物走路动作图

二、跑跳动作

跑跳的运动状态是靠主观想象表现的,是一种可循环动作。跑步要比走路的动作幅度大,动作也比较剧烈和夸张,更要注意四肢的运动变化状态。跳跃动作的关键在于把握动作运动弧线的轨迹,使动作舒展,具有真实性和生动性。跳跃动作可分为单腿跳跃和双腿跳跃。(如图3-43～图3-45所示)

第三章 动画人物速写

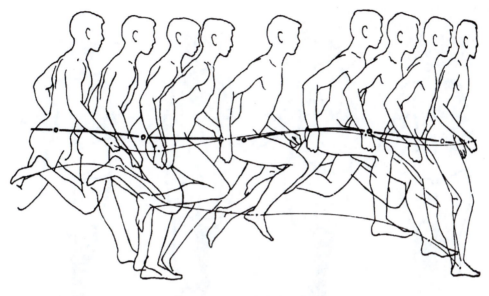

🔸 图 3-43 人物跑步动作图

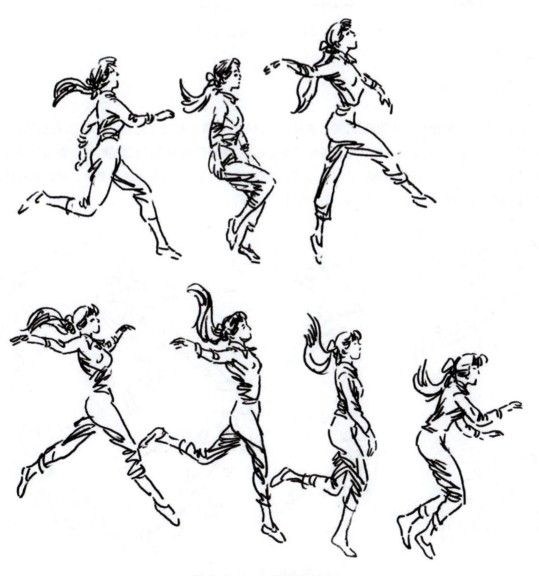

🔸 图 3-44 人物跳跃动作图

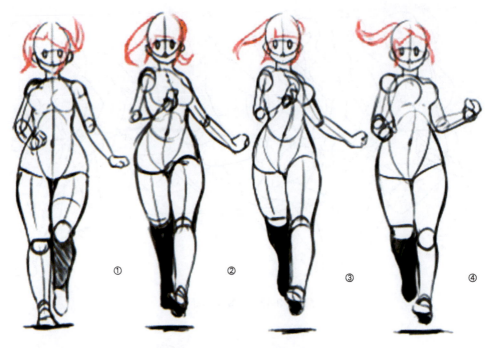

图 3-45　动画人物跑步动作图

三、提拉与举重

提拉与举重是人体自身用力的动作,其主要特点是腰部和手臂在运动中的变化很明显,腿部的变化很小,身体保持原地不动,类似于举重的动作特点。首先是臀部抬起,靠腰部的力量抬起肩膀,靠手臂和腰部力量提拉重物;其次是手臂用力上举,托起重物举过头顶,期间腿部不移动位置,始终用力支撑身体。要注意的是胯部位置的移动,重心和用力方向的变化。(如图 3-46～图 3-48 所示)

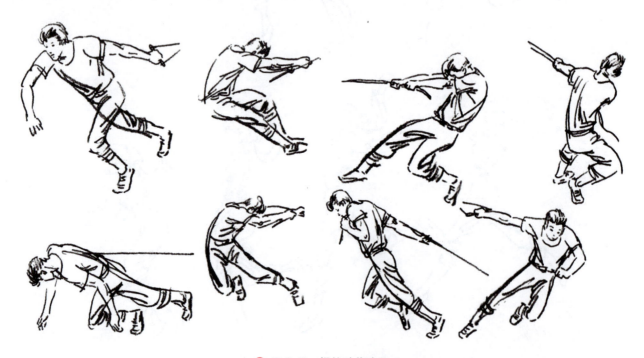

图 3-46　提拉动作速写

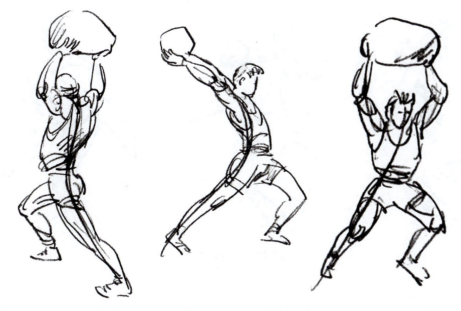

图 3-47 举重动作速写

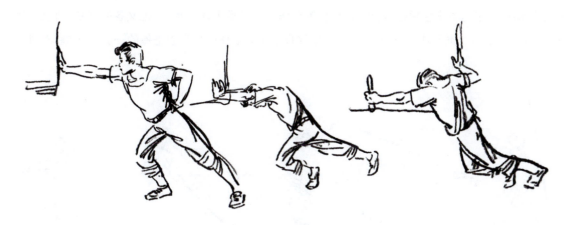

图 3-48 推的动作速写

四、打斗动作

人物组合速写是一个难度较高的课题，要考虑多个人物之间的相互关系，尤其是处于运动中的人体，他们之间的空间关系、主次关系、协调关系等都较复杂。在打斗动作中，两个人动作发生交叉和接触时，人物的前后、大小、空间等关系，以及身体接触的部位、前后的叠加都是表现的重点。（如图 3-49 和图 3-50 所示）

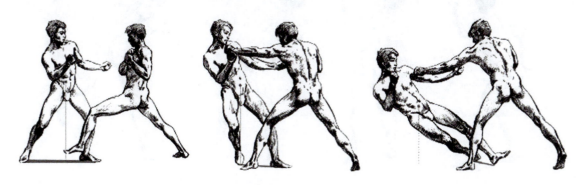

图 3-49 打斗动作 1

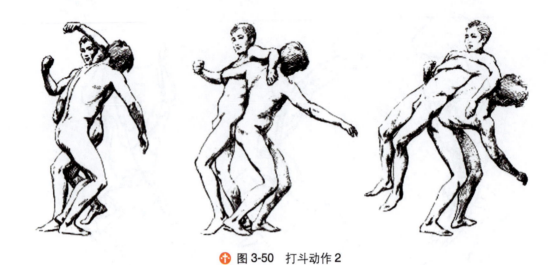

图 3-50 打斗动作 2

五、田径类动作

田径运动项目中的动作包括铅球、铁饼、标枪等动作。这三类大体上相同,但又各有区别。腿部、腰部、手臂等都是在不断变化的,此类动作每时每刻都在变化,这也是所有动作中最难以把握的一类。(如图 3-51~图 3-53 所示)

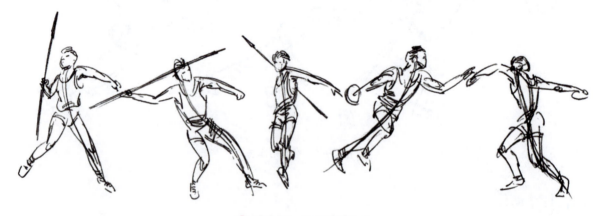

图 3-51 掷标枪动作 1

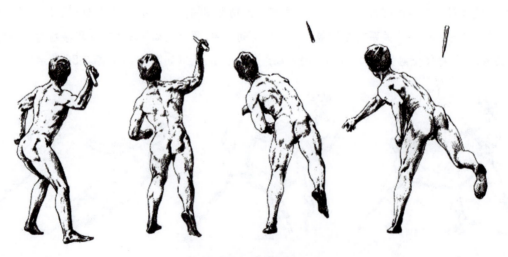

图 3-52 掷标枪动作 2

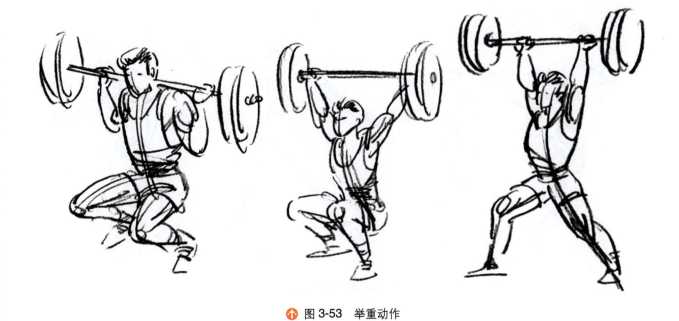

图 3-53 举重动作

六、球类动作

球类动作大多运动幅度较大,肢体动作比较明显,运动特点比较夸张。篮球与兵乓球动态动作如图 3-54 和图 3-55 所示。

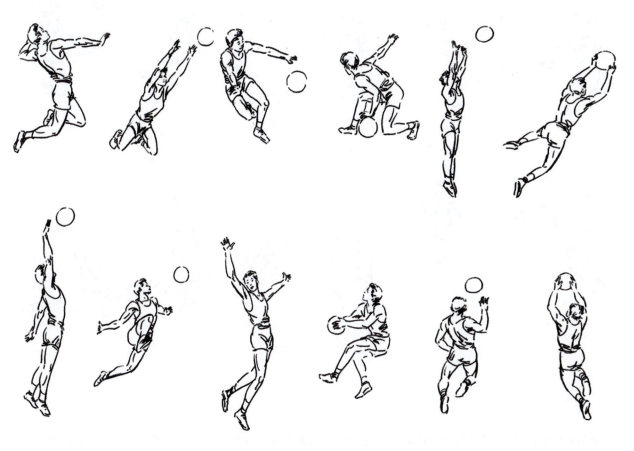

图 3-54 球类动作 1

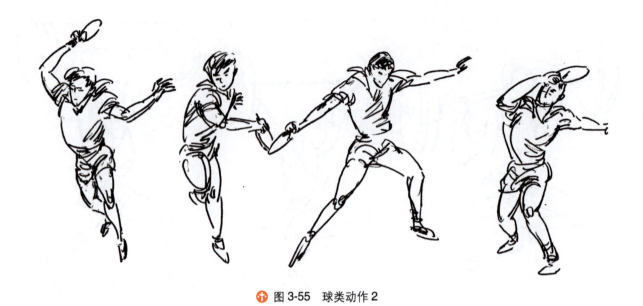

图 3-55　球类动作 2

七、体操动作

体操的动作要求动作准确、协调、幅度大、节奏感强、姿势优美。（如图 3-56 和图 3-57 所示）

图 3-56　体操动作 1

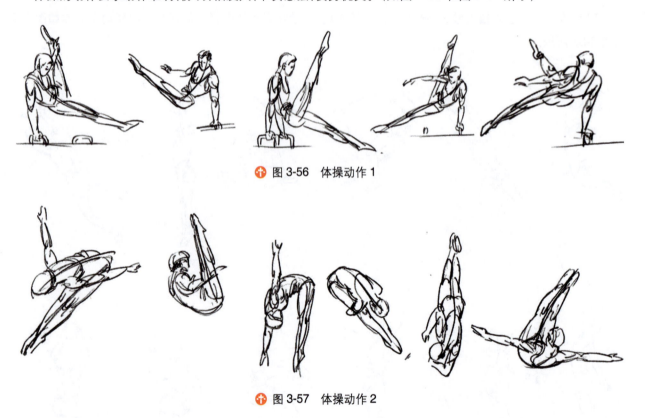

图 3-57　体操动作 2

八、舞蹈动作

舞蹈动作是经过艺术提炼、组织和美化了的人体动作，来源于对人的各种生活或情感动作以及大自然各种运动形态的模拟、变形与加工。舞蹈优美的动态动作图如图 3-58 和图 3-59 所示。

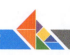

第三章 动画人物速写

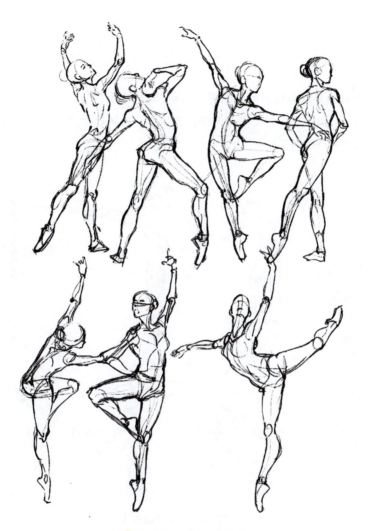

图 3-58 舞蹈动作 1

图 3-59 舞蹈动作 2

九、武术动作

中国武术最大的一个特点是既有相击形式的搏斗运动,又有舞练形式的套路运动。武术套路运动中的主要内容有踢、打、摔、拿、击、刺等动作,它们都有着不同的技击特点和攻防规律,要求动作气势如江河滔滔不绝,周身轻灵、活泼。(如图 3-60 和图 3-61 所示)

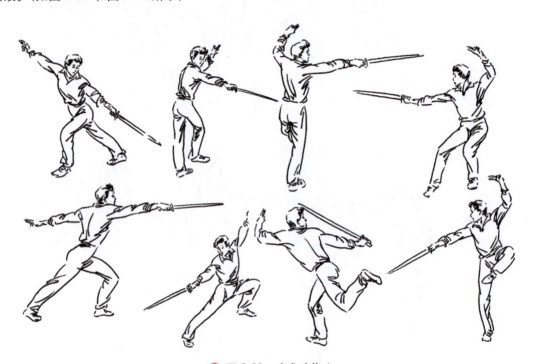

图 3-60　武术动作 1

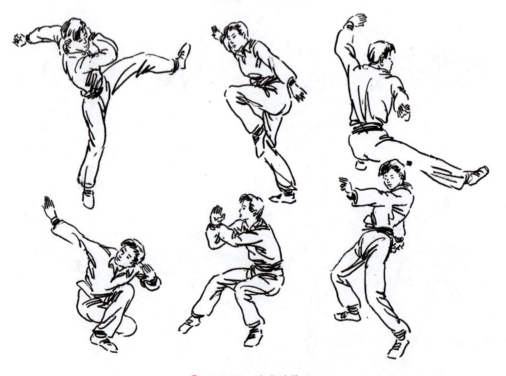

图 3-61　武术动作 2

动态人物速写的学习应从易到难、循序渐进地去进行,只要努力学习,深入钻研,必然会使自己更快地掌握速写技术。人物动态速写与动画创作密不可分,它不仅是动画专业的基础课程,可以锻炼和提高学生的观察能力和造型能力,而且还直接参与动画创作,用于角色设计分镜头设计等草图的绘制,动画专业师生需给予足够的重视。

第四节　人物衣纹与用线方法

　　动画角色的衣服和配饰通常都形态各异,如何抓住重点,既表现出衣物的特点及其与人体的关系,又使线条不显得过于繁杂,这是衣纹练习的关键。人物的衣纹是由于衣服穿在人体上产生的折痕,由于人物本身形态的不同,以及衣服的质地和式样不同,形成的衣纹也不尽相同,而衣纹的处理对动画速写起到非常大的影响,所以用线去处理衣纹就显得很重要。下笔时,要牢记简练概括的原则,首先在繁多的衣纹中抓住最主要的线条,这些线条大部分出现在运动关节部位,是在人体动态条件下必然出现的,能表现人体结构和空间关系;再将这些线条提炼概括后画出来,其余次要的和琐碎的部分都省略掉,千万不能看到什么就画什么。

　　衣纹的各种变化和组合都有一定的规律,衣纹主要是由于人体的肢体弯曲、伸展等活动以及骨点和肌肉的牵引而产生的,不同的衣纹需要用不同的线条处理才能达到真正完美的效果。因此就一般情况而言,在人体肢体的交界处衣纹应画多些;在那些肌肉突出部位及骨点处衣纹画少些,如这部分衣纹线条较密,那相邻部分就较少,这也是疏与密的对比,而有对比才有层次。

　　同时还要注意衣纹的总体趋向,使衣纹线条组合有一个动态感。如果不注意总的趋向,画面就会显得很乱。因此在画衣纹时用线要注意整体效果,并结合疏密对比、粗细对比、虚实对比等。

一、衣纹线的分类

（一）结构线

　　结构线是由人体结构决定的衣纹线,外观上可表示出人体体积的起伏关系。衣服总是按照人的结构设计的,但人穿上后就有虚实变化,加上动态作用,结构线实际上是和人体运动连在一起的。图 3-62 中表现的人物的后背就是用的实线。

（二）动势线

　　动势线是由人体自身运动或外力作用于人体所产生的线。标志着结构运动的方向角度和运动幅度,动势线同时又是结构线索,表现的虚实关系全部来自于人体结构。图 3-63 中人物抬起的右腿和扭转的腰部形成了动势线。

（三）质感线

　　质感线是由不同衣料质感决定的线。如单衣棉衣的区别、呢料绸料的区别,反映着不同的衣服质量感。图 3-64 中显示了不同质地外套的对比。

（四）缝纫线

　　缝纫线是由不同做工决定的线。现代服饰中出现了越来越多的面料拼接,可起到装饰和实用的作用。为

符合实用和审美的要求,会增加拼块儿、饰物、缝纫线,而且同一衣服上有不同色彩、不同质地衣料的拼接,如图3-64中裤子上的拼接线和口袋。

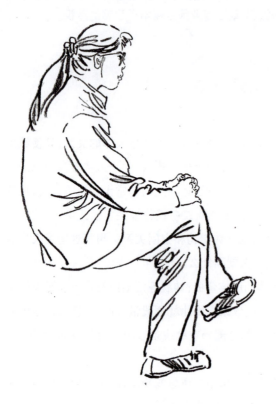

✝ 图3-62 人物速写6 陆成法

✝ 图3-63 人物速写7 陆成法

✝ 图3-64 人物速写8 贾建民

（五）折叠线

折叠线是由折叠和熨烫形成的刻意修饰的线，起到不可或缺的装饰作用，用得好对于表现体积及转折面的方向都有作用，图 3-65 中人物裤子中间的折叠线就起到了这样的作用。

（六）装饰线

装饰线是具有编织图案等装饰意义的线，整体画面上起到描绘辐射样式、组织疏密美感的作用。

以上几种线条在身上互为联系、互相依存，因光线强弱运动、幅度大小和角度不同而变化多端。结构线和运动线有时是一个意思。（如图 3-66 所示）

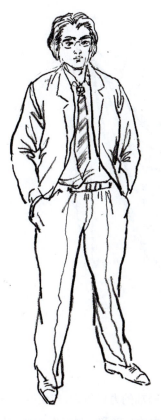

图 3-65　人物立姿速写　陆成法

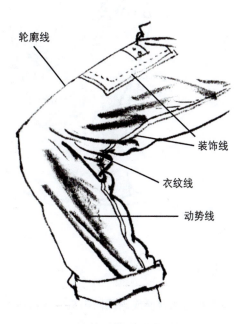

图 3-66　衣纹示意图

运动不一定是大幅度的，只要衣服被穿上，改变了原来的状态，就可以说是运动，也表现了结构。而只要结构比例准确，穿在身上的衣服都属于结构线，只不过有虚实强弱之别而已。大多数情况下，应把写生的着眼点放在结构线、运动线上，这是人体的实线。实线的意思就是要画得明确，肯定地表示出人体的形状体积不容犹豫、描摹、修改。有人认为，实线要画得粗壮有力，每画到肩、肘、腰、背、臂等处，就加一笔浓重粗黑的宽线条，以示强调，这是错误的。这些地方恰恰是实的形体，实的意思是轮廓清晰，对比强烈。把向后圆润过渡的转折的形体用黑线遏止，甚至模糊其轮廓的清晰度，就不能称为实了。

质感线与结构、运动有关，但更多的是质料原因。这是一些很有情感的线，因为对质感的刻画，速写线条变得丰富多彩，画面有了温情，使抽象意义的线条走向了具象真实，走向了生活具体化。缝线、折叠线也属于装饰线，有的与结构有关，有的就是装饰，都是模特衣着中标示身份、性格职业的具体细节。

二、衣纹线产生的方式分类

看似杂乱的衣服纹理,在经过仔细观察后会发现它是有迹可循的,衣服皱褶是根据内在肢体发生动作、转变、肢体体积等关系而相呼应,所以在衣服皱褶类型上,可大致分为以下 7 种类型。

（一）牵引型

牵引型衣纹即发生运动的体块从受力点牵拉出来的褶皱,这些褶皱多为直线,忽长忽短,起笔走线应简洁轻快。牵引线最应注意的是起笔果断,实起虚收,起笔不能越过受力点。（如图 3-67 所示）

图 3-67　双向牵引型衣纹示例

（二）挤压型

挤压型衣纹是由两侧或周围向内集中或挤压的力,使面料形成褶皱。施加的力量越大,产生的褶皱就越密越深;施加的力量越小,产生的褶皱就越松越浅。这类衣纹最容易出现在人物的腰部和四肢关节内侧的折叠处。

挤压型衣纹也可以为发生运动的体块受力点内侧叠加出来的褶皱,这些褶皱常出现在内轮廓,多为短线,根据体块的方、圆形状来组织,方形体块走直线,圆形走弧线。（如图 3-68 和图 3-69 所示）

（三）垂落型

垂落型衣纹即为发生运动的体块从受力点自然下垂或体块由大至小变化时产生的褶皱,这些褶皱经常出现在裤脚、袖口及衣角,多为短的弧线,并带有穿插覆盖关系,忌交叉或断断续续。（如图 3-70 所示）

（四）结构型

结构型衣纹是由于一个点或一个面的凸起打破了面料自身力的平衡而产生的由浅至深、由小到大、从凸顶点向四周呈放射状的衣纹。离凸顶点（面）越近,由于受力大,衣纹就越紧越密,褶皱凹凸也越浅;反之,由于受力渐小,衣纹就渐松,褶皱凹凸也渐深。一般说来,人物的肩、肘、膝盖,以当腿部弯曲时突出的关节部位,最易产生

此类衣纹。

结构型衣纹通常是贴着形体结构走的线条，这些线条多出现在形体的外轮廓，走线要肯定、果断、大胆、准确。（如图 3-71 所示）

图 3-68　挤压型衣纹示例 1

图 3-69　挤压型衣纹示例 2

图 3-70　垂落型衣纹示例

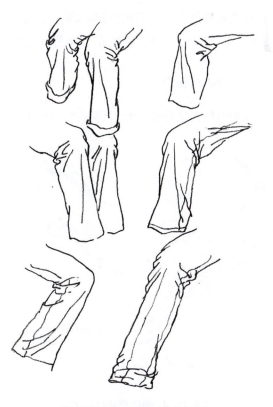

图 3-71　结构型衣纹示例

（五）堆放型

堆放型衣纹是由于自然堆放所造成的面料自身力与力之间的矛盾而形成的表面起伏与褶皱，其特点是没有明确的着力点。（如图 3-72 所示）

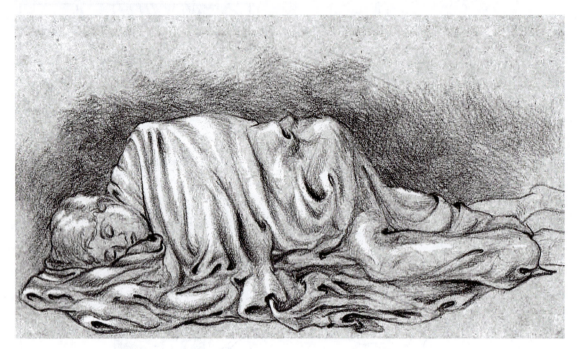

图 3-72 堆放型衣纹示例

（六）风吹型

风吹型衣纹是由于风吹而形成的面料起伏翻转。其最大特点是打破面料自身平衡的力强弱不均，来自多个方向，并且其中部分力与重力相抵消，形成轻盈的飘浮感。（如图 3-73 所示）

（七）带状翻转型

带状翻转型衣纹是指带状的面料在外力作用下造成的正反两面的交替反转与起伏变化。（如图 3-74 所示）

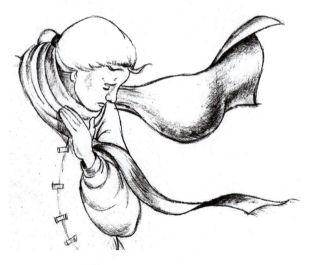

图 3-73 风吹型衣纹示例 图 3-74 带状翻转型衣纹示例

三、衣纹线的组织

设想这样一个实验：将一块柔软的布覆盖在一个球体上，任其四周自然下垂，这时，下垂的布便会出现有规律的起伏变化，但在球体隆起部位的最高处，即相当于中腰部的位置以上，布纹的变化较少。如果再把垂下的布角扎起，会形成集束的线条，这些线条会向扎起的部位集中，向隆起的球体部放射。这一实验也解释了衣纹形成和聚散的规律，即自隆起的部位向束紧的部位聚积集中，由束起部位向隆起的部位放射消失。用这一道理比喻人体：人的肩部和三角肌、弯起的肘部、曲体时的腹部、弯腰时的背、曲起的膝盖等处类似球体的隆起，与之对应的腋窝、肘内、腹部、腹股沟部、膝下腘部等处类似扎紧布束的集中点。在基本聚散关系的基础上，又因结构、运动、衣料质量等呈现出方向、长短、虚实、疏密等变化。运用线条的变化表现结构的运动、体积与衣服的质量感等就是衣纹表现的基本内容。

面对纷繁多变的衣纹，首先应能看出它的来龙去脉，解决提炼、取舍问题，并能准确地概括它，分清必要的和不必要的、主要的和次要的，衣纹集中与聚散位置本身就有了密疏关系与方向感，要利用它进行编排取舍，要能从现实中看出笔法来，才能用相应的手段去表现它。

其次是笔法的运用和塑形问题，即画出衣服与结构的关系。体积中的衣纹不时在轮廓内外互相转化。在体积两侧，是表示外缘与背景界限的线，决定了体积外缘的起伏，轮廓外的线因结构变化不时转化为内轮廓线。内轮廓线是表示体积内起伏的线，因结构变化显现出小体积的起伏，表示着衣纹的虚实关系，也不时转化到轮廓之外。轮廓内外的线都很重要，标志着形体的虚实、强弱、方圆、曲直等变化。要扎实地表现结构，就是使笔触的变化与衣纹变化统一起来。

组织衣纹的另一个重要的目的是表达美感。利用笔法组织画整体效果，最终起到塑造人物形象的作用，成为传情达意的组成部分。达意指它的写生性，传情指它的艺术性。在运用造型语言表现结构的同时，依照艺术规律，重新在画面上组织表现。

我们变换使用笔触是要表现人物形象以及衣饰变化多姿的不同质感和虚实关系，借助它体现笔触材质的特殊美感。笔触面貌的勾、皴、擦、点、染变化，只有合理地运用到人物身上，表现了合适的内容，才算找到了自己合适的位置，才算有了笔触的意义。一般情况下，应以中锋线为主要表现语言，这是画面的主调。其他笔触的变化都围绕中锋线进行。中锋线可以实在地表现形体转折，表现衣纹起伏，表现清晰明确的结构关系。其他笔触都是实线条的变淡、变宽、变虚，写生刻画时可以肯定地描绘衣褶，渲染体积的起伏，表现物象的特殊质感，增强画面的对比气氛，主要体现在以下几个方面。

（一）衣纹的疏密

线条的疏密变化是利用疏密的对比关系产生节奏感，有张有弛才能使疏密关系变得得当，呈现美感，这主要是由衣纹的位置特点和画面组织需要来决定的。

疏密对比是指画面中物象的线、面组合排列的关系，它的运用首先与取舍密切相关。取则密、舍则疏、密则繁、疏则简。疏密来自取舍，对比则是取舍的依据。线的疏密关系不是人为制造出来的，而是对象因动态关系而自然产生的。在处理疏密关系时，要主观地进行线的取舍，一切服务于表现对象的形体关系，不要祈求面面俱到。

衣纹中线的疏密变化一般为：关节弯曲的内侧褶皱较多，会产生密集的线条；面积大的面产生的线条偏少，这样就形成了线条的疏密关系。

另外，还要通过一些简洁的线条表现出衣物的形态和质地。不同面料与质地的衣服，会形成不同特点的衣纹。一般而言，衣着大而宽敞则衣纹长而舒展，衣着紧身则衣纹短而密；厚重的衣物如棉衣、羽绒服的衣纹不仅短密且呈弧形，轻薄的衣物如丝绸、纱巾的衣纹则有细长轻盈的感觉。（如图 3-75 所示）

图 3-75　人物衣纹示例 1　贾建民

（二）衣纹的取舍

面对绘画对象，衣纹的处理并不是纯粹地照抄，绘画中始终遵循的一个原则就是一切为了画面需要。在体现结构、关节的地方要学会加强，而一些无关紧要的地方为了疏密的对比要学会舍弃。

取：对有利于表现形体结构或有利于调整画面各种关系的线条，清晰的要取上去，不够清晰或似有若无的也要提炼出来。

舍：对既与形体表现无关又对调整画面关系不利的线条，不够清晰或似有若无者当然应该舍去，即使十分清晰明确者也要舍去。（如图 3-76 所示）

（三）衣纹的虚实变化

实线：是与形体紧贴的线，基本上显示了形体的结构形态。这种衣纹为实线，画的时候要把笔立起来，力气大一点，落笔准确、肯定。

虚线：与形体有一定距离，外在衣纹形状上与形体没有直接的联系，也体现不出形体的结构形态。画时笔立起或用侧锋，力气稍小，落笔放松，收笔利索。

虚实是相对而言的，呈现不同的虚实层次，会让你的衣纹看起来比较丰富。（如图 3-77 所示）

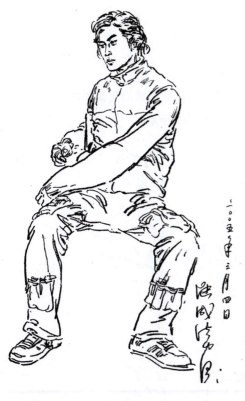

图 3-76 人物衣纹示例 2　陆成法

图 3-77 人物衣纹虚实示例　陆成法

（四）衣纹的起伏变化

线条的来龙去脉对于体现对象线条的起伏变化尤为重要。无起伏变化者，板滞而平淡；有起伏变化者，衣纹的位置与疏密关系虽没有改变，却由板滞而变化为生动有致。起伏变化对衣纹组织的生动性影响至关重要。（如图 3-78 所示）

图 3-78　动画设计稿人物衣纹示例

(五）衣纹的长短变化

短：短线条过多者，线的组织易于琐碎。

长：长线条过多者，虽然舒缓，但易导致简单化。

处理方法为，长线条经常是表现人物动态和形体的关键所在，也是加强形体整体感的重要手段；以长线为主，短线为辅，长长短短变化自如，舒展自然，才是用线长短变化之道。（如图 3-79 所示）

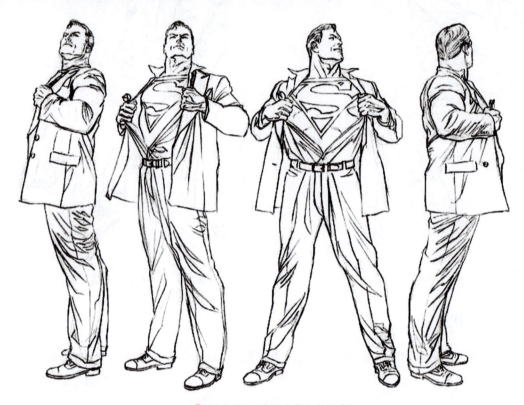

图 3-79　动画人物衣纹示例

（六）衣纹的挪位与兼并

衣纹的原始状态并不一定都符合美感，比如衣纹平行密集、角度一律、集中交叉于一点等，这就需要按取舍的原理对衣纹进行兼并，同时为了衣纹的组织更具有美感，将裁缝线等装饰线进行合理的位置移动，使线条更富有变化。

四、特殊衣纹的表现

衣纹的存在都是"合理"的，"特殊"是什么意思呢？以下这些衣纹可以被认为是衣纹的"特殊"表现：由特殊质感产生的衣纹；大透视形体的衣纹；受缝纫线拼接线影响干扰的衣纹；改变常态装束的衣纹，如紧紧扎起或揪起的、按下的衣纹以及大幅度动态产生的牵拉、折叠、扭转衣纹等。这些衣纹因为不常见、不重复出现、难以处理或被认为"不合理"而显出些许新鲜感和生动性来。一般技法都因其偶然出现而要求合理舍弃或给以改变，不过应发现它们的特殊美感，改变惯常的眼光和手法，尽力去捕捉表现，别致的衣纹也许会启发新颖的刻画笔触，绘画的生涩、生疏也会因此而变得活泼生动。

思考和练习

1. 进行静态人物的形态写生和默写训练,如坐、卧、蹲、站等。

2. 进行以人物头像、半身或全身像,如坐、卧、蹲、站等姿态或慢循环动作姿态的静态速写画练习。

3. 什么是动态速写?如何才能画好动态速写?人体骨架在动态速写中的作用是什么?

4. 运用人体骨架的方式画出10种以上的站、卧、蹲等不同运动姿态的动作。

5. 决定人体动态的主要体块有哪些?如何确定人体的动态重心?如何保持动态平衡?

6. 如何把握动态瞬间?如何确定动势线?

7. 对人物头像进行速写训练,在此基础上进行夸张表现,突出形象特征和性格特点。

8. 通过静态的人体速写练习,加强对人体体块和形体关系的认识,可采用快写、慢写、默写交替进行的方式进行。要求人物比例准确,结构明确,符合运动规律。

9. 进行手和脚的姿态速写训练。

10. 对静态着衣人物进行速写训练。要求动态明确,注意衣纹的变化和人体结构的关系。

11. 进行瞬间人体动态速写训练。要求重心和动态线明确,对结构关系高度概括,用简化人体的方式去表现。

12. 表现舞蹈动作,要求连续运动不少于7幅画面。

13. 表现"拔河"运动,要求连续运动不少于7幅画面。

14. 模仿打斗游戏中人物的打斗动作,默写一组两人组合的连续动作。

15. 观察人物各种运动方式,结合人体结构和比例的学习,进行运动人物的动态速写画练习。

16. 观察各种动态人物的运动特征和规律,进行跑步、打篮球、打羽毛球等运动动态的写生和默写。

17. 参考视频或照片,进行运动人物动态速写的限时绘制练习。

18. 衣纹是怎样形成的?形成的规律是什么?如何表现衣纹的质感?

第四章 动物速写

学习目标

掌握各类动物结构特征及运动规律等方面的技法,从而获得动画动物创作的基础。

学习重点

掌握各类动物速写技法。

动画片中动物占有相当大的比例,有大量的动画片是采用拟人化的动物来担任角色,通过动物的喜怒哀乐来体现人类的感情。因此,要画好动物,并通过对动物的形象特征、运动规律及对不同动物各自的习性等进行观察、绘制,为今后的动画创作积累动物形象素材。

动物的种类多不胜数,飞禽走兽、游鱼昆虫,各有各的形态和习性。动物速写一般是根据剧情需要而有所选择和侧重,需要分门别类进行专题研究。虽然在动画中有许多动物是拟人化的,但也需保持动物基本的形神特征,所以画动物仍然离不开对其规律和特征的把握。动物速写教学受客观环境限制较大,所以多通过图片影像和多媒体教学资料作为研究动物造型的主要途径。

第一节 动物速写与动画制作

由于一些动画片都是以动物为剧中角色,因而加强对动物的观察与研究,画好动物速写是极其重要的一环。为了使动画片中的动物主角显得更加生动、准确,我们在画动物速写时必须懂得抓住动物各自的特点,并进行概括和提炼。在画速写时,可以采用写实的方法,尽可能地从各个角度详细地画下动物的形象及其习性,以作为以后动画动物创作时的参考。

另外,在画动物速写时也可以在写实的基础上进行大胆的概括和夸张处理,把动物的外形和特征作大胆的变形,突出其特征和性格,这些速写在以后的动画形象设计及动作设计中都可以作为素材积累。要想画好动物速写,就要经过大量的观察和研究,如此对动物的了解和印象也更深刻,这可为以后的动画创作带来更多方便。

一、把握特征,了解结构

由于动物通常不会固定坐在那儿让你画,因此我们只能在它不断运动中去进行速写。所以,应按动物各自的

种类熟悉并把握各种动物的特征，包括外形特征及不同的生活习性，必须做到心中有数，明确把握其主要特征，并将其外形、皮毛等特征加以强化，但不能概念化和类型化。

（一）了解动物的形象特征和形体结构

动物速写如同人物速写一样，不仅需要扎实稳固的造型能力，还要对动物的基本结构有详细的了解，才能再创造。画好动物速写不仅仅需要大量的练习，还需要了解其动作形成的原因，以及对其骨骼形态、肌肉分布及形状位置的分析。

我们可以先从日常常见的动物开始练习，在它们休息时画速写，之后对姿态及体块进行分析，还有动物毛发的走向、肌肉的连接穿插和骨骼的形状。对这些基础的解剖知识的了解与分析，将会对动物速写有极大的好处。解剖知识每个动物都有差异，同样是哺乳动物的猫类、犬类、灵长类动物，骨骼与肌肉结构与人类的相似度非常高，动作以及情绪的表达上也有众多的相通之处，那么同类动物的骨骼和肌肉上也是相似处较多，分析一个动物，也可以获得其他动物的信息。以此类比式的分析动物解剖，能够加快对于动物形体上的理解。

同时，我们也要尽可能地了解各类动物的解剖结构，对动物的基本型，就是头部、躯干、四肢的基本特点和结构要了解，唯有这样，在以后动画创作上才能得心应手。如四足动物的不同种类动物，其走路跑步时脚的动作是不一样的，只有了解了结构后，才会真正明白为什么这样走路、跑步。而飞鸟也是由于种类不同，其翅膀和脚的结构也不一样，飞时翅膀扇动也不一样，所以通过速写训练进行分析研究，了解其特征和结构是极为重要的。图 4-1 为动物结构速写。

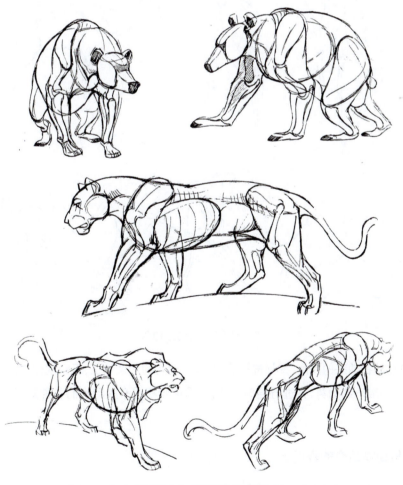

图 4-1　动物结构速写

（二）动态的默写

对动物形象和动态的默写应是训练的重点，但动物不同于人物，可以在相对稳定的姿态下进行速写练习。动物种类繁多，对于动物的写生也是很困难，所以在学习训练中应先熟悉了解动物的形体结构，在熟悉动物的形象特征和形体结构的基础上，对动物的行为和动态特征进行仔细的观察，掌握它们的动作行为，并进行大量的速写和默写练习。（如图4-2所示）

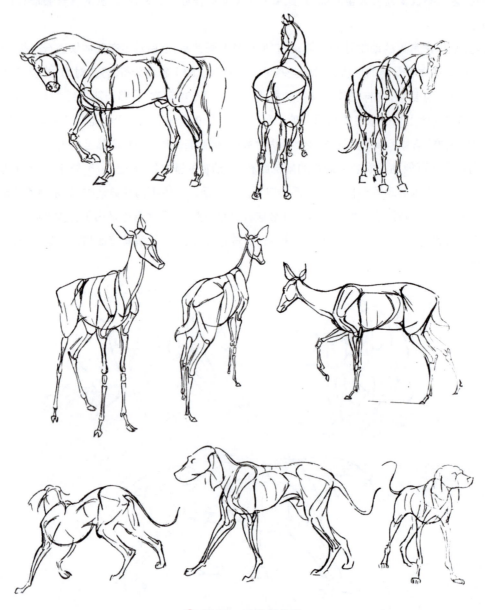

图 4-2　动物结构图

现在，也可以借助动物动态的图片、视频资料等，筛选出动物的形态特征、运动规律、生活习性，才能够在速写时迅速地观察到细节和准确的动势，并进行绘制训练，从而逐步积累有关动物的各种知识，帮助和提高表现动物形象和动态的能力。

（三）动态线与动物动态的表现

在影视动画中，要设计表现好四足和两足动物的走、跑、跳跃和飞翔等的动态，动作看上去自然又有表现力。

在动物速写训练中,应以动物的动态表现为重点,结合它们的运动线和动态线的体现,逐步掌握不同动物的运动特点和动作规律,为动画中动物形象的塑造和动作设计打好基础。运动线能体现动物运动整体的运动变化过程,而动态线则能够体现出动物形体的运动变化,是正确地表现和把握动物运动姿态的绘制方法。受自身动力的影响,动态线的变化,能体现出动物运动时力量的强弱变化。与人物动作的丰富、复杂的变化不同,由于动物的走、跑、跳跃和飞翔运动是相对简单和有规律的动作行为,因此,动作的运动线是一根随着形体运动幅度的强弱而变化的线。(如图 4-3 所示)

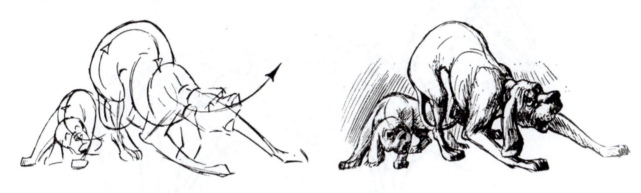

图 4-3　狗动态结构图

二、四足动物的分类与各自特点

四足动物的特点是行走和奔跑,兽类的行走是通过四肢的运动来完成的。由于适应环境的生活方式不同,兽类的四肢也向着各种类型演化。四足动物可以分为趾行、蹄行、跖行类别。

(1)趾行动物(即爪类动物):如虎、豹、狗等动物,它们全是利用趾部站立行走的。它们前肢的掌部和腕部,后肢的跖部和跟部永远是离地的,所以这些兽类都以善跑出名。奔跑速度较快的兽类,一般都是趾行动物。

(2)蹄行动物:如马、牛、羊、鹿、羚羊等。兽类中还有一类,即蹄行,就是利用趾甲来行动。这类动物随着对环境的适应,四肢的指甲和趾甲不断扩大,逐渐溃化成坚硬的"蹄"。蹄行的兽类又分为奇蹄和偶蹄。

奇蹄类动物有马、犀牛等,偶蹄类动物有牛、鹿、骆驼、河马等。这类动物一般属食草类动物,脚上长有坚硬的脚壳,头上有角,身体肌肉结实,动作刚健,形体变化小,能奔善跑。

(3)跖行动物:如棕熊、北极熊、狒狒等。这类动物将其整个手掌和脚掌置于地面上,与人类相似,即用脚板行走。这类动物的脚上,从趾头到后跟的部位都长有厚肉的脚板,靠脚板贴地行走,缺乏弹力,所以跑不快。人类也属于跖行动物,所以跑不过一般的四足动物。

要画好动物速写,也像学习人物速写一样,需要掌握其解剖结构、造型特征和运动规律。

(一)马的结构

马的头部在马体构造中最为复杂。额骨外凸的弧度较小,眼部位于正侧两个面的交界处,鼻子位置稍偏前。马脸很长,鼻腔大,嗅觉灵敏。马的头部形体分三个部分:头盖、耳根到眼、鼻梁、眼到鼻端,还有口部。脊柱作为身体的主要支撑,将胸廓与骨盆从背部贯串成为躯干,脊柱的前端支撑着头骨。骨骼中体积最大的部分为胸廓,胸廓的位置、透视关系和脊柱的方向影响马的角度变换和运动状态。马的骨盆窄小,脊柱中部向下凹陷;肋骨狭长,肩胛骨粗大;胫骨与腓骨较长,而肱骨较短且紧贴于胸腔部位,不能进行大范围的运动,颈骨较长,马蹄掌指只有一块;马的头部形状主要取决于狭长而突出的面骨。(如图 4-4 ～图 4-7 所示)

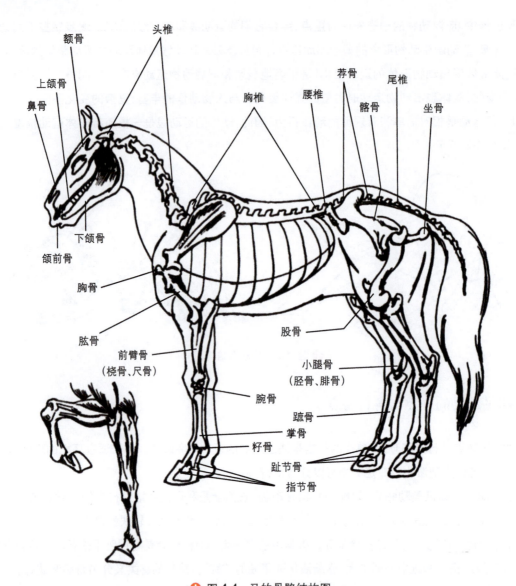

图 4-4 马的骨骼结构图

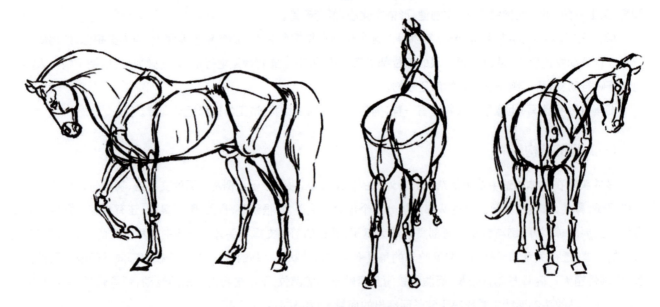

图 4-5 马的形体结构图

对于足部,需掌握简单的骨骼结构,特别要注意前、后腿的差异。马的后腿比较难画,要注意后腿弯曲、伸缩的造型特征。(如图 4-6 所示)

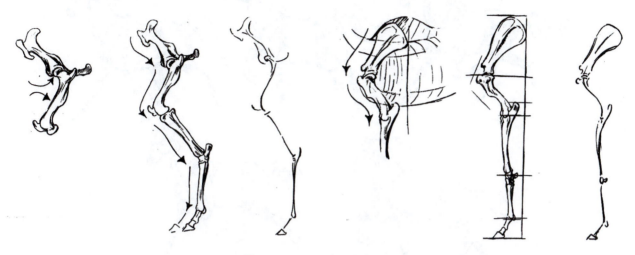

🔸 图 4-6　马的腿部骨骼结构

要画好马,首先要把握住马的肩、腹、臀三部分的形状。要从空间关系出发对马进行多角度、多动态的表现,这就要求熟悉马的主要体块及结构关系,能够从多角度表现脊柱的形状,表现胸廓、骨盆体块的形状及透视关系。(如图 4-7 和图 4-8 所示)

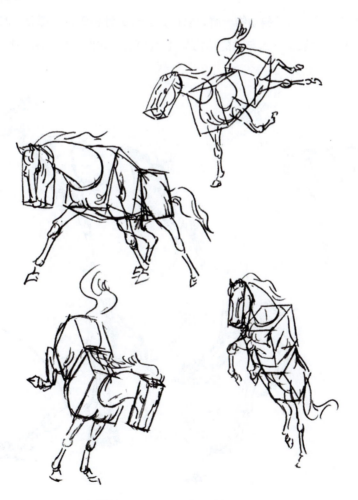

🔸 图 4-7　马的动态结构

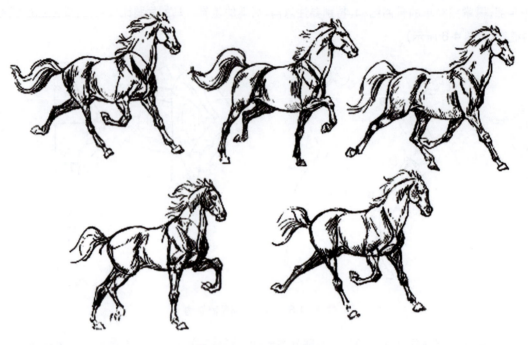

图 4-8 马跑步动态图

(二) 鹿的结构

鹿的身体纤细，体态优美。与马科动物一样，鹿分为躯干、头骨和四肢三部分。其中鹿的腿部骨骼结构非常突出，腱和腿骨之间是非常薄的，这一点与马的结构有很大区别。（如图 4-9 和图 4-10 所示）

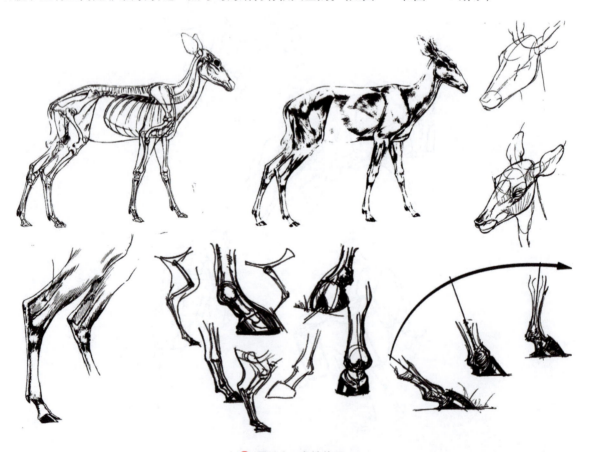

图 4-9 鹿结构图

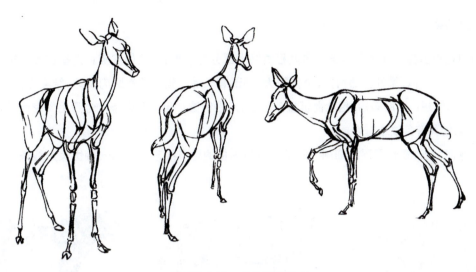

图 4-10　鹿的结构动态

鹿的动作优美,非常富有节奏感。其特征是生有分叉的角,雄性体形大于雌性。通常雄的有角,有的种类雌雄都有角或都无角;腿细长,善奔跑。(如图 4-11 所示)

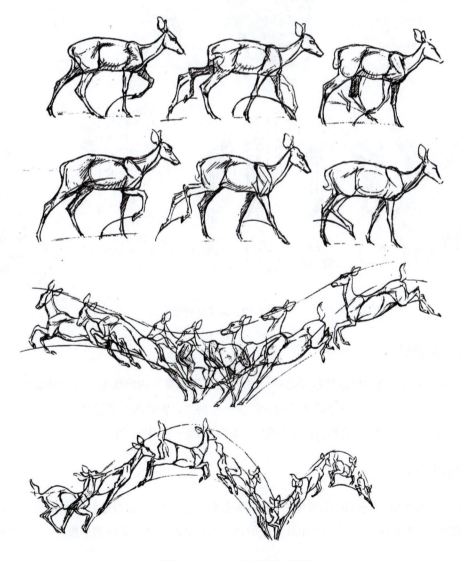

图 4-11　鹿的行走与跳跃

(三)猫科动物

猫科动物包括典型猫类和大型猫类。典型猫类绝大部分是小型猫,例如家猫;大型猫类包括豹、狮、虎等。猫科动物雌雄性个体近似,雄性头部粗圆,个体较大,颈部有长毛。猫科动物肌肉发达,结实强健;头圆而大,唇部短,眼睛圆,颈部粗短;四肢较短,粗壮而沉重,尾长,末端钝圆;足下有肉垫;全身毛发密而柔软,有光泽,其中豹、虎等猫科动物具有条纹或斑点。

如狮子的身体窄长,腿长而逐渐细削。脖子与身体衔接的地方经常表现出一种优美的线条。(如图 4-12 ~ 图 4-14 所示)

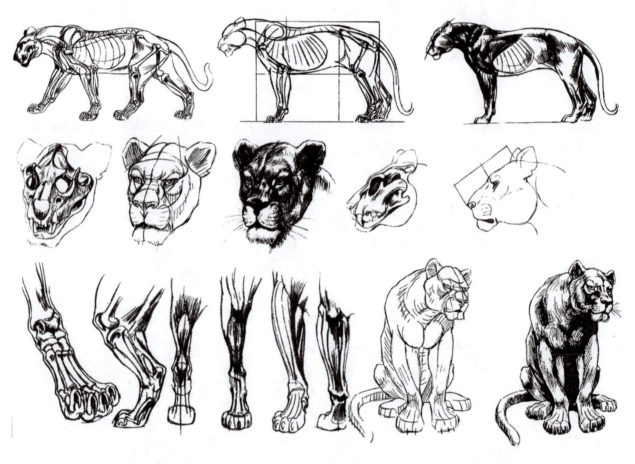

🔼 图 4-12　狮子结构图

(四)狗的结构特征

狗的骨骼可分为中轴骨骼和四肢骨骼两部分,又分为长骨和扁骨。狗的体型天生就是运动型,前肢大约承受了身体 70% 的体重,而后腿基本上就是奔跑的时候提供一些助力。狗的四肢骨骼包括前肢骨和后肢骨;狗的头骨形态变异很大,有的头形狭而长,有的头形宽而短。(如图 4-15 ~ 图 4-17 所示)

(五)牛的结构特征

牛与马的基本结构相似,由于它的载重能力,所以拥有突出的脊椎,全身骨骼结构很明显。足形与马不同,牛的颈短,肩和前肢粗壮,体格魁梧,头顶长有粗壮坚硬的角。牛的体态具有力量感和厚重感。(如图 4-18 和图 4-19 所示)

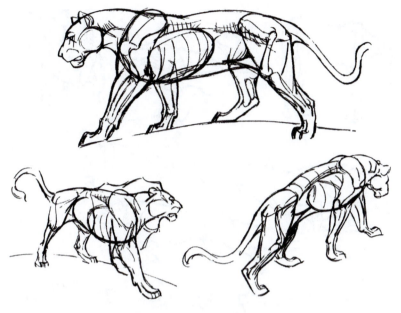

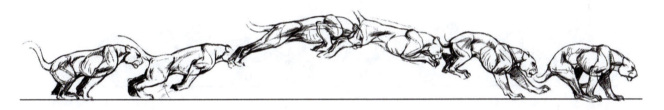

图 4-13 狮子形体结构图

图 4-14 狮子跳跃图

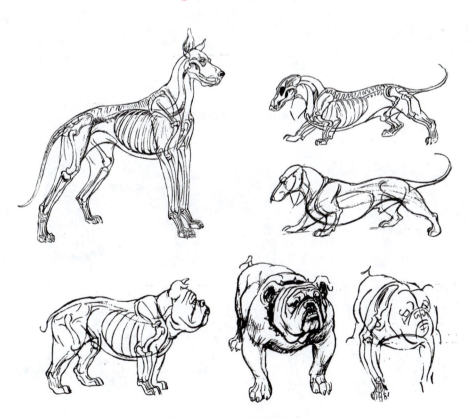

图 4-15 狗的骨骼肌肉图

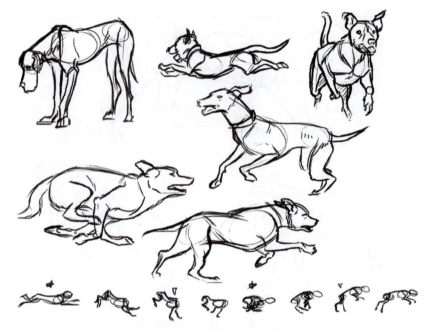

图 4-16 狗的形体动态图

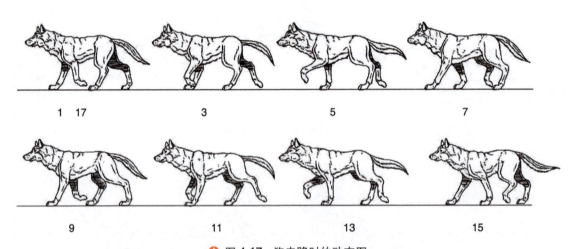

| 1 17 | 3 | 5 | 7 |
| 9 | 11 | 13 | 15 |

图 4-17 狗走路时的动态图

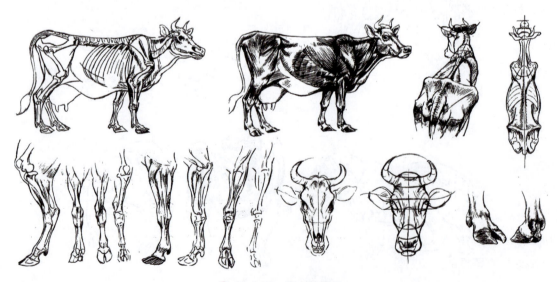

图 4-18 母牛结构图

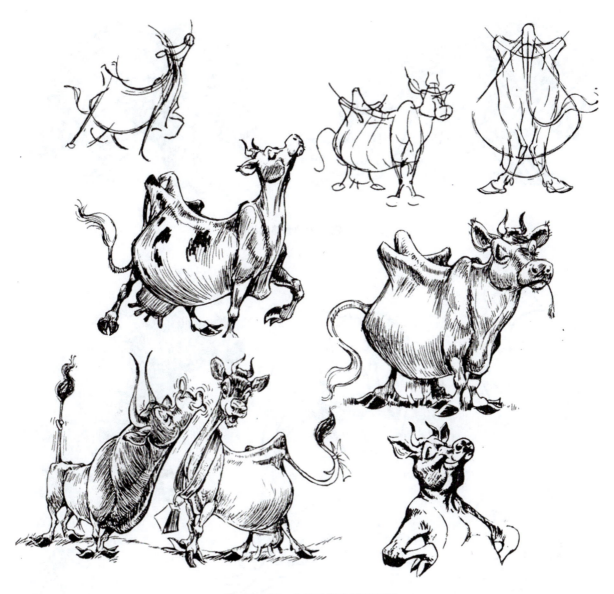

图 4-19 牛的动漫造型速写图

（六）熊的结构特征

熊科动物的体型粗大有力，尾极短。因为它们的形状非常简单，所以在绘画时要尽可能采用曲线与直线相结合的方法来表现熊的动态。画整体轮廓时，要从后腿到前腿顺势画出动态线，在速写中强调形体与动态的结合。（如图 4-20 和图 4-21 所示）

（七）袋鼠的结构特征

袋鼠体型较大，靠两后肢支撑身体站立和行动。由于它的前肢特别短小无力，靠它来行动很不方便，跳跃就成为它前进行动的常见方式。（如图 4-22 所示）

袋鼠的跳跃步法是只用后肢与地面接触，两后足靠拢，同时跳离地面。当身体已经向前弹出后，就利用粗而长的尾巴来平衡身体，它那双特别发达而有力的后足做一连串的跳跃，就能推动身体向前移动。袋鼠尾巴长而尖，在连接身体的尾根部分非常肥大，因此，它们把尾巴当舵来使用，帮助它们支撑身体的重量。（如图 4-23 所示）

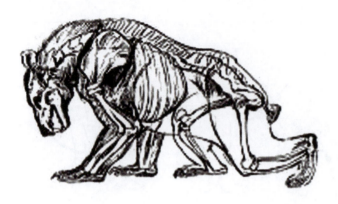
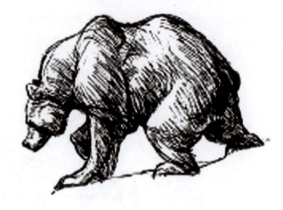

🔸 图 4-20　熊的骨骼结构图

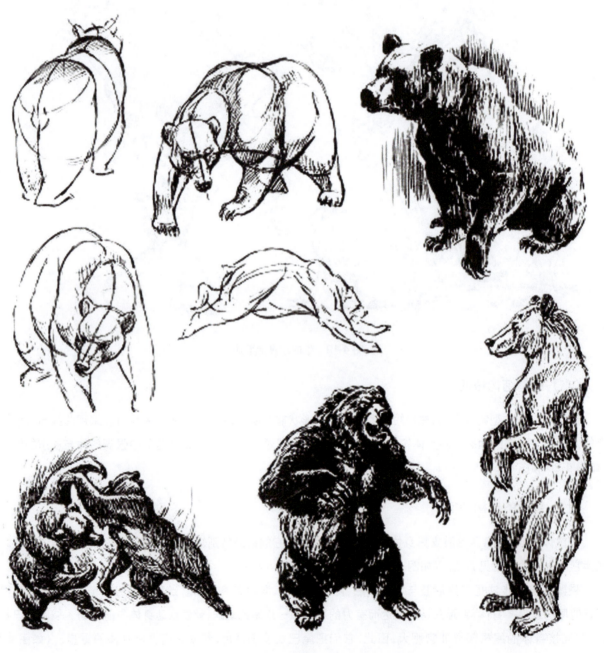

🔸 图 4-21　熊的动态速写图

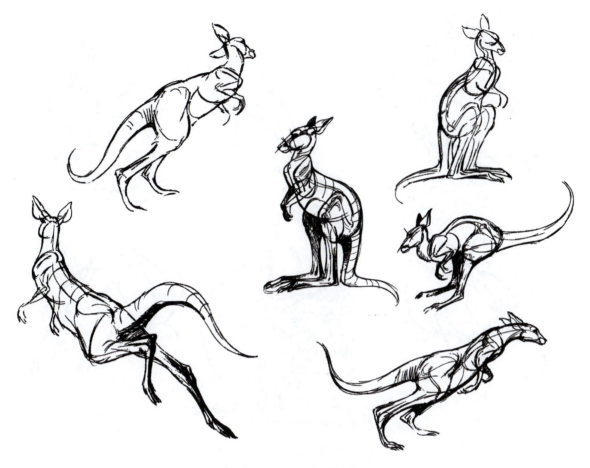

图 4-22 袋鼠形体结构图

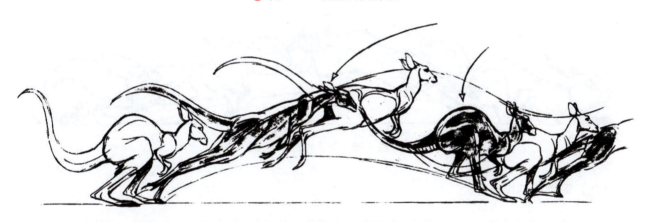

图 4-23 跳跃的袋鼠运动图

(八) 兔子的结构特征

兔子的基本身体构造为：头、胸、身体下部。兔子具有管状长耳朵，簇状短尾，比前肢长得多的强健后腿，并终生在地面生活，善奔跑。兔子头部稍微像鼠，上唇中间分裂成三瓣嘴，尾短而且向上翘，前肢比后肢短，善于跳跃，也是一种四肢发育不平衡的动物。兔子奔跳前进的动作特别快，脊椎骨特别柔软，身体伸曲幅度大，弹力强，换步时间短促，腾空蹿越的时间较长。（如图 4-24 和图 4-25 所示）

兔子在跳跃时，具有很强的伸张能力，它们的身体非常有弹性，身体伸展时会有原体型的两倍长。创作时要注意它的伸长和收缩的动作体态。

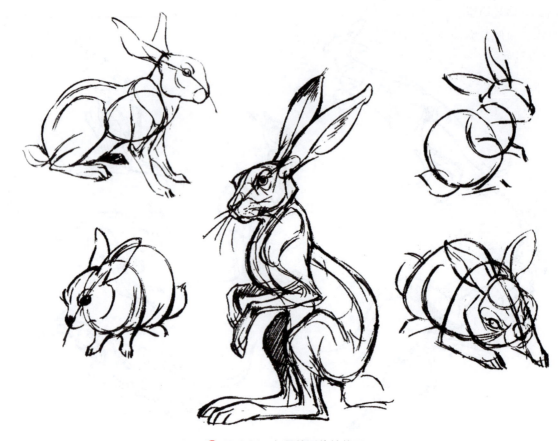

图 4-24 兔子的形体结构图

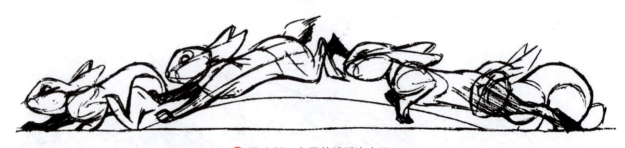

图 4-25 兔子的跳跃姿态图

(九) 鸟类的结构特征

从外形来看,鸟类有四个组成飞行能力的部分。①翅膀:可以产生飞行动力。②尾巴:可使鸟儿飞得平稳机动。③鸟腿:是起飞和着陆的工具。④鸟身:将各个部分连成一个整体,附在身上的飞行肌肉可以扇动翅膀,产生力量。

鸟类从内部结构来看,分羽毛和羽翼。

羽毛:主轴两旁斜长着两排平行的羽枝,羽枝的两旁又长出许多的长纤毛,纤毛上又有许多微细的小钩互相勾连,成为能够调节气流的特殊材料。由这种特殊的羽毛结构构成羽翼——翅膀,才能在空中飞行时推划空气。

羽翼:翼的剖面是流线型的,前缘较厚,后缘较薄,翼面圆滑,翼底微凹。鸟在飞行时,将翼略为倾斜,形成迎角,切入空气,就可以增加升力。

鸟类的骨骼轻而坚固,骨片薄,长骨内中空,有气囊穿入。脊柱可分为颈椎、胸椎、腰椎、荐椎和尾椎五部分。胸骨的三角形龙突骨可使胸骨固直,是强壮的飞行肌肉依附的地方。鸟类的整个体重落在后肢,后肢骨骼强大,和其他陆栖脊椎动物的后肢骨相比,鸟类跗跖骨延伸,起到增加弹性的作用。鸟类通常具有四趾。(如图 4-26 和图 4-27 所示)

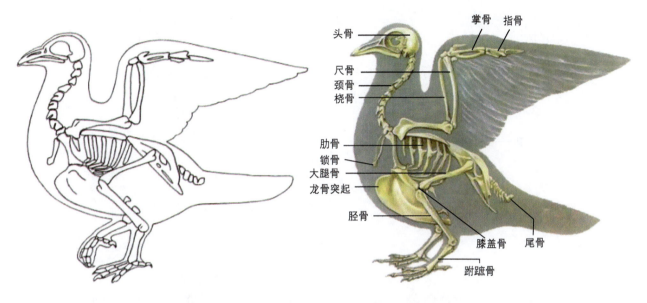

🔸 图 4-26　鸟的骨骼图

🔸 图 4-27　鸵鸟、鹦鹉、猫头鹰的动态速写图

(十) 禽类的结构特征

禽鸟的胸肌特别发达,这与其飞翔的特性有关。禽鸟的翅膀有圆翼、尖翼和方翼三种类型。禽鸟的爪,身体小的细而硬,身体大的则较粗壮。猛禽的趾爪带回钩,利于捕捉小动物;游水禽鸟,趾间有蹼;涉水的禽鸟,胫部较长。画家禽、家畜、飞禽、猛兽等也一样,结构是各种画法的基础。画动物不仅要认识形体,还要追求动态。(如图 4-28 和图 4-29 所示)

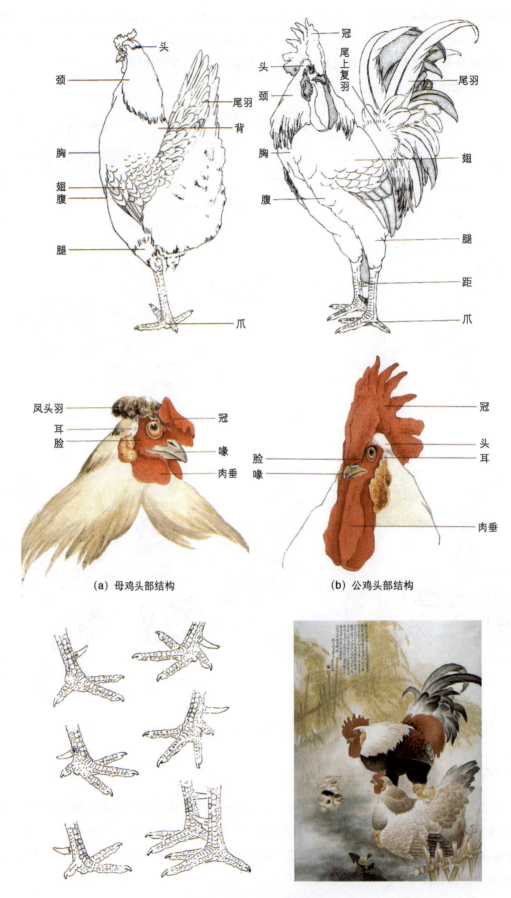

图 4-28 鸡的结构特征图

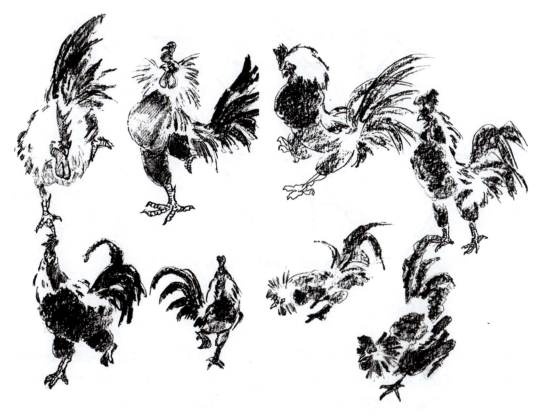

图 4-29 鸡的动态速写图 陆成法

第二节 动物速写的方法

动画速写与传统速写有很大的差异性。在动物的观察上,传统速写更注重立体感与生动性,动画速写则侧重于对运动规律的观察上。在绘画时,传统速写会运用线、线面、明暗等多种方式,写实地将动物绘制于画面上,之后再加以个人风格进行艺术化处理。动画速写更多的是用线条作为绘制手段,着重于动物的动态与运动规律,在速写过程中逐渐形成一个完整的动作,再将线条精简、动物形象简化、形态夸张。动画速写则需要我们从传统速写的练习习惯转为动画速写,并在思考和观察方法上有所转变。所以要画好动物速写,最重要的一点就是熟悉和掌握动物的基本结构和运动规律,而采用概括的几何体来观察动物基本结构是掌握动物结构和运动规律的一个比较有效的方法。

一、整体分析,大胆落笔

对要画的动物,先进行整体的观察和分析,结合该动物的基本结构和运动规律,从各个角度,包括局部和全貌等方面,甚至于该动物的形象特征和生活习性。在大脑中留下深刻的印象时,再抓住动物的动态线和主要特征,大胆落笔,不要拘谨迟疑地画一笔想一笔,也不可盲目乱画,落笔要稳、准、快。心里有底,画时才不会慌,如此多加训练,必定能克服拘谨胆小的弱点,养成大胆落笔、细心收拾的习惯。

进入动物速写训练阶段后,大量练习的方向则是全方位对连续动作的观察。由于动画的镜头可能从各种角度出现,因此对于各种角度下的动物运动要有充分的认知。动画中的速写不再只是一个动作的速写,还要增加运动规律的速写,比如狗在走路时四肢运动的规律及腿迈动的方向都将是观察和表现的细节。(如图 4-30 所示)

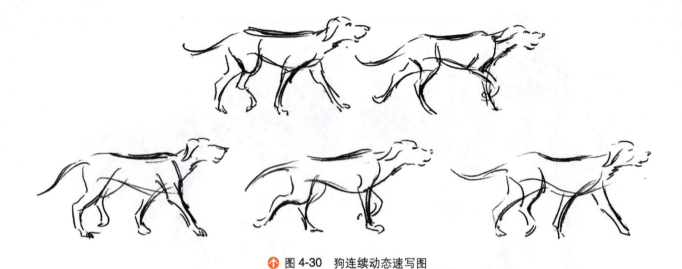

图 4-30 狗连续动态速写图

二、抓住大形，突出特征

通过整体观察分析，在具体进行速写时，必须要先抓大形体。但在看着大形体时，同时要兼顾局部形体，要看清楚这些局部的形体特征是在大形体上的什么位置，其形态是怎样的，在大形体的视觉节奏中起什么作用。千万不能只抓局部而忽略了大形体，同时又要突出该动物的重要特征。（如图 4-31 所示）

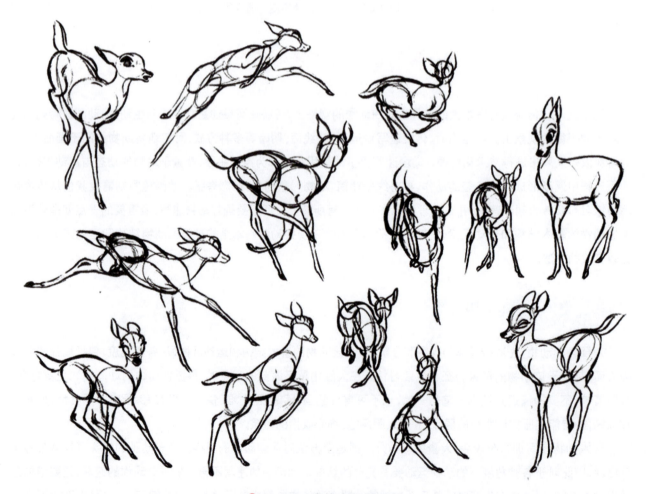

图 4-31 鹿的动态速写图

三、设几何形,体态准确

动物速写的重点更多的在于动物的动势,虽然动物没有固定的有特点的姿势,但它运动的动作却是完整而统一的。对动物结构有一定了解后,对动物的奔跑、扑咬、跳跃等动作都可以很好地描绘下来。对于这些动势的把握,以及对于动物的细致观察与反复归纳和练习,可以将动物复杂的形体结构提炼成简单的形体,用简单的形体与线条迅速地表现动物的动作。

把动物的形体结构概括为简洁的几何形体,加上肢体的连接,使这种比较抽象的几何体把动物的各种动态结合起来,就能方便我们去理解和记忆;通过几何形的设置,也能使我们更快、更准地抓住动物的各种体态变化,在以后的动画创作中,通过几何形的理解和起草,也能更快地画出需要的形态和动作。(如图4-32所示)

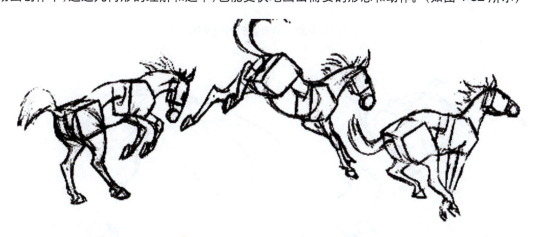

↑ 图4-32 马的几何形体动态速写

四、运用运动线、动态线

动物的走、跑、跳跃和飞翔运动是相对简单和有规律的动作行为,因此,动作的运动线是一根随着形体运动幅度的强弱而变化的线。动物在运动时,形体和动态也会跟随运动线的起伏变化发生改变,运动线能体现出动物的运动动态特点。另外,动物形体的运动幅度的强弱变化都受到动物自身力量变化的影响,力量决定着身体动态线的变化,动态线也能帮助体现出动作的幅度和强弱变化。

在速写训练中,应以动物的动态表现为重点,结合它们运动线和动态线的体现,逐步掌握不同动物的运动特点和动作规律,为动画中动物形象的塑造和动作设计打好基础。运动线能体现动物运动整体的运动变化过程,而动态线则能够体现出动物形体的运动变化,是正确地表现和把握动物运动姿态的绘制方法。受自身动力的影响,动态线的变化能体现出动物运动时力量的强弱变化。(如图4-33和图4-34所示)

五、线条穿插,注意透视

动画速写不同于传统速写,动画速写以线条作为主要的造型手法。动物速写造型要简练准确、形体流畅,形象要更加写意。动画速写对于动物需要有更加细致与敏锐的观察,通过富有动态的线条提炼与概括地再表现,运用线条准确地画出动物的动势线。相对于传统速写,动画速写也更偏重于主观意象上的表达,应抓住动物形态上的特点进行夸张变形。

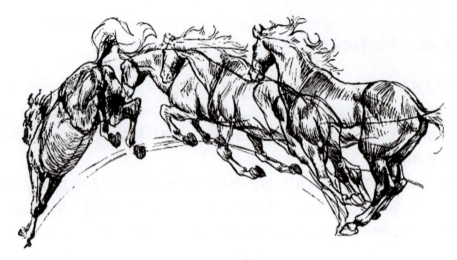

图 4-33 马奔跑时的动态图

图 4-34 狗奔跑时的动态图

在动物的运动状态下,其透视的变化就显得较为复杂,但只要我们以大的几何形体去概括,就不难看到,动物的透视变化也变得简单多了。动物的透视更强化了动物造型的空间概念,同时采用线条的前后穿插、虚实、粗细、浓淡等变化来突出动物的透视感,能更好地体现出动物结构的前后层次。(如图 4-35 所示)

六、动画中动物的再设计

动画速写还需要对动物形象及运动规律进行再描绘,动物的造型才有强烈的生命力。动物的造型要在结构准确的基础上最大限度地夸张与变形,尽量减少因长期传统速写练习带来的思维模式固化。进行动物速写时,可适时地加入人物表演,通过对动物动作的再现,除了了解动物的运动方式,加入了人类的感情后也使作品更有生命力和感染力。(如图 4-36 和图 4-37 所示)

第四章 动物速写

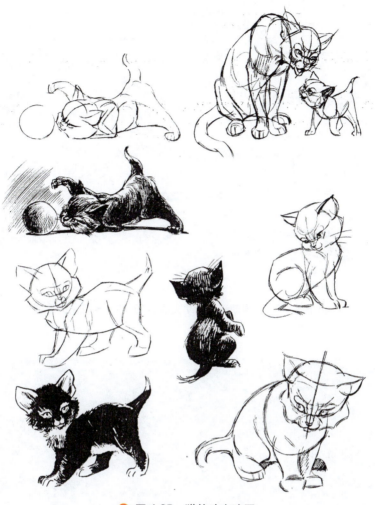

图 4-35 猫的动态速写

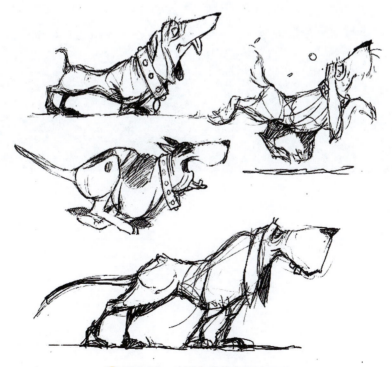

图 4-36 动画中狗的夸张速写图

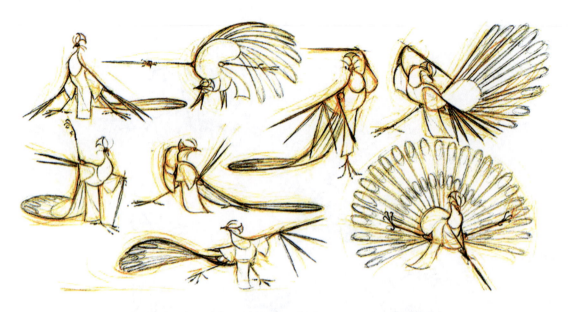

图 4-37　美国动画片《功夫熊猫 2》中孔雀王子的造型

思考和练习

1. 临摹动物形体和解剖资料,熟悉马、狗、猫、虎、鸡等动物的外形特征和形体结构。

2. 观察马、狗、猫等的运动姿态,了解它们的运动规律,应由简入繁,可以先对静态进行写生。如果对结构较为熟悉,可以进行动态写生。要求其比例准确、结构清晰、动态生动。

3. 收集各类动物的图片资料,运用简单的线条快速临摹对象,尽可能采取概括和夸张的方法表现对象,体会复杂的动物造型特点,进行动态速写画的限时绘制练习。

4. 利用多媒体影像,对狮、虎等进行速写训练,抓住其外观特征,对形象进行归纳和夸张,强调动态的连续性。

5. 多去户外或动物园认真细致地观察动物的结构特征和运动规律,在理解记忆的基础上进行动物速写的默写训练。

6. 在默写的基础上创作动物造型,用夸张、诙谐的手法进行发挥与创造。造型要简练生动,个性特征要鲜明、具有想象力。

第五章 风景速写与动画场景速写

学习目标

掌握风景、景物速写的构图与布局,以及景物速写在动画设计中的应用,包括风景速写、建筑速写、场景速写、道具速写等内容。画面的组织构成、透视的处理等艺术表现是速写综合训练和强化提高的重要组成部分。

学习重点

明确动画场景速写与普通速写的异同。

第一节 风景速写

有目的地进行场景速写的训练,对动画片的背景设计、场面和生活环境设计,特别是对大场面总体造型的把握是十分有益的。绘画者在大量的场景速写中可以感受到自然美的启发并激发动画场景创作和设计的灵感。场景速写取材十分广泛,自然界的一切物象都可以作为描绘的对象。风景速写的场面空间很大,包含的内容繁多,透视关系较为复杂,因此还需掌握一定的透视知识,以及植物生长规律、建筑的结构特征等知识。但风景速写中的物体本身是相对静止的,这就使我们有较多的时间确定取景,选择构图,并进行深入表现。只要认真观察,用心创作,画好风景速写并不困难。在进行风景速写的训练时,要注意以下几个方面。

一、取景

面对纷繁复杂的风景,初学者往往无所适从,抱怨没有好景。发现美的过程是一个"看"的过程,"看"需要我们独立地体会和感受对象,直接地体察对象与整体环境气氛。在体察过程中形成鲜明而独特的个人感受,只有这样才会产生表达的欲望。不仅要注重对技法的掌握,而且要注重个性与创造,注重个人感受。在风景速写中强调独立的"看"和个人的"看",是为个性化的表现做准备。

在看的方法上不要只将眼光停留在某角度。全方位地进行观察不仅可以获得最佳角度,而且可以得到对物象的立体的认识,把握好物象的整体特征。在此基础上再根据所学知识与个人的修养,寻找适于表现的物象。选景既要考虑典型性,又要有个性和趣味性。找好景以后,选择一个恰当的角度,选择一个适宜作画的环境,如良好的采光情况和气候条件,就可以开始作画了。因此,画风景速写首先面临的问题是如何在取景作画前根据自己的

爱好、兴趣和感受来选择自己最想画的物象,要克服不注意观察坐下就画及见什么就画什么的盲目性。应该通过风景速写练习,达到既学习表现技法又提高审美的目的。(如图5-1所示)

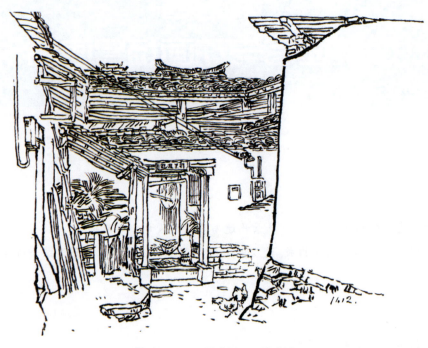

图5-1　风景速写1　陆成法

二、构图和布局

取景并不意味着可以把景物原封不动地搬到画面上,我们还要对景物进行处理,这就是风景速写的构图。构图是画面构思的形象体现,通过情节的选择、主题的挖掘、立意的锤炼,完善景物速写的表现。风景速写的整体效果取决于动画设计师对视觉因素的选择、组织和处理。

通常,在进行以收集素材为目的的功能性速写绘制时,有时因环境景物多、时间短,会受到时间的限制和影响,所以并不要求刻意追求画面构图和布局的完美。而作为场景速写画的训练,应从影视动画创作设计的意图出发,追求画面的构图和布局的完整。

在画速写的训练中,应努力实践和研究画面构图的规律,要运用"黄金分割定律"或传统的"三分法"并结合透视画的平行透视、成角透视和倾斜透视的平视、仰视、俯视等,以富有变化和动感的视觉效果来布局和构思画面的内容,训练如何把握对画面主题和重点的表现。

在画面中应学会虚实、对比、均衡、概括和取舍等构图和画面处理的方法,合理安排画面中黑、白、灰的比例关系,力求以画面的构图和景物来传达和表现出画面的审美观,运用画面构图的"黄金分割定律"和"三分法"法则,能够科学地安排和定位所要表现的景物和画面的主题,并确保主题能成为画面的视觉重点。在"三分法"构图中所显示的关键位置,通常是画面中安排主要景物的地方。

在写生的实践中,面对真实的自然景象,对于景物的选择和构图是绘制表现的关键,刚开始训练时往往具有一定的难度。为避免选择的盲目性和帮助界定选择的范围,可以用左右双手的拇指和食指张开并形成一个"框形",将其平举在眼睛前,通过这个"取景框"去观察和构图取景,这样可以比较容易地确定景物在画面"黄金分割定律"和"三分法"比例视图中的位置和场景的范围,包括景物位置、大小、比例、角度、视平线位置的高度和景物间的主次关系等,能比较容易地对景物进行取舍和概括处理。(如图5-2所示)

图 5-2 拾穗者 让·弗朗索瓦·米勒(法国)

(一)构图的样式

风景速写构图按照规律可归纳为水平式、垂直式、三角式、S 式、斜线式、均衡式、聚合式等形式。

1. 水平式

以水平线为基本构图的画面,这种构图视觉上横向拉伸,能使人产生平静、稳定的感觉,常用于表现海洋、湖泊、平原等。(如图 5-3 所示)

图 5-3 水平式构图 伦勃朗(荷兰)

2. 垂直式

以垂直线为基本构图的画面,这种构图视觉上纵向拉伸,能使人产生高耸、稳定、沉重的感觉。(如图 5-4 和图 5-5 所示)

图 5-4 德国北部的教堂 门采尔（德国）

图 5-5 垂直式构图 贾建民

3. 三角式

三角形是最稳定的几何形状，这种构图给人稳定、厚重、沉着的感觉。（如图 5-6 所示）

图 5-6 三角式构图 贾建民

4. S 式

S 式曲线能给人以自然流畅、婉转灵活的感觉，这种构图能使画面产生深远的空间感。（如图 5-7 所示）

5．斜线式

斜线式构图是以对角线为基本结构的画面，给人以倾斜、不稳定、动态的视觉感受。

6．均衡式

均衡式是指在整体画面中寻找打破平稳、对称格局后达到视觉上平衡的感受。这不是指绝对平衡，而是一种感觉上的平衡。（如图 5-8 所示）

图 5-7　S 式构图　贾建民

图 5-8　均衡式构图　贾建民

7．聚合式

聚合式构图的特点是所绘的景物从画面四周向着中心收缩、围合。风景速写的构图既可以以空间体积为目标，遵循透视法则，也可以不拘泥于焦点透视和空间感的营造，按东方绘画平面性、多视点表现的方法，遵循中国绘画的构图规律以开合承启、藏露虚实来进行布局。

但不论以何种文化的绘画构图规律为准则，都有一些共同的因素，如主次、取舍、均衡对比、统一变化等，将这些共同的构图规律应用于风景速写中是十分必要的。同时把空间表达作为重点的构图，空间构图主要体现在俯视、平视、仰视等不同的角度上，常用在影视、动画、游戏等三维场景中。风景速写是个体情感的自然流露，不必刻意追求固定的构图模式，可以视画面主题思想、构思意境和情感表达的需要来布置画面。

（二）构图的原理

1．构图平衡

画面的平衡（也称均衡）是画面构图的重要规律。所谓均衡，是指以画面中心为支点，画面的左右上下呈现

的构图诸元素在视觉上形成的均势。均衡构图给人以稳定、舒适、和谐的感觉。对称是最彻底的均衡,所谓对称,是指画面左右上下形象完全相等的构图形式。对称构图有稳定、庄重、肃穆、神圣的感觉,同时又有单调、枯燥、呆板、窒息的感觉。

不均衡构图则给人以不稳定、异常的感觉。画面构图一般应使画面均衡。但画面均衡是可以突破的,在开放式构图中,画面不均衡是它的表现特点,经常以此表现异常的心理状态。

构图作为一种表现形式有强烈的主观性。均衡是一种方法,不均衡也是一种方法,均衡和不均衡各有各的表意特点。画面均衡和不均衡完全看要表现什么和如何表现而定,并不是要求每幅画面都必须达到均衡。另外,影视以动态构图为主,不是对象动就是摄像机动,在一个镜头中往往是均衡与不均衡处于不断变化之中,有时均衡构图是表现在一组画面镜头的总体感受之中。单独一个画面感受到不均衡;几个镜头组接起来后,又感到十分均衡。(如图5-9所示)

图5-9　均衡构图图例1　陆成法

2. 常用的均衡形式

常用的均衡形式有两种。一种是实体均衡,其中的实体指实际存在的有形的被摄对象;另一种是利用虚体和实体相结合达到画面均衡,比如利用云雾、光影、色调、人物的视线以及声音等无形的元素和实体配合取得均衡效果。在设计动态和静态人物时,总是在其视线方向多留一些空白,以取得均衡。画面均衡是指画面视觉心理上的平衡状态。视觉心理重量和物理重量有本质上的区别。(如图5-10所示)

3. 构图对比与调和

对比是造型艺术中最富有活力、最有效的法则之一,是把对象各种形式要素间不同的质和量进行对照,可使其各自的特质更加明显、突出,对人的感官有较大的刺激强度,造成醒目的效果。正如老子所言:有无相间,难易相成,长短相形,高下相倾,声音相和,前后相随。

对比法则具体到动画场景设计中,形式是多种多样的,如明暗的对比、虚实的对比、疏密的对比、大小的对比、点线面的对比、形状的对比、色彩的对比、动静的对比等。在实际设计与绘制当中,一般将几何中心、视觉中心处

理成对比关系，以强化所要传达的信息，同时要结合创作主题进行体现。（如图 5-11 所示）

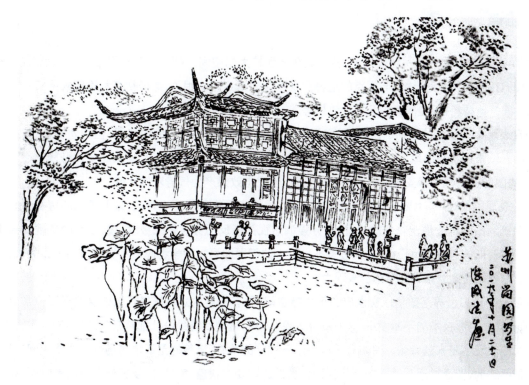

图 5-10　均衡构图图例 2　陆成法

图 5-11　对比法示例图

对比关系是同中求异；调和关系是异中求同，调和强调形态间的共同性有联系，使造型整体协调、统一。可以说有多少对比关系就相应产生多少种调和关系。只有在对比中求调和，才能达到丰富而不乱；在调和中求变化，才能有秩序而不呆板。

综上所述，设计与绘制风景速写时，要注意布局严谨，主体突出；画面均衡，构图稳定；视点明确，重点集中；线条正确。

三、透视

在风景速写中,掌握好透视至关重要,特别是在表现较大的空间、深远的街道、层叠的建筑时,透视显得尤为重要。当我们在表现风景时,透视与视点的选择和视平线的确定密切相关,选择视点和确定视平线应考虑是否有利于表现物象的造型特征、空间体积及视觉效果等。

例如在表现平视状态的景物时,构图时应将视平线安排在靠近画面中间的位置,但切勿安排在正中间,以免显得呆板;表现俯视状态的风景时,构图时应将视平线安排在画面偏上的位置,使画面显得开阔;表现仰视状态的风景时,构图时应将视平线安排在画面偏下的位置,使视觉效果产生气势宏伟之感。

在深入表现的过程中,也要掌握各种透视的规律,根据实际物象的环境特点,采取不同的透视线垂面。当然也不能像建筑制图那样去表现物象的透视,过分强调透视关系反而会显得呆板、机械,在大的透视关系正确的前提下,即使线条、形体有些歪也无妨,只要造型不出现大的问题即可。初学者应多用徒手画法加以表现,即通过直觉来判断以培养敏锐的观察力和熟练的表现力。

动画创造的虚拟世界是效仿现实世界的可生存空间,具有深度的立体场景可以使这个世界更加真实可信。近年来,随着动画电影技术的不断发展,动画设计无论从角色造型到场景设计都越来越立体,增强了视觉冲击力,对深度空间的表现也越来越夸张。速写训练作为动画设计的基础,培养的是形象与场景的立体空间表现力,所以依靠直觉是不够的,要通过透视法则来进行创作。虽然速写要求快速、简洁,主要凭借主观的直觉,但是透视法则可以修正我们直觉的偏差,有助于建立更为科学严谨的观察方法与表现方法。(如图 5-12 所示)

图 5-12 美国动画片《小马王》场景设计草图

(一)透视原理

1. 近大远小

面和体会随着远离视点而逐渐变小,线会随着远离视点而逐渐缩短。与画面平行的线或面,在投影画面上保

持原来的形态,只有大小的变化。此现象与透视的消失原理有关,是由于我们看近处的物体时,视角较大,投射在画面上的图像就大;而看远处的物体时,视角较小,所以画面的图像就越小。画面中相同大小的物体,在前的一定要大于在后的。对在前面的形象进行放大而有意识地缩小背景中的形象,可以加强空间的纵深感,使造型更具视觉冲击力。(如图 5-13 所示)

图 5-13　景物速写 1　陆成法

2．近疏远密

近疏远密是指就画面的质地结构而言,由物体表面纹理与重复构成成分随距离变化而呈现出来的视觉差异。在透视原理的作用下表现为:距离越近,质地纹理与重复构成元素就越疏松;反之,距离越远,质地纹理与重复构成元素就越细密。常见于表现砖石瓦砾、水面的波纹、树木枝干,以及场面速写中的人群等。通过疏密有序的处理,可暗示出空间深度与形状的起伏。等间距会随着远离视点而逐渐密集,如图 5-14 所示的动画导演王启中老师的速写作品中树木在接近灭点时更为密集。

3．近实远虚

在生活中,近处的物象实,远处的物象虚。依据这一原理,画速写时,空间位置在前的线条应比空间位置在后的线条实。对在空间关系上置后的物象的造型,尤其是细节的刻画,不能比空间位置靠前的物象更具体,否则空间关系会颠倒或不明确。在明暗处理中,近处的色调可以密实一些,但要随着深度的递减而渐淡。

如图 5-15 所示,诺尔德在肖像速写中,采用简洁明了的色调对比和极具整体感的效果处理,对造型的空间关系进行了虚实分明的大概括,近处的轮廓边清晰明确,甚至表现为粗重肯定的轮廓线,而远处造型部分以色调体现,造型边缘基本与背景在一起,致使人物形象强烈有力。

4．灭点交汇

与透视投影画面不平行的线,都会在视平线上的灭点处交汇为一个点。如图 5-16 所示,基面平行面上所有的直线均为基面平行线,该面上所有直线的灭点均在视平线上,离视平线越近的平面,其透视形状越扁平;当与

视平线相重合时,则成一条直线。侧立平行面是同时垂直于画面和基面的平面,侧立平行面离视轴(过心点的轴线)越近,其透视形状越扁平。

正确理解透视原理,掌握透视制图技法,就可以更好地把握速写空间,准确地表现速写场景的结构、尺度关系、透视变形等。

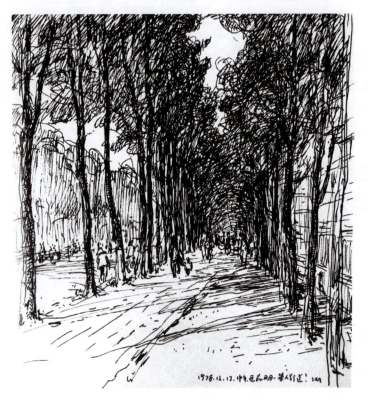

❂ 图5-14 风景速写2 王启中

❂ 图5-15 人物肖像速写 诺尔德(德国)

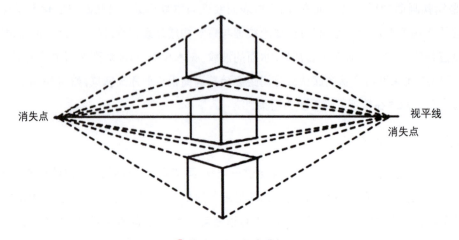

❂ 图5-16 灭点交汇

(二)透视的类型

根据焦点透视中消失点的形式,透视类型分为三种:平行透视、成角透视、三点透视。以下以立方体的放置状态为例进行具体介绍。

1. 平行透视

平行透视也称作一点透视,所有的透视线集中于一个消失点,直立面呈垂直状态,正面与地平线平行,垂直线与地平线呈直角。平行透视法可以很好地表现出远近感,常用来表现笔直的街道,或用来表现原野、大海等空旷的场景。

平行透视的景物与画面成平行的面,它们的形状在透视中只有近大远小的变化,所以称作平面透视。第一种是灭点在立方体的里面,能看到没有透视变化,这种情况只能在一点透视中才能出现,如图5-17（a）所示；第二种的物体是中空的,灭点也在物体的里面,能够看到的景物很多,而且距离越来越远,这是一点透视才有的特点,经常用于表现室内环境；第三种灭点在物体外侧视平线上,在上方或是下方可以看到物体的三个面,这个角度是最容易看清物体全貌的角度,如图5-17（b）所示；第四种灭点在物体外侧视平线上,此时可以看到物体的两个面,如图5-17（c）所示。

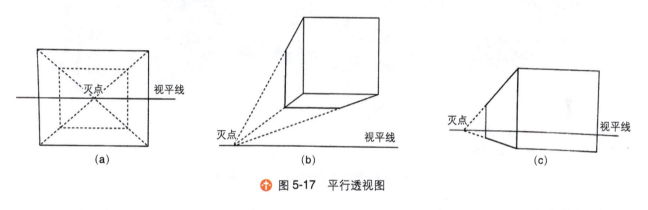

图 5-17 平行透视图

在速写场景中要先确定一条视平线和中心灭点（消失点）的位置,然后画出多个垂直于视平线的直线。用一点透视的方法绘制单个长方体,在绘制的过程中要注意消失点和长方体之间的关系。（如图5-18和图5-19所示）

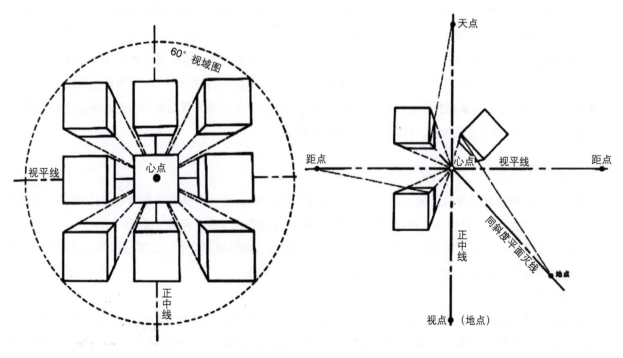

图 5-18 多个方体一点透视

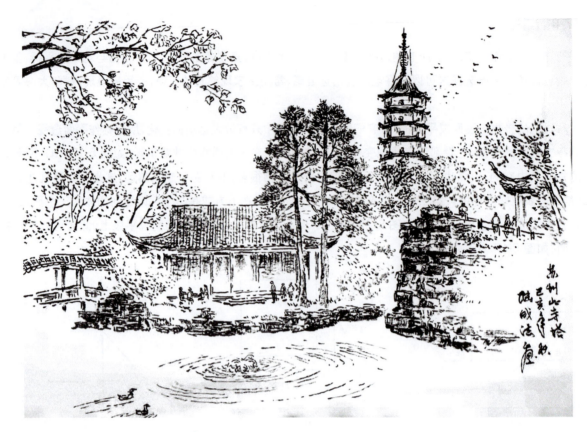

图 5-19 平行透视风景速写图 陆成法

2．成角透视

成角透视又称为两点透视，由于在透视的结构中，有两个透视消失点。成角透视是指观者从一个斜摆的角度，而不是从正面的角度来观察目标物，因此观者看到各景物不同空间上的面块，也看到各面块消失在两个不同的消失点上，这两个消失点皆在水平线上。成角透视在画面上的构成，先从各景物最接近观者视线的边界开始。景物会从这条边界往两侧消失，直到水平线处的两个消失点。可以理解为在场景中没有一个面是与画面平行的，景物有一条棱与水平面成垂直的90°，在两点透视中景物两边侧面的消失线是向左右两个灭点集中，这就是两点透视。

消失点与心点之间的距离，决定了物体的面与画面的角度。距离越远，角度越大，画面中景物的纵深感越强；距离越近，角度越小，画面中景物的纵深感越小。两点透视的画面，大多用来表现纵深感和立体感较强的构图，画面中的景物立体感强，空间变化丰富。（如图5-20和图5-21所示）

3．三点透视

在物体成角时仰视或俯视的状况下，所有边线消失在三个消失点，有两个消失点在地平线上，另有一个消失点在地平线下方或上方。三点透视使物体的空间感更强，这种透视关系只限于仰视与俯视。

三点透视的画面具有视点角度大、变化丰富、效果独特的特点，能够很好地表现出那些广阔、宏伟的场景，增加和丰富画面的动感和冲击力，更加夸张地表现高层建筑物的纵深感。

（1）俯视透视

画面中有三个消失点，其中视平线上有两个消失点。当第三个消失点在视平线下方时，称为地点。俯视产生的效果是物体上宽下窄，画面形成压缩的纵向线条，产生了较强的空间感，所有物体向着地点倾斜靠拢，适合表现高大的物体，此时的透视点为俯视透视。（如图5-22和图5-23所示）

図 5-20 立体図形透視示意図　　　　　図 5-21 成角透視風景速写　賈建民

図 5-22 俯視透視図

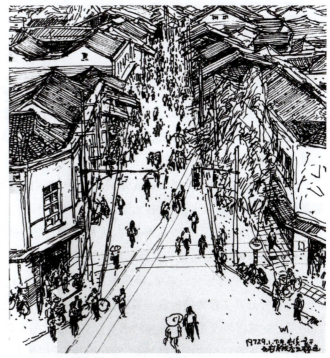

図 5-23 俯視透視風景速写　王启中

（2）仰视透视

画面中有三个消失点，其中视平线上有两个消失点。当第三个消失点在视平线上方时，称为天点，此时的透视为仰视透视。向上仰视时，画面形成上升感，会对人的心理造成一定的压迫感。这样的构图环境中，周围的建筑物有一定夸张的倾斜表现，会形成一个隐形的指标，观众很自然地会把视线落在天空的消失点上。（如图5-24所示）

143

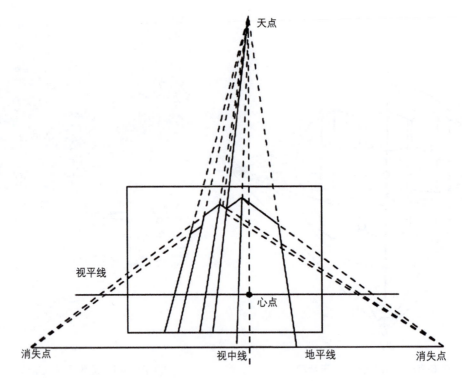

图 5-24 仰视透视

四、主次

为使画面主题立意更加突出,应对形象进行主次安排,选择最具有代表性的形象作为主体。对大自然中的景物进行写生时,肯定有一部分景物是最让你心动的,这就是我们所发现的主题。围绕这个主题所展开的工作就是明确主题、组织形象、构建形式、清晰表达。速写有时会出现每个局部画得很好、很完整,但局部与局部之间没有关系,互不相让,像一盘散沙。

从某个视点看景象必然会出现强弱、远近和虚实的差异,这就产生了物象的主次关系。如果认为每一个部分都重要,都要强调和突出,那么各元素都无法突出。没有主次、重轻之分,整体感就会被破坏;没有整体感的速写不是一张成功的速写。所以在落笔时,先确定哪些部分是画面的中心,哪些部分作为衬托,哪些部分可以剪裁。对于物象过分松散的,可进行适当的移动调整,使其集中。应把自然界里纷杂的事物简单化,把无序的事物次序化,把典型的事物夸张化。总之,要笔墨精简,做到以少胜多,以一当十。

我们都知道主题性的内容一般放在画面的黄金分割处或中景处,所以我们在对这一区域的景物进行表现时,应把最多的笔墨以及最暗和最亮的调子都集中在这一主体上,形成较强的明暗对比。突出这一主体景物,同时对周围的物体进行空白或相应的简化、弱化处理,这样就突出了画面的主体物,达到了层次分明、主题突出、张弛有序的效果,使画面具有很强的节奏感。(如图 5-25 所示)

五、趣味

趣味是很多画家努力想要表达的效果,一幅画如果缺少趣味,就会变得生硬而毫无生气。我们画速写时,有必要找到画面的趣味中心,用相对多一些的时间和精力去重点塑造它。通常趣味中心往往存在于主体物中。当然,一幅画中的趣味中心不宜过多,只能是一到两个,多则乱,反而会让人感到没有视觉中心。(如图 5-26 所示)

第五章　风景速写与动画场景速写

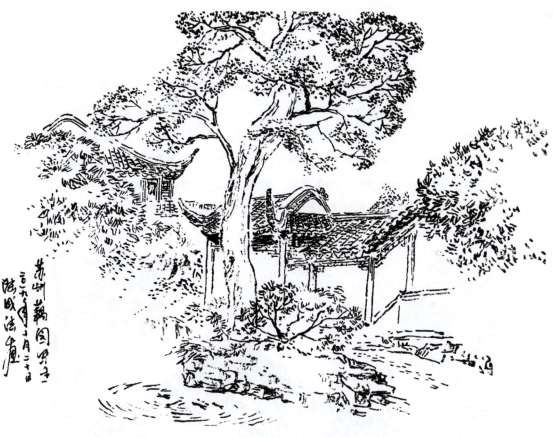

图 5-25　风景速写 3　陆成法

图 5-26　风景速写 4　陆成法

六、光影

光的存在使世界变得有声有色,让万物充满光彩。阴影的产生是与光线分不开的,阴影是物体自身形态对光线阻挡所产生的剪缺状态。影是光的载体,光是影的本源。光源的方向、强弱、角度的不同导致了阴影的无穷变化。恰当的光影描绘能让画面变得更生动、更厚重、更有体量感。当我们画建筑物的投影时,应注意其角度的一致性。但没有必要刻意追求阴影位置的绝对准确,表现时只要明确投影的大致方向、位置、形态就可以了,用笔连贯而紧凑,笔停顿时齐整规则,自然就会产生阴影效果。阴影边缘的色调一般比内部浅,从而使影子显得透明而生动。当然我们还不能忽略物象的结构形体变化所带来的光影变化,仔细观察表现光影附着面的这种变化,能让画面兴趣盎然。(如图 5-27 所示)

图 5-27　风景速写 5　王启中

七、取舍

(一)取舍的概念

取舍简单地说就是概括与添加有意义、有美感且符合构图需要的形象,舍弃与主体无关且对构图产生不利影响的形象。绘画属于"空间艺术",大自然中千姿百态、丰富多彩的自然景物有着无限的空间和层次,我们画风景时不可能将庞大无限的景物尽收于画幅中。一般来讲,我们画画都会自觉地对客观对象进行"概括"。我们平时

所接触的绘画中的景物，基本都是艺术家从自然景物中提取精简而来的。

中国画中的写意画极度概括，显示出一种隽永的魅力。我们用画笔来描述风景时，也经常要用减法来浓缩自然的美，以突出重点和主体。我们平时所见景物的某些部分也可能不尽如人意，不太符合理想的构图需要，这时就可以采用添加、借景或移动的方式来弥补其不足，使画面更加完美。比如，有的画面为表达完整的空间感而缺少一个远景的层次，我们就可以杜撰一片远山；而缺乏前景时，就可以从附近"挪"过来一棵树；有时画面过于宁静，则可以点缀几个活动的人物。这样通过直观感受和审美判断，从立意和画面组织的需要对所见景物进行主观的裁剪取舍。以一个主要景物为画面的主要表现对象，再取舍陪衬物体，采取移景、借景、剪裁、增减的手法将画面组合完整，重点突出配景协调。这样做可以使画面的构图更为突出，主要景物更为明显，画面的重点更加明确，也能使构图布局得到平衡并变得更为合理。（如图 5-28 所示）

☗ 图 5-28　景物速写 2　陆成法

（二）如何进行取舍

（1）进行风景写生前，要仔细观察眼前的景物，明确自己要表现的主体，选择好描绘对象，同时要根据景物的外形、结构、纹理、线条等特征选择相应的表现手法。如图 5-29 所示，这个景物以树木作为描绘主体，它的外形优美，与山石结构形成对比，适合用线条表现，在写生时适当调整了树木与石头的比例。

如图 5-30 所示，这幅风景画山形绮丽，植物错落有致，在阳光映射下黑、白、灰层次分明，所以选择用调子来描绘。

（2）确定了所要表达的主体，就需要合理安排画面，经营位置。对影响画面的景物要有一定的取舍，避免面面俱到而不加区别地描绘。如图 5-31 所示，面对这样的景物，如果不加选择地去描绘，就会分不清主次，画面会显得凌乱；在确定把花椒树作为画面主体时，舍去左边的树以及正前方的墙壁及房屋等，然后把远处的一株灌木移到右下，整个画面不仅主体突出，而且比实景多了几分意境。

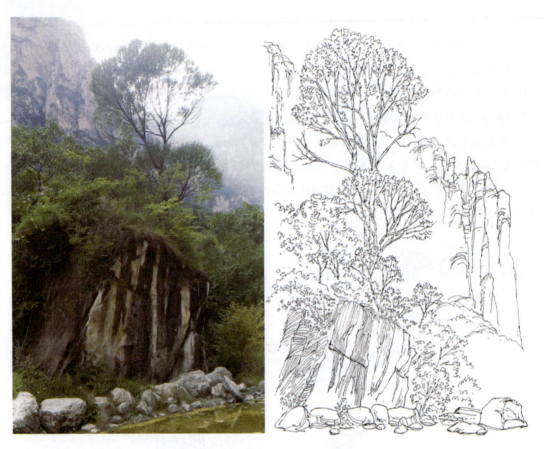

图 5-29　风景速写 6　贾建民

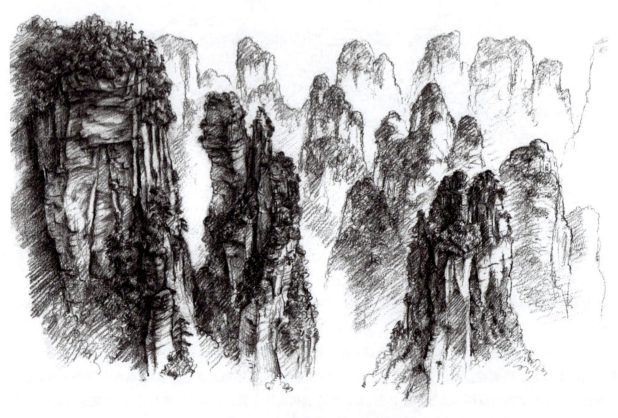

图 5-30　风景速写 7　贾建民

图 5-31　风景速写 8　贾建民

如图 5-32 所示,这幅写生作品以江南水乡一景入画,小桥流水与右侧建筑成为描绘主体。为了使画面均衡和简洁,舍弃了一些树木和窗前悬挂的灯笼,房顶上的烟筒由于角度关系显得有些突兀也不得不舍去,同时增加了窗户的格栅以及右侧小窗。

图 5-32　风景速写 9　贾建民

如图 5-33 所示,这幅写生作品表现了潺潺而下的山泉水。画面采用开放式构图,重点描绘了泉水及周围的石头,对其他山石进行了省略。

图 5-33　风景速写 10　贾建民

第二节　动画场景速写

场景速写作为动画场景设计之前的一个必不可少的重要环节，一直在动画创作中占据着举足轻重的地位。如果单凭创作者自身的信息储备很难完成对特定场景的创作。在不同地域和环境下进行场景的写生时，画者会被感染，身处创作环境之中更能激发出设计师的灵感，适当的取舍、大胆的想象造就了新作品的诞生，这样的绘制感受是用现代的数字化产品所无法达到的。

一、动画场景速写概述

场景设计是动画片美术设计的基本元素之一，其直接决定着动画片的艺术风格和艺术水准，是动画片的重要组成部分。动画场景包括内景、外景、综合场景等，是烘托气氛、营造特定环境、交代故事的发生时间和地点时不可或缺的，也对整个动画具有重大影响的造型设计。大到山川湖泊，小到一桌一椅，都是动画场景所包含的内容。

动画场景设计包括背景设计和人物道具设计。场景设计的内容是人物活动的场所和周围的环境，这种环境要与人物的性格特征、情节、时代特征、人物的社会地位相匹配，还要具有丰富的想象和强烈的视觉效果。动画作品对场景设计非常重视，要求设计全景图（鸟瞰图）、比例图，对主要的建筑物和室内空间进行造型设计，确定场景氛围和艺术风格。因此，教师要布置景物速写作业，学生必须经常外出取景并拍摄大量图片资料。景物速写的教学目的一方面是使学生接触生活、获得灵感，另一方面是训练学生解决好景物写生的造型问题。

二、场景速写是动画场景的素材来源

动画场景设计是指动画影片中除角色造型以外的随着时间改变而变化的一切景物的造型设计。为动画场景创作积累素材的主要方法是写生，要到生活中去寻找素材。大自然和生活中的环境是丰富多彩的，艺术源于生活，只有扎根生活中，我们才会发现艺术的美。场景速写写生主要以研究整体的观察方法、灵活生动的构图思维及独特的艺术表现形式为目的。在建筑写生中，要注意它的透视感及角度，是俯视看顶，还是平视观楼，或是测视全景。而景物写生素材收集要抓有代表性的植物、花草等，以体现全景的概括力。

动画场景是随着故事的展开，围绕在角色周围与角色发生关系的所有景物，即角色所处的生活场所、陈设道具、社会环境、自然环境以及历史环境，甚至包括作为社会背景出现的群众角色，都是场景设计的范畴，也都是场景设计要完成的设计任务。动画场景担负着突出动画作品主题基调的任务，是故事剧情背景，要考虑角色性格和事件过程，近景、远景、中景空间转化来衬托人物，作者把现实场景和虚拟场景结合，真实反映剧情背景的场景。场景的设定不仅需要有很好的美术创作功底，而且对绘画、建筑、风俗人情、历史背景等很多方面都有很高的要求。因此，动画场景的设计远远高于景物速写写生的内涵。（如图 5-34 所示）

场景是为角色而设置，根据角色的行为而设计的，它应是与人物结合在一起，成为角色动作的支点。场景空间平面布局与结构的设计，以及对立体空间的安排，为角色提供有机的、准确的动作支点，是实现场面调度，完成人物动作和镜头运动的因素和条件。动画片场景的设计大多都是现实生活的缩影，有再现现实场景的，也有通过重组、变形、夸张等艺术手法对现实场景进行抽象概括的，从中不难发现场景设计师对现实生活题材取舍、概括的能力以及丰富的想象力和创造力。（如图 5-35 所示）

场景速写写生正是场景设计师丰富想象力和创造力的源泉，动画场景的创作是传统风景绘画的再创造。

🟠 图 5-34　美国动画电影《小马王》风景速写稿

🟠 图 5-35　动画影片中城市场景设计稿

三、动画场景设计训练

在动画场景设计中都必须从现实生活中汲取灵感,如自然界、建筑界、动物界等,经过想象组合,形成动画场景。可以给学生一段剧情,让学生自己确定场景的内容,通过速写收集素材,自己整理,自己创意,各自完成设定的目标。围绕动画场景设计这个目标,要进行速写训练,使学生在接触动画场景设计时不会觉得无从下手。

(一)大地

大地是平展展地伸向远处的实体,有许多地面物作主体的。大地要表现出质感、空间透视感,应画出地面物体的状态。(如图 5-36 所示)

(二)山、石

"石分三面"是画石的重要法则,要表现出山、石的质感、体感。山石外形随意,主要通过线条的变化和组织

去表现石头的质地、肌理、起伏和体积。画山要抓住外形轮廓的特点,表现山的厚重和稳重之感,要熟悉相关对象的组织规律和表现它们的基本技法。画近山要强调刻画山脉的起伏、向背结构,既有细节,又在整体上浑然一体。还要处理好山石与天空、地面的关系;要仔细观察山脚与地面的关系,以及与水、与田、与树的关系,画出山石的自然美与气质性格。(如图 5-37 和图 5-38 所示)

✝ 图 5-36　田野　门采尔(德国)

✝ 图 5-37　山、石景物速写　贾建民

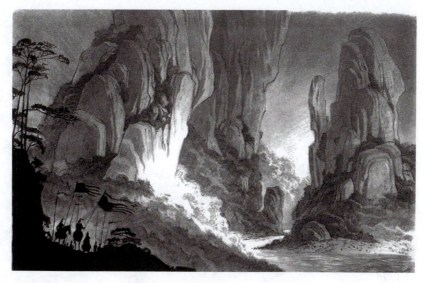

图 5-38　动画影片中山、石设计稿

（三）树木

树是风景画中最活跃的因素之一。首先要表现出树木的树种特征以及树的生长规律。不同品类的树种在枝、干、叶上表现出了很大的区别。其次要表现出树的体积感，树冠整体体积一般是球体或锥体，树枝分出前后左右"四枝"，冬天是研究树枝的最佳时机。前后树枝树叶要有层次、有遮挡。树叶受光线照射后会呈现出几何体的光线，要利用光线画好体积。再次要表现出树的色彩感，一般树叶色彩浓郁，暗部尤重。无论是色调手法还是线描勾勒，都应画成画面的重色调。大的树叶在勾勒时还要表现出树叶的形状、树的品种。最后要画出树的精神气质，人们往往赋予树以人的情感色彩。树的造型也是有讲究的，几棵大小不等的树连成一片时的整体造型，有扶老携幼相互依存的关系。（如图 5-39 ～图 5-42 所示）

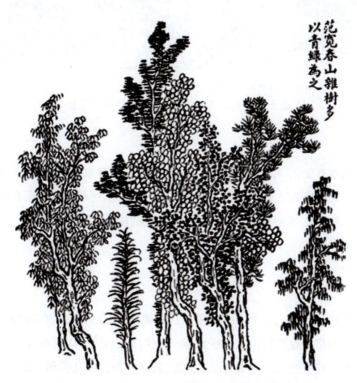

图 5-39　中国画中的点画法（选自《芥子园画谱》）

图 5-40　枝干画法（先画主干，后画次干，再加小枝）及树叶的画法

图 5-41　老树　康斯泰伯（英国）

图 5-42　树形速写及绘制过程示意图　王启中

（四）水

水有动静区别，波动的水有变化、有形状、有色彩，较易于表现，如海浪、受风力影响的江河湖水等。要仔细观察波浪的起伏形状、浪头风向和推波助澜的关系。平静的水难以处理，可借助水的固有色（反射天光较一般自然物要浅，反射自然物要重）来表现，水中的倒影是表现的比较有利的因素，要抓住特点，画出水的透明度和流动的色彩、质感。（如图 5-43 所示）

（五）房屋建筑

在风景画中，有了房屋建筑，就有了人的活动痕迹。画好建筑，表现好与人密切相关的环境，始终是速写写生的主要任务。第一，速写中对房屋建筑结构的掌握是第一位的，重心要稳，比例得当，门、窗、檐、廊要符合实用要求，各大建筑物之间的组合结构要合适。方法可以线为主，其结构为直线几何形。第二，要准确地表现好透视规律，近大远小、仰视俯视等变化要画得自然、准确，城市建筑的透视线要精确。第三，要画出房屋建筑的材质特点。

草房、砖房、石头房子，城市中的钢筋混凝土建筑等不同建筑特征结构透出真情实感，画出特征。（如图 5-44 和图 5-45 所示）

图 5-43　美国动画片《小马王》中河水速写稿

图 5-44　古老的小镇　门采尔（德国）

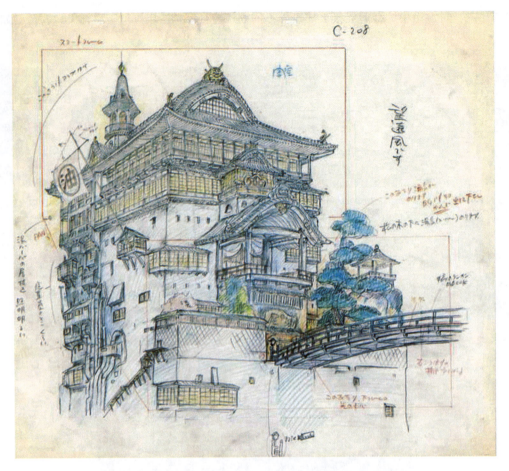

图 5-45　日本动画片《千与千寻》中主场景建筑速写稿

四、动画场景速写的方法

场景速写是场面和风景速写的总称，是在生活中抓取大场面、大环境为主的速写，多以风景、建筑、道具及人与场景的组合等为表现内容，通过场景速写训练不仅能够积累创作素材，而且还能深入挖掘真实生活中的情感体验，提炼和总结场景设计规律。

有目的地进行场景速写的训练，对动画片的背景设计、场面和大场面造型的把握十分有益。一般大型的活动场景，人物甚至动物道具混杂，一定要有主次。如安排以人为主，要注意人物的组合和呼应安排；有的因画面需要可以"移花接木"——把其他景物移进画面，目的是使构图丰富；有的则要视而不见，即使景物存在，但因不需要也可以不在画面中表现，以使场面有情节，既重视客观真实，又不以照抄自然为目的，符合主观感受和画面总的效果。

（一）把握主题

主题是画面中最能勾起观众心弦和情感的那一部分，也是影响画面形式美的视觉焦点。在场景速写中，画者要时刻注意画面中心主题的布局。主题是我们创作的中心思想，要求我们去寻找适合的元素，一般置于画面中心并以它为起点下笔。中心主题就是一幅作品所要表现的中心思想，要是表达不明确或缺少画龙点睛之笔，就像人没有思想灵魂一样。

当然，有了好的中心主题，更需要一个主要的元素，即人或物来表达主题，否则创作就难以进行，达不到自己理想的艺术效果。

（二）合理布局

如何表达主题，如何处理主体形象与从属人物的关系，如何使画面成为有机联系的整体，这就是布局。人与人、人与物的布局要有主题，构成画面中心；要有呼应，以增强画面的整体性和表现力。在画面构成的布局上，要注意疏密、虚实，以及形象与空间的对比与协调、变化与统一。在场景速写中，无论是形象的取舍还是形象的组合，都要充分发挥画者的主观能动性。

场景速写是各类速写的集成，它包括了人物写生、动物写生、道具写生、风景写生等多种速写的表现形式。场景速写的表现方法也囊括了所有速写的表现技术。场景速写的作画步骤更加自由，内容可以无限制地添加，道具可以任意地挪动，背景也可以根据需要变换。画好场景速写是进行艺术创作的前提条件，包括中心、构图、动态、道具、背景等。

1. 确立趣味中心

趣味中心就是"画眼"，是作品成败的关键。中心可以是人，也可以是景或物，但必须有"趣味"，趣味是有内容意义的（主题、立意、构思），也是场景中最能引起你的兴趣，使你产生绘画欲望的那一部分。场景中心一般置于画面中央并以它为起点下笔。

具体方法有：选择编排生活情节，设置人物动态，组织人物关系，安排人物与道具、与场景的关系等，要画得准确生动，要画出细节。细节是有生活气息的东西，有了人参与的细节，画面将更加生动。场景速写中的道具，风景画中的道路、桥、草地、田埂等，一定要尊重生活感受，画出真情实感。（如图 5-46 所示）

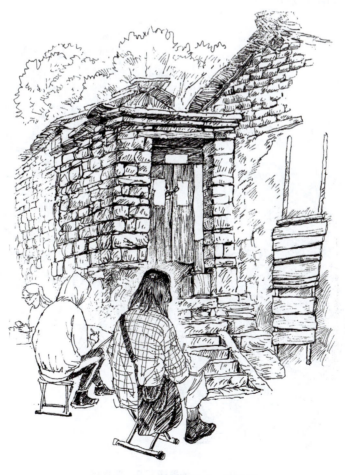

图 5-46　场景速写 1　贾建民

2. 构图

场景速写的构图要在动手下笔之前，心中有一个大体的轮廓，在速写时将对象逐一安排在构想的框架中，其中可以根据画面的需要进行单个即兴整合。场景速写往往是将对象依主次关系先后画出，再根据构图的要求和情节的说明添加物体细节，以达到构图完整。

3. 动态

场景速写中所指的动态是画面中单个或组合人物的动作形态。观察表现时，要注意人物的活动目的，要画好透视关系。要合情合理，要有典型的程序瞬间，还要有造型的美感。人物的组合要美，不发生重叠顶撞相切、上下相压、前后很尴尬的遮挡等不合理、不美观的人物组合。由于场景速写的主要对象是活动着的众多人物，众人的动作随时发生着不同的变化，如何在画面中安排好人的动作变化是场景速写中一个重要的问题，选择人物的动作应注意两个方面。

第一，应该注意人物的动作要符合主题的需要。例如，在表现劳动场景中，要选择人物劳动的动作，避免选择劳动中休息的动作。

第二，应该注意人物的动作要符合情节发展的需求。例如，劳动中的人，A 的动作不能与 B 的动作雷同，C 的动作也不能与 A 和 B 相同。有时在表现相同动作的情况下，我们可以选择动作过程中的不同点，比如 A 选择起点，B 选择中途点，C 选择终点等。也可以在相同的动作中，采用人物方向不同的手法以避免画面重复单调。

场景速写不能是画人物、画景物的机械呆板的拼凑组合。应有详有略、有主有次、有实有虚、有取有舍，要动静结合、张弛有度。（如图 5-47 所示）

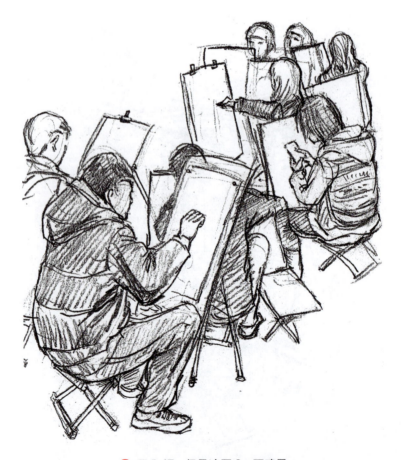

图 5-47　场景速写 2　贾建民

4. 道具

场景速写中的道具描写,不仅可以起到点缀画面的作用,还能起到说明的作用。场景中的道具包括各种工具、家具陈设、人物用品、前景杂物等。道具可以说明人物的身份、环境、时间、地点,还可以填补画面空白,建立人物之间的关系,调节画面结构上主与次、前与后、轻与重的节奏变化。说明性的道具描写要完整、细致;点缀性的道具可以画得比较轻松随意。但是要控制道具的刻画比重,不要超过主题的分量。(如图5-48所示)

图 5-48　道具速写　陆成法

5. 背景

场景速写中的背景描写除了具有说明作用外,还起到深化主题、统一整体的作用。背景包括天空、土地和远景,背景在形式上要服从和强化主题。例如,在表现劳动的热烈场面时,可以采用斜线、弧线来描写背景中滚动的飞云、飞扬尘烟的地面等表现因素。在表现平静时,可以采用垂直线和平行线,描写天、笔直的树干等。在表现手法上,要注意区别于主题的表现手法,这样才能使画面节奏产生既对立又统一的调整作用。

要学会对被画对象编组和挪动。画面中的人或物要编排成若干个组,形成组与组之间的对比和呼应。编好组就需要对现实场景中的人或物进行挪动,舍弃无用不美的因素,挪进有用美感的形象。(如图5-49所示)

这需要画者大胆地对现场题材进行取舍和组合。初学场景速写,应该由易到难,先选择人物少、动态稳和情节简单的场景进行训练,如室内两三人的组合,进而逐步走向室外,到生活中的工地、车站、集市等较为复杂的场所学习,并养成利用一切可以利用的条件收集、积累生活中的经历和感受的习惯,为下一步进行艺术创作做好准备。

在画速写时,应考虑画面的有用性,手法可多种多样,必要时可动用色彩,记录下当时的整体感受。大量的景物速写练习可以使学生为以后的场景设计奠定基础。有了良好的风景速写基础,学生才能够结合动画情节和角色特点,加入戏剧化、夸张化的处理,设计出有生命力和强烈视觉冲击力的场景。(如图5-50所示)

图 5-49　风景速写 11　陆成法

图 5-50　日本动画电影《千与千寻》中的场景设计稿

第五章 风景速写与动画场景速写

思考和练习

1. 景物速写的意义是什么？需要注意哪些问题？
2. 景物表现需要注意的规则有哪些？如何进行画面取舍？
3. 如何处理人与景的关系？如何处理众多人物的关系？
4. 对各种形态的树木进行速写练习，总结不同树种的造型特点，选择至少五种类型的树木进行写生。要求树木外形明确，穿插主次分明，能概括和归纳出其外形特征和造型规律。要求准确把握树木的特征及生长规律。
5. 郊外风景速写练习。要求采用多种构图形式表现同一处风景，比较不同构图在视觉效果上的差异。注意把握近景、中景、远景的空间层次，画面造型自然生动，表现手法和谐统一。
6. 以"节日"为题材，进行生活场景的速写，要求对生活进行深入细致的观察，速写的内容要反映节日情境，画面造型手法统一，画面完整。
7. 下乡速写，体验对象与特定环境的关系，感受生活气息。
8. 通过对生活道具的写生来表现你的生活状态。要求选取个性化的生活角落，对实物进行写生训练，造型要概括，画面要统一，表现手法要生动和完整。
9. 以场景画面的构图和布局为重点，进行以全景为内容的场景速写写生练习。注意利用"三分法""黄金分割定律"以及概括、取舍、疏密等构图方法突出画面主题和保持画面的完美。
10. 在宿舍里画同学生活细节的速写练习，以抓取大的动态、传神为目的，尽量生活化。
11. 到市场、车站、其他生活场景中画各种形态的人物速写，准确捕捉信息，进行人物组合训练，注意观察、记忆，为创作积果形象素材。

第六章 默写与心写的训练

学习目标

掌握默写与心写的训练方法及动画速写中的夸张与变形技法。

学习重点

掌握默写的方法。

默写就是在脱离对象的情况下,把对象留存在大脑记忆中影像描绘出来的绘画形式。默写的训练是为了动画创作,也是对形体结构更深入了解的一个训练。

心写就是在没有绘画工具材料的情况下,而对对象一面观察、一面在心里用速写方法尽快画下来。经常进行心写训练,对形象默记能力有极大帮助,特别是形象的连续动作。采用心写的方法,可以用极快的速度把动作全过程都用心默记下来,这样能极大提高动作设计能力,而形象塑造能力也会有极大提高,更有利于动画创作水平的提高。

第一节 默写的意义

一、默写在动画速写中的功能

速写使用简洁的笔法,在较短暂的时间内,概括地把对象描绘下来。通过速写,可以了解对象各个面的形态,也可以了解对象在运动中各个阶段的状态。而默写则是根据对客观物象的观察,在绘画表现中完全凭借记忆和经验作画,取舍加工,并创造出新的形象。默写作为速写基础训练中常见的练习手段,是绘画专业学生在造型学习过程中的一项基本功,对于动画专业学生的造型训练尤其重要。通过练习默写,可以培养对于人物和动物运动形态的记忆能力,提高动画创作时设计角色动态和绘制连续动作的表现能力。

在中国传统绘画观念中常见关于默写的论述,有中国古代画家认为在画面中表现的是胸中之物,而这些物则来自画家对自然界的观感经验,也就是默写。从东晋谢赫的"六法论"到清石涛的"搜尽奇峰打草稿"的艺术理论,都提出了默写在中国画中的表现作用。即便是根植于乡土的民间艺术,也包含了默写基础上的艺术加工和表现,无论是敦煌壁画还是传统民间艺术,都是民间艺术家在对自然之物深入认识和了解基础上的艺术创作。

动画专业是以造型的创造力为基础的专业,无论是一部动画电影还是一本插画,都需要学生进行大量的造型

创新训练,所以在动画速写训练中强调默写的训练显得尤为重要。

二、默写在动画速写教学中的意义

动画速写的默写训练可以提高学生的造型认识能力和理解能力,强化造型基础学习和动画专业课程的联系,较好地解决了造型上的一些难题,同时对今后的动画创作的思维和想象有所帮助。

(一)有助于形象思维记忆能力

形象思维能力作为人类的认知基础,是造型表达方式的重要组成部分。人们接触到物象之后,反映到大脑里形成记忆代码,再根据需求,从这些代码中提取有特点的内容进行筛选整理并重新编码,使之成为针对某一方面有效的新知识、新观念、新认识,由感性认识上升到理性再造。在这种高级思维活动中,记忆和存储是重要的基础。形象记忆是进行再造、创新、联想的重要来源。因此,默写训练有利于加强对物象的感性记忆和经验积累,增强形象思维能力和艺术加工处理能力。

(二)增强造型表现能力

速写训练强调的是学生对物象主要形体和动作的把握,要求学生抓住对象主要的造型规律和构成特征。学生在对物象写生时容易纠缠于细节,或受制于对象外在的形象特征。由于时间的限制,很难面面俱到地表现对象,因此通过默写的强化训练可以让学生在平时重视对物象的观察,掌握对物象主要特征的记忆和整理技能。经过长时间的记忆、表现训练,可以帮助学生在头脑中形成对物象特征的条件反射,为速写训练的造型表达提供更丰富的细节内容。(如图 6-1 所示)

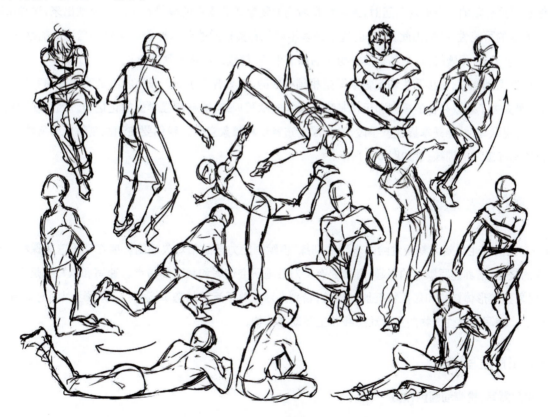

图 6-1　人物动态速写

（三）激活创新能力

由于默写是头脑记忆形象的再加工表现，因此，它的整个过程是与记忆、联想分不开的。而人类大脑思维习惯总是会根据过往的经验舍弃或增加对物象特征的记忆，因此默写出来的形象往往会和真实对象存在差异。

艺术创作是需要想象力的，动画专业的学生，要善于创造出夸张变形、极具个性的形象。在速写过程中的默写训练可以让学生产生对形象的"误读"，而这种"误读"包含了人的记忆和对形象的再加工，这样的训练能够让学生意外地找到描绘物象的兴趣点，再现新的形象，有利于培养学生的创新能力。（如图6-2所示）

图6-2　动画人物设计草图

（四）增强生活素材收集能力

学生在专业学习中，需获取大量形象数据为将来的设计和制作打基础，而短时间的写生学习所获取的图像和形体的信息量是有限的。在面对自然时，人习惯把看到的物象或想象中的事物在头脑里反映出来，这种反映给造型带来了无限的可能性，并能由此及彼，创造出许多不同于真实视觉的艺术形象。学生凭借记忆的默写，将平时所见、所思记录下来，化繁就简，更容易摆脱物象的细节束缚，创造出意想不到的效果。

在动画速写训练中，直接写生和记忆默写是相辅相成的，二者各有所长。没有扎实的写生能力和细致的观察能力，默写便失去了赖以存在的感知和记忆基础。反复的默写训练，能够增强学生的记忆力。因此在动画速写训练时，只有重视默写，才能既掌握造型手段，又拓展创造意识和想象空间。我们要在动画创作中有所作为，就必须经常进行速写和默写的训练。（如图6-3所示）

三、默写训练方式

动画专业的学生尽管大都经过绘画表现的训练，但默画能力却是相对欠缺的。要在动画速写课程中让学生掌握默画的技巧，培养速写默写的兴趣，必须要有针对性地研究速写和默写的特点。速写和默写都是需要整体观察，抓住对象主要形体结构和形象特征加以描绘，特别是对象处于运动状态下，速写和默写可以同时运用，从而完成速写作品。速写要抓住人物的主要动态线和主要动态结构。

（一）坚持速写默写

1. 常画默写，提高动画创作力

经常强迫自己进行观察，强记对象的运动状态，把这些运动状态中瞬间采用默写方式画下来，经常训练，可以

极大提高自己的动画创作能力。在动画创作中,无论是画分镜头还是画动作设计,人物的动作都可以很快画出来,这主要归功于默写的能力。特别是动作设计,当你根据导演的意图把这个角色的整套动作设想好以后,把动作的关键转折点找出来,这就是一张张原画了,常画默写可以提高自己的创作能力。(如图6-4所示)

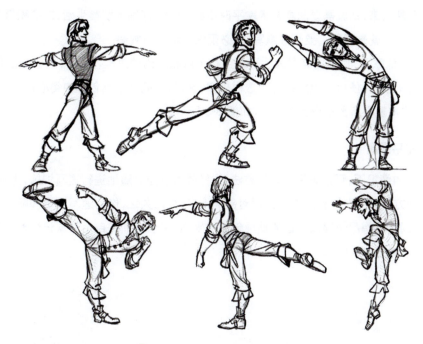

图6-3 动画人物动态速写

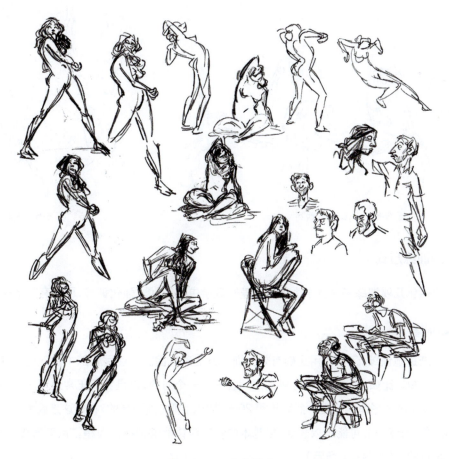

图6-4 人物默写1

2. 默写提高，得心应手

在动画创作中会碰到各式各样的角色，外形也是各式各样，有各种男女老少，也有胖瘦高矮，有各个不同的性格、穿着，角色有人物也有动物。作为动画创作者，就必须能把握住各个角色的个性特征。想要把这些种种不同的个性在动画片中反映出来，那就需要动画艺术家平时不断、深入、仔细地观察生活，需要积累深厚的生活经验。解决生活积累的一个方法就是默写。要画好默写，就必须深入地进行观察。

另外，不间断地训练默写，也是提高对人体形体结构了解和运用的过程，进一步对人体的解剖结构及比例关系熟练运用，同时，经常默写，使自己能熟练运用透视规律，这样，就能在动画创作中得心应手，根据导演的意图及自己的丰富想象，能非常随心所欲地设计动画。（如图6-5所示）

3. 多练心写，水平提高

在没有条件作画的情况下，可以采用心写的方法，这样就可以随时随地进行速写训练，用眼睛看对象，把对象生动而最具特征的地方，用心写的方法，在心里把对象画下来，久而久之，你的速写水平和默写能力就会有很大提高，也能节省大量时间。要想尽快提高自己的动画创作水平，心写也是训练自己形象记忆能力及提高自己动画创作能力的极佳方法。（如图6-6所示）

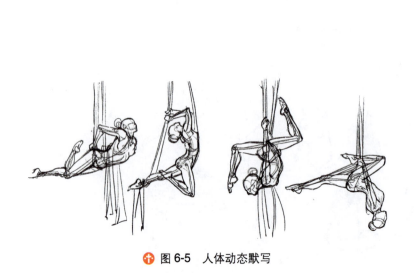

✢ 图6-5 人体动态默写

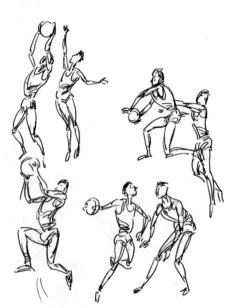

✢ 图6-6 人物默写2

（二）默写的训练方式

我们在教学中强化几项训练来培养学生在动画速写教学中进行默写强化训练，可以有效地提高默写能力。

1. 时间控制训练

默写需要循序渐进地训练，还需要用正确有效的训练方法来巩固。在速写训练中加入记忆默画环节，在写生时控制观察时间的长短。比如，可以用10分钟的时间去写生一个对象，这是我们正常速写写生的时间，有充足的时间去观察对象特征和考虑形体的处理；然后再用20分钟的时间去画同样的对象，这是因为有了第一张的基础，学生有些记忆的印象，虽然细节可能难以表现，但基本的特征应该能够把握。而稍带点变形或夸张的表现恰恰符合动画速写的教学目的。（如图6-7所示）

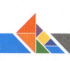

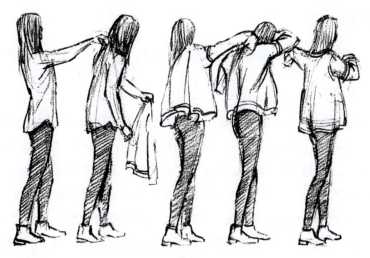

图 6-7　连续动态默写训练

2．场景想象训练

动画创作中,角色的动作表现中会面临不同角度的形体表现和空间处理。动画片中很多动作的设计和场景的表现需要靠平时对事物观察的积累,依靠默写的能力和丰富想象才能完成。

学生在面对模特儿写生的时候,可以根据自己的想象和对角色的理解增加背景或道具,这样得出的画面除了人物之外还有必要的场景。描绘场景可以增强学生的想象力,与此同时,还可以引导学生多角度地观察,针对一个对象做不同的场景默写训练,为学生今后的动画制作打下坚实的造型基础。

3．镜头感训练

动画作为"活动的画",其角色的动作设计要充分考虑运动和角度空间的变化。首先,强化立体空间观念。在动画创作过程中,所有的角色(无论是人物还是动物)的动作设计都必须考虑多角度的空间造型,动画创作者必须能够从任一角度认识和理解对象的形体特征来给角色设计动作。因此在速写训练中,要有意识地增加镜头感训练,先让模特儿依次摆出正面、侧面、背面三种角度的姿势,让学生默写出全方位的形象和对象的远近位置变化,这样的默写练习会增强学生的动画专业学习和创作能力,有利于培养学生的造型表现力。(如图 6-8 所示)

图 6-8　动态默写训练

（三）默写人物动态的方法

以下方法是简化了人体结构，因为自然形态的物体纷繁庞杂，特别是人物处于运动状态时。

1．用基本形概括人物动态

如果一开始默写就面面俱到，对复杂的结构都一一表现出来，在时间和记忆力上可能会达不到。为了把握或表现造型的需要，可以将人体的结构简化，建立一个人体的简化模型，用这个模型模拟人物的动势，就能很方便地设计出各种立体的复杂动态。经过简化，掌握起来就更加清晰明了，既可以保持在结构上的可靠，又能创作出惟妙惟肖的复杂形象。用基本形概括人物动态是在对人物内部解剖充分了解的基础上，逐步简化人物形象，将复杂的人物结构框架分解为简单的体面、体块，或者是方形、圆形、三角形等几何形体，或者是水滴和梨形等符号，再依照人体的比例、运动规律加以巧妙的组合，使其既符合自然规律，又符合艺术规律，从而将复杂的知觉对象完整地再现出来。（如图6-9所示）

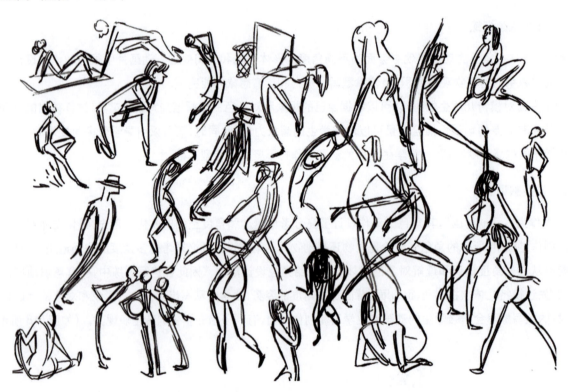

图6-9　默写训练1

2．骨架添加法

先用简单的形或体搭建起人体的基本框架，画出头骨、胸廓、髋骨，营造一个坚固的骨骼基础；再按照人体的比例、运动规律严密衔接以柱体为主的四肢，然后往下精细描绘。这样由简入繁的去默写，对于默写人物动态会有很大的帮助。（如图6-10所示）

3．躯干组装法

从躯干开始画起，再画下肢、上肢，最后画头部。因为躯干在人体中占的面积最大，躯干的形态决定了人体大的动势和方向，这正是先从主要部分开始刻画的方法。这种方法克服了从头部开始作画可能出现的位置不当、比例不适的问题。（如图6-11所示）

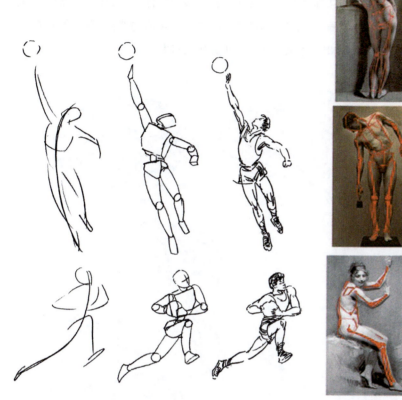

图 6-10 默写训练 2

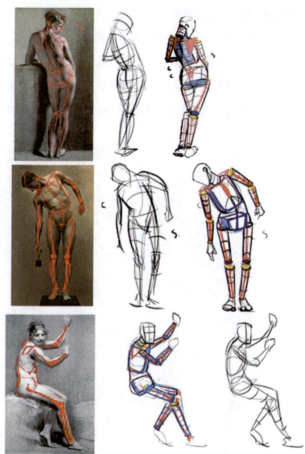

图 6-11 人体训练 1

4. 动态线概括人物动态

在人体表现中,动态线就是连接头、胸和骨盆的脊椎,即所谓的动态线。动态线是辅助设计动态的重要的工具。动态线所决定的人体动态趋势,是表达人物状态的最重要的因素。在人物速写训练中,对任何一个动态,都可以先从这条动态线开始画,并由此来分析身体各部位的方向及角度特征,朝着这个目标去调整和完善速写中的人物动态。通过对不同动态一次又一次地练习,我们设计和分析动作的能力会迅速地得到提高。(如图6-12所示)

以上默写人物动态的四种方法,作为理解人物复杂性的一种辅助手段,能够引导学生在画人物时不仅注意到人物内在骨骼的结构以及各个关节的运动关系,而且也能注意到人物形体各部分的几何构造,从而建立起完整的空间概念,为提高我们的记忆和默写能力打下良好的理论基础。要想熟练地掌握默写,是需要反复地这么训练才能够逐步提高。

对于默写,速写是基本功,而对形象的理解和记忆是关键。在默写的过程中,概括的能力非常重要。但是不要把默写训练和速写训练完全分开,不能以为速写非要练到一定程度才能开始默写,速写和默写训练应该同步进行,两者是互相促进的。一般刚开始进行默写时会有困难,所以默写的初期阶段可以从比较常见的动态入手,也可以在写生结束后进行默写。图形符号对提高默写人物动态是很重要的一种辅助手段,它可以使我们更加敏锐地发现物象特征和个性。

尽管一切物体形状各异,千差万别,但是都可以用方形、圆形、三角、水滴、梨形等几何图形变形,再有条理地组合而成。在迪士尼的许多动画片中,其形象经常被简化为最基本的结构框架。例如,躯干简化为"梨形结构",将复杂的结构分解为基本的几何形,不仅能透彻地理解形象的结构特征,而且经过简化,突出了主体感和结构性,

掌握起来就更加明确清晰。所有的人物创作都是从上述框架开始的。

当我们默写一个动作时,情况可能令你难以捉摸,我们可以先用简单的形或者体搭建起人体的基本框架,画出头骨、胸廓、髋骨,营造一个坚固的基础,再按照人体的比例、运动规律严密衔接以柱体为主的四肢,然后再细致描绘,这样刻画的人物动态才会形神兼备。记忆是个筛子,筛去了对象的非特征、非本质的部分,而想象力能够扩大对象美的特征。经过记忆和想象,画出来的对象更加概括、更典型,特征更鲜明和生动。

图 6-12　人体训练 2

第二节　动画速写中的变形与夸张

夸张与变形是动画创作的主要方法,也是动画速写学习的基本功。那么我们在进行动画速写时,可以有意识地加入一些创作的成分在内,目的是要突出和强化形象外在的特征及内在气质,对形象注入主观情感与诠释,使形象更深刻、更优美、更鲜明、更具感染力。把速写对象的一些主要特征通过主观想象,采用夸张变形的方法加以强化和突出,使生活中的物体形象接近于动画创作所需的卡通形象,这样的练习可以逐步提高自己的美术设计能力,要做到这一点,就要使线条更加简练、概括、强化。但概括不等于概念化,应根据不同对象,把握住不同对象的特征,以精练概括的线条表现出丰富的形象内涵,运用动画速写的手法,准确、生动、快速抓取对象本质,从而使线的造型功能和审美功能在速写中得到完美的统一。

一、变形与夸张增强动画速写的表现力

夸张是对现实事物的夸大和强调,通俗地来说也就是"更":使圆的更圆,方的更方,高的更高,矮的更矮,胖的更胖,瘦的更瘦。而变形则是指用一些超乎想象又在某种情况下有着其合理性的事物进行有机的结合和连

接，造成一种更加有说服力和震撼力的表现效果，主要是突出角色本身的一些特征，使角色看起来更加有特点。在创意上，夸张是一种内在个性的表述，而变形却是外在形态的体现。夸张是绘制动画角色造型中常用的一种处理手法，是以不改变形象本质为前提，以强化形象特征、增强造型趣味为目的，以有意识的夸大、缩小或改变某些形象因素为手段的形象处理手法。

变形也是一种绘制方法，变形是以改变形象的固有性质为前提，为形式美感与形式趣味而变化造型的方法。例如，人们经常把客观现实中的人物形象加以夸张变形，在动画作品中被幻化成千奇百怪的滑稽造型。通过现实事物和现象做出的超实际的扩大、缩小或形状的改变，同时表达强烈的思想感情，突出事物的本质特征，并运用丰富的想象力对角色的某个方面加以夸大、简略或变形后作艺术上的渲染。

二、变形与夸张的表现

（一）夸张对象的动作幅度，夸大躯干扭曲程度及姿势形态

尽管夸张是在角色本身原有的基础之上进行强调，变形更趋向于对角色本身形态的改变，但其本质并没有太多的区别。对于形体的夸张与变形，特别是面部的夸张与变形，更多的是表现人物的个性与气质，比如英雄、主角，身体强壮，或反面角色、奸诈狡猾、消瘦，是个小白脸等；用夸张变形的头部比例来表现人物英勇坚定的意志品质和无尽的力量，或者反派人物的阴险、奸诈并富有欺骗性的个性；甚至可以用很少或很多的器官来表现人物的力量，如大眼麦克的身体和五官几乎被削减的不能再少了，与此相反，麦克的许多同事，则拥有数对手臂、十几只眼睛等。

夸张对象的动作幅度，夸大躯干扭曲程度及姿势形态。如表现抢足球时激烈，会夸张倾斜的身体角度，甚至从腿部的透视来夸张。（如图6-13所示）

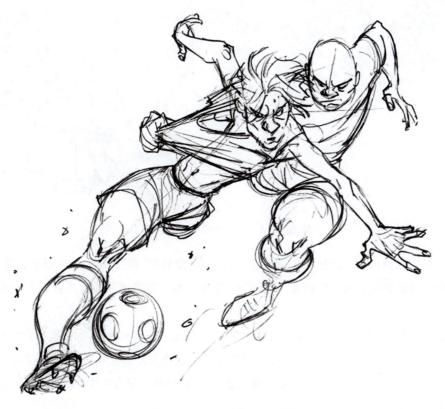

图6-13　夸张的人物动作

再如表现大笑时，会敞胸开怀，身子夸张地后仰等。这种在动态上将对象的肢体语言发挥到淋漓尽致，夸张到极点，对突出主题、增强戏剧效果有很大的帮助。又如为了衬托人物的情绪，可以用极致夸张来表现情绪，有时他们的手脚可以变到原来的几倍甚至几十倍长，如猫和老鼠中的许多镜头，像汤姆猫从高空坠落时摔成一张薄薄的纸片，有时被压缩变为弹簧，有时变为细长从水管中穿过。尽管这种夸张与变形已经脱离了实际，但并没有人去非议它。也正是这种夸张，极大地丰富了角色本身的表现力，更好地表现了角色的个性。

（二）夸大对象内心情绪

通过表情的夸张，以及五官形状和位置的变化来表现夸大对象的内心情绪。如嘴角上扬表示亲和、友善、喜悦的情感，嘴角向下则表示敌意、愤怒、悲伤的情感；此外，眉毛在面部表情变化中的作用也是不可忽略的，眉毛上弯可以表示高兴或害羞，而在悲伤沮丧时则正好相反；眼睛是心灵的窗户，是影响表情的最重要器官，所以只要眼睛的形状稍做变化，就能体现出鲜明的表情特征。如表现愤怒的表情时，会怒目圆睁，嘴角下撇，最明显的特征就是眉弓上扬，眉头向下紧缩，出现明显的皱纹；表现害怕的表情时，眉毛上扬呈上弯形状，眼珠睁大睁圆，表现出紧张感、恐惧感，嘴巴也一样张大，呈O形，还可以配合舌头的动作来增强戏剧效果。（如图6-14和图6-15所示）

图6-14　夸张的动画人物表情1

除此之外，还可以根据角色的固有特点，将毛发、耳朵等竖立起来，增强效果，形成绷紧的感觉。又如在塑造奸诈狡猾的形象时，可以通过将其下巴削短、鼻子增长、眼睛变窄小等艺术手段来增强讽刺意味及戏剧性。（如图6-16所示）

此外，还可以通过服饰、环境、自然现象等方面的夸张，并依据创作者的意念，加以装饰化的变形，创作出更新颖、更独特的艺术形象。变形夸张手法运用的主要目的是为了增强作品的艺术感染力，使简练的线条、夸张的比例、强烈的风格得到充分体现。因此，在进行变形夸张处理时，应做到在符合结构的基础上恰到好处地表现对象，虽极尽夸张，但不悖常理。

🕈 图 6-15　夸张的动画人物表情 2　　　　　　　　🕈 图 6-16　夸张的动画人物表情 3

思考和练习

对人物头像进行速写训练，在此基础上进行夸张表现，突出形象特征和性格特点。

参 考 文 献

[1] 孙立军. 动画艺术辞典 [M]. 北京：中国国际广播出版社，2003.

[2] 陈静哈，孙立军. 影视动画动态造型基础 [M]. 北京：海洋出版社，2007.

[3] 谢军. 动画速写课程设计及其意义 [D]. 南京：南京师范大学，2015.

[4] 马欣. 影视动画速写 [M]. 北京：海洋出版社，2007.

[5] 钱明钧. 动画素描 [M]. 北京：北京联合出版社，2012.

[6] 张巧. 动画素描基础 [M]. 上海：上海人民美术出版社，2011.

[7] 雷文彬，王建国，孙立军. 动画速写 [M]. 上海：上海交通大学出版社，2014.

[8] 张明. 动画速写 [M]. 南京：江苏科学技术出版社，2009.

[9] 马特斯. 力量——动画速写与角色设计 [M]. 吴伟，王颖，译. 北京：人民邮电出版社，2009.

[10] 傅文彬. 动画运动规律教程 [M]. 沈阳：辽宁美术出版社，2010.

[11] 刘临. 动画速写基础 [M]. 北京：清华大学出版社，2002.

[12] 张夫也. 动画速写 [M]. 长沙：中南大学出版社，2008.

[13] 雷文彬. 动画速写 [M]. 上海：上海交通大学出版社，2008.

[14] 张琪. 动画素描基础 [M]. 上海：上海人民美术出版社，2011.

[15] 邓海燕. 现代速写技法 [M]. 长沙：湖南人民出版社，2006.

[16] 王大根. 人物速写技法 [M]. 上海：上海书店出版社，1996.

[17] 张丽华. 速写要述 [M]. 北京：人民美术出版社，1996.

[18] 孟庆波. 动画短片创作下的动画速写课程改革探索 [J]. 美术教育研究，2008(4).

[19] 吴超. 浅析动画速写在动漫教学中的意义 [J]. 江宁商职学报，2008.

[20] 崔波. 动画速写课堂教学组织新探 [J]. 安阳工学院学报，2013.

[21] 伍鹏飞. 动画速写教学问题分析与探究 [J]. 美术教育研究，2014.

[22] 王德强. 浅谈高职动画专业速写教学 [J]. 课程教育研究，2013.

[23] 张蔚. 动漫速写课堂教学新思路 [J]. 美与时代：上半月，2012.

[24] 孙鹏. 民办高校动画专业色彩课程改革探究 [J]. 美术教育研究，2014.

[25] 张路光，周玉基，江山. 对动画速写创作的思考 [J]. 河北师范大学学报（哲学社会科学版），2008.

[26] 胡宁. "理性"动漫的灵魂 [J]. 湖北美术学院学报，2011.

[27] 肖伟. 浅析动画速写与基础速写的差异性 [J]. 美术大观，2010.

[28] 全显光. 素描基础训练中的默功 [J]. 当代学院艺术，1994.

[29] 宗传玉. 动画速写漫谈 [J]. 艺海，2012(6).

[30] 杨磊. 动画速写漫谈 [J]. 青年与社会，2014(10).

[31] 孙莉群. 速写的意义 [J]. 美术，2004 (3).